博学而笃志,切问而近思。
（《论语·子张》）

博晓古今,可立一家之说；
学贯中西,或成经国之才。

复旦博学·复旦博学·复旦博学·复旦博学·复旦博学·复旦博学

设计色彩学

主　审　刘　真
主　编　王晓红　朱　明
副主编　吴光远

复旦大学出版社

内容提要

色彩是艺术设计中最重要的要素之一，是设计师可以向用户传达产品或者作品情感的重要手段。现代化的产品设计及加工制造过程中，色彩从构思到显示器呈现，最终在不同载体上复现，需要经历复杂的加工生产工艺，而如何表达、沟通、重构以及评价色彩复现则离不开现代色彩学。本书首先对影响颜色知觉的四大要素进行阐述，然后较系统地阐述颜色的描述、彩色图像中常用颜色模式以及最新的CIE色度系统等，最后通过大量的案例分析，让学习者了解和掌握颜色复现过程中的控制技术，最终实现设计领域中色彩的"所见即所得"。

本书可作为设计类、印刷、包装等专业的本科、研究生学习色彩学的教材，也适合从事与设计及色彩相关工作的人员参考。

目 录
Contents

第一篇 颜色与视觉

第一章 光与色觉 / 003
第一节 颜色的产生 / 003
第二节 光的本质与组成 / 005

第二章 视觉的生理基础 / 011
第一节 眼睛的构造及功能 / 011
第二节 视觉通路 / 014
第三节 视觉功能 / 015

第三章 色彩视觉理论 / 020
第一节 三色学说 / 020
第二节 四色学说 / 024
第三节 阶段学说 / 026

第四章 人眼视觉特征 / 028
第一节 人眼视觉 / 028
第二节 人眼非正常视觉 / 036
第三节 人眼错觉 / 037

第二篇 颜色科学的基本理论

第五章 色彩的描述 / 047
第一节 色彩的心理三属性 / 047
第二节 孟塞尔颜色系统 / 052
第三节 PANTONE 专色系统 / 057
第四节 色谱表色法 / 060
第五节 其他常见的颜色显色
表色系统 / 062

第六章 颜色的数字化描述方法 / 064
第一节 RGB 模式 / 064
第二节 CMYK 模式 / 065
第三节 Lab 模式 / 071
第四节 其他色彩模式 / 072

第七章 均匀颜色空间与色差计算 / 077
第一节 CIE 标准色度系统 / 077
第二节 均匀颜色空间 / 079
第三节 常见色差公式 / 080

第八章 颜色的测量 / 084
第一节 主观目视颜色测色法 / 084
第二节 仪器颜色测量法 / 084

第九章 色彩复现质量评价的照明与观察条件 / 094

第一节 色评价照明与观察的相关概念 / 094

第二节 彩色印刷品色评价的照明和观察条件 / 097

第三节 彩色显示器色评价的照明和观察条件 / 100

第四节 彩色电视色评价的照明和观察条件 / 101

第三篇 颜色复制与色彩管理

第十章 颜色复制的基本理论 / 105

第一节 颜色混合 / 105
第二节 颜色复制的目标与问题 / 108

第十一章 色彩复制的流程 / 110

第一节 颜色的获取与分色处理 / 110
第二节 颜色调整 / 112
第三节 颜色的合成 / 116
第四节 彩色印刷品的实现方法 / 117

第十二章 色彩管理的基本理论 / 121

第一节 色彩管理的必要性 / 121
第二节 色彩管理技术的发展 / 124
第三节 色彩管理的基本概念 / 125

第十三章 色彩管理的基本原理 / 132

第一节 封闭式和开放式色彩管理 / 132
第二节 ICC 色彩管理方案 / 134
第三节 ICC 色彩管理机制 / 139
第四节 ICC 色彩管理的实施步骤 / 140

第十四章 显示器的色彩管理 / 142

第一节 显示器的显色特性 / 142
第二节 sRGB 标准颜色空间 / 143
第三节 显示器的校准 / 144
第四节 显示器的颜色特征化 / 145
第五节 显示器色彩管理的应用 / 161

第十五章 输入设备的色彩管理 / 162

第一节 输入设备的显色特性 / 162
第二节 输入设备的校准 / 162
第三节 输入设备的颜色特征化原理 / 165
第四节 输入设备的采样色标 / 166
第五节 输入设备 ICC 特性文件的创建和使用 / 170

第十六章 输出设备的色彩管理 / 176

第一节 输出设备的显色特性 / 176
第二节 输出设备的颜色特征化原理 / 177
第三节 输出设备（彩色打印机）的校准 / 184
第四节 输出设备（彩色打印机）ICC 特性文件的创建 / 189
第五节 输出设备 ICC 特性文件的应用 / 193

第十七章 色彩管理的应用 / 198

第一节 ICC 特性文件的使用 / 198
第二节 Photoshop 软件中的色彩管理 / 199
第三节 PDF 中的色彩管理 / 217
第四节 驱动程序中的色彩管理 / 221
第五节 操作系统中的色彩管理 / 228

第一篇
颜色与视觉

第一章 光与色觉

第一节 颜色的产生

颜色在我们身边无处不在,白天当我们睁开眼时,就可以看见五彩斑斓的世界。无论是大自然创造出的"日出江花红胜火,春来江水绿如蓝"的绚烂美景,还是设计师、画家、插图师大胆设计出的颜色组合和视觉效果,都给我们带来无穷的美感和享受。色彩自古以来就受到人们的关注和研究,早在旧石器时代晚期的中国古代艺术中就可以发现祖先对于色彩的运用,到了春秋时期已经形成了关于颜色的一些基本概念。例如《礼记》中说:"设六色,东方青、南方赤、西方白、北方黑、上绿下黄。"这里和方位联系在一起的六种颜色,与今天现代颜色理论定义的六种基本色(彩色——黄、红、蓝、绿;非彩色——黑和白)基本一致。从20世纪30年代以来,以颜色为研究对象的色彩学作为一门新兴的交叉学科发展起来,受到了有关学科和工业领域——特别是艺术设计、颜色复制业的重视。那么颜色究竟是什么?又是怎么形成的?

这里需要特别说明的是,汉语中的"颜色"与"色彩"或"色"意义相近而稍有差别。"色彩"主要指红(R)、橙(O)、黄(Y)、绿(G)、蓝(B)、紫(V)等彩色,并且含有光泽、色泽的意思;"颜色"或"色"通常泛指一切色,既包括上述彩色,也包括白色、灰色、黑色这些非彩色。但在许多情况下它们又是通用的。例如说某一服装"颜色艳丽,彩色与非彩色配合协调,用色大胆而富有青春气息"。其中的"颜色""色"与"色彩"意义相同。在英文中,它们确实都对应一个词"Color"或"Colour"(美国color)。本书中就采用它们意义相同的用法。

我们都知道,在明亮的环境下人眼才能看到物体的颜色,同样的物体在黑暗的环境下就看不到其颜色了。这说明颜色与光有关,一切颜色都是光刺激人眼而产生的,有光才有色,无光则无色。白色的阳光照射到山河原野上,山河原野所反射的阳光进入我们的瞳孔后刺激眼睛的感光细胞,我们才看到山河原野的颜色。月亮本身不发光,我们看到的月色是月亮所反射的阳光刺激我们的眼睛所引起的。因此,山河、原野、月亮的颜色被称为反射色。白色灯光投射到玻璃杯上,透过玻璃杯中茶水后再进入我们的眼睛。我们所看到的杯中茶水的颜色实际上是透射光的颜色。太阳、白炽灯等光源(自发光体)本身所发射

的光也可以直接进入人眼，人们就把所看到的这种光色当作光源本身的颜色。一般来讲，由反射体所反射的光刺激人眼所产生的颜色叫反射色，由透射体所透射的光刺激人眼所产生的颜色叫透射色，反射色与透射色合称物体色。由光源自身发光刺激人眼所产生的颜色叫光源色。

$$颜色\begin{cases}光源色\\物体色\begin{cases}反射色\\透射色\end{cases}\end{cases}$$

图1.1　颜色的分类

颜色也是人的感觉、外界的刺激和人的知觉（记忆、联想、对比等）共同作用于人脑中产生的感觉。我们睁开眼睛，就可以看见千变万化的颜色，同时感知到各种颜色代表的象征意义。就像绿色是树叶的颜色，也是指示交通中车辆前进的信号；红色是花的颜色，同时又是引起司机注意、指示交通中车辆停止前进的信号。因此，颜色知觉是色光刺激人眼以后在人的大脑中产生的一种知觉。光源、颜色物体、眼睛、大脑，这些要素不仅使人产生颜色感觉，而且也是人能正确判断颜色的条件。具体地说，颜色的形成过程是：① 光源的光线照射在颜色物体上，颜色物体根据自身的化学特征对光进行选择性地吸收后，将其余的光线透射或反射出来，这部分光线最后到达人眼；② 光源的光线直接到达人眼，给人眼的感觉细胞以刺激，刺激再传输到大脑中，在大脑中将感觉信息进行处理，于是形成了颜色感觉。颜色感觉总是存在于颜色知觉之中，很少有孤立的颜色感觉存在，习惯上常把颜色感觉称为颜色视觉。

图1.2　颜色感觉的形成

颜色是一种物理刺激作用于人眼的视觉特性，而人的视觉特性是受大脑支配的，是一种心理反应。所以，颜色感觉不仅与物体本来的颜色特性有关，而且还受时间、空间、外表状态以及该物体周围环境的影响，同时还受个人的经历、记忆力、看法和视觉灵敏度等各种因素的影响。简言之，我们所看到的颜色，是光线的一部分直接或间接由有色物体反射或透射刺激我们的眼睛，在头脑中所产生的一种反应。

颜色感觉与听觉、嗅觉、味觉等都是外界刺激人的感觉器官产生的感觉。光线没有颜色,它只是某种能量辐射,而颜色则是人对这种能量辐射的心理响应。人们通过颜色感觉就可辨认出此物体的明亮程度(明度)、颜色类别(色相)、颜色鲜艳的程度(彩度)。外界光刺激——色感觉——色知觉过程是个复杂的过程,它涉及光学、光化学、视觉生理、视觉心理等各方面问题。光源的辐射能和物体的反射或透射是属于物理学范畴的,而大脑和眼睛却是生理学和心理学研究的内容。但是颜色永远是以物理学为基础的,而颜色感觉总包含着色彩的心理作用和生理作用的反应,使人产生一系列的对比与联想。

值得特别提出的是,人们之所以能认识和辨别世界万物,除了利用触觉以外,主要是通过眼睛看到了它们的颜色与形状,而一切物体的形状,也是通过颜色的差别和组合来表现,如在白纸上只有使用不同于纸白的颜色,才能绘制出人眼可以看到的图形。其中色彩比形状具有更直观、更强烈、更吸引人的魅力,常常具有"先声夺人"的力量,能先于形状来影响人的感官,所以我们常常听到这样的说法:远观颜色近看花,七分颜色三分花。人们观察物体时,视觉神经对色彩反应最快,其次是形状,最后才是物体表面的质感和细节。因此,广告和装潢的设计者采用新奇的颜色吸引顾客,达到宣传商品、推销商品的目的;艺术家利用色彩来表达艺术思维和空间表现,达到塑造人物、美化环境的效果。

第二节 光的本质与组成

在古代,人们把颜色看成自然现象,黄的土地、红的火焰、昼夜黑白交替,是万物生来就有的特征,这种见解出现在科学不发达的古代社会不足为奇。而今,从本质上来说,颜色是一种光学现象,是光刺激人眼的结果。我们在日常生活中有这样的经验,在没有灯光的黑暗房间里,根本感觉不到颜色。这就是设计色彩学上的一个重要规律:有光才有色。这说明,光是人们感知颜色的先决条件,没有光,颜色无从谈起。光是颜色的源泉,颜色是光的表现。而所有本身不发光的物体,其颜色只是反射或透射不同颜色的光所形成的。在阳光的照射下,绿叶反射绿色光,红花反射红色光,各种色彩争奇斗艳。而随着夜幕的降临,无论多么艳丽的色彩都将感觉不到。简而言之,一切色彩都离不开光。

从色彩学的观点来说,光的定义:能对人的视觉系统产生明亮和颜色感觉的电磁辐射。所以,光是刺激人眼睛的电磁辐射,这种电磁辐射与紫外线、红外线以及其他形式的电磁辐射有着不同的物理特性。

一、电磁波谱

电磁辐射包括γ射线、X射线、紫外线、可见光、红外线等电磁波,它们分别属于电磁波的不同波段,如图1.3所示。γ射线是由于核衰变产生的,X射线通常是由于原子的内层电

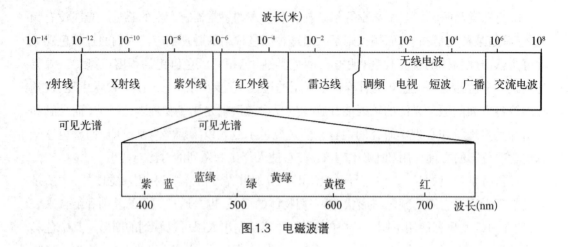

图1.3 电磁波谱

子跃迁产生的。紫外线、可见光、红外线这三种光线合称为光辐射,它们是由于原子的外层电子跃迁产生的。

二、可见光谱

可见光是能引起人眼明亮感觉的电磁波。按照国际照明委员会(CIE)和国家标准的规定,可见光的波长区间是380~780 nm,相对电磁波辐射来说,这是一个非常窄的波长范围。可见光的波长极其微小,用nm(纳米)或Å(埃)表示,1 nm = 10^{-9} m,1 Å = 10^{-10} m。

实验表明,波长超出这一范围的电磁波虽然能引起人眼的痛觉或其他的刺激效应(例如流泪等),但是不能产生明亮感觉。本书中的"光(light)"就单指可见光。可见光的波长范围虽然只有400 nm,却使得人类的眼睛能够区分客观世界色彩斑斓的无数种颜色(color)。当在实验室中用一个个单一波长的可见光分别刺激人眼时,就会发现人眼对不同波长的单色光能够产生不同的颜色感觉,这说明人眼的颜色感觉来源于不同波长的单色光。

光的物理性质由它的波长和能量来决定。波长决定了光的颜色,能量决定了光的强度。光映射到我们眼睛时,波长不同决定了光的色相不同。波长相同,能量不同,则决定了色相明暗的不同。牛顿曾经将白色的阳光投射到三棱镜上,研究了白光的色散。白光经过三棱镜折射以后,分解成了红、橙、黄、绿、青、蓝、紫七种色,如图1.4所示,它实际上是一条红、橙、黄、绿、青、蓝、紫的七彩光带,光带的颜色是逐渐过渡的。

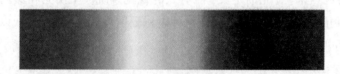

图1.4 可见光谱

波长和颜色同步连续变化的各种单色光可以构成一个可见光谱。图1.3的下面部分和图1.4表示的都是可见光谱。确切的数据如表1.1所示。

表1.1　可见光谱

颜　色	英　文	代　号	波长范围	波长间隔大小
红色	Red	R	780～622 nm	159 nm
橙色	Orange	O	622～597 nm	26 nm
黄色	Yellow	Y	597～577 nm	21 nm
绿色	Green	G	577～492 nm	86 nm
蓝色	Blue	B	492～455 nm	38 nm
紫色	Purple（Violet）	P（或V）	455～380 nm	74 nm

由于青色（Cyan）波长范围很窄，介于蓝、绿之间，将它包含在蓝色中。以上这些色光都可以从白光的色散光谱中得到，我们称它们为光谱色。除了光谱色以外，还有一种紫红（品红，Magenta）色光，也比较常见，它是由红色与紫色混合而成的，色散光谱中没有它，我们称它为非光谱色。

通过棱镜折射获得的分解色光，如果再通过一次棱镜的折射，是不可能再继续分解，这种不能再分解的色光称为单色光（即，光谱色光）。单色光指单一波长的色光，由单色光混合生成的色光称为复色光，复色光指多种波长合成的色光。自然界的太阳光、白炽灯和日光灯发出的光都是复色光。值得强调的是：一种复色光可以和一种单色光有相同的色相。例如同为黄色，可以是通过棱镜折射直接获得的单色黄光，也可以是通过红光和绿光混合生成的复色黄光。人眼对这两种黄光的感受是一样的，即，一种颜色的感觉并不只对应一种光谱的组合，单色光或两种成分完全不同的复色光可能引起的颜色感觉完全一样。这说明人眼虽然能够对不同的单色光产生不同的颜色感觉，却不能识别复色光的光谱组成，这是人类颜色视觉所具有的一种非常奇妙的性质，这种现象称为同色异谱现象，这两种颜色被称为同色异谱色。

还要强调一点：光波本身并没有色彩，色彩是通过人的眼睛和大脑产生的。牛顿在《光学：或关于光的反射、折射、弯曲和颜色的论文》中明确指出，"光线并没有颜色……只有某种能激起这样或那样颜色感觉的本领或倾向""在光线里面它们不过是把这样或那样的运动传播到感觉中枢中去，而感觉中枢则以颜色形式再现这些运动的许多感觉"。简而言之，光线没有颜色，它只是某种能量辐射，而颜色则是人对这种能量辐射的心理响应。

自然界中的物体可分为两类：发光体和非发光体。发光体是指光源，它能够自行向外界辐射；而除了发光体以外的物体，统称为非发光体。发光体与非发光体的呈色机理是不相同的。

1. 光源色

色彩的本质是光，没有光便没有色彩的感觉，色彩与光有着密切的关系。宇宙万物之

所以呈现五彩斑斓的色彩,是有着光照的先决条件的。通常人们把照射到白色光滑的不透明物体上所呈现的色彩叫做光源色。在物理学上,将光源对物体色的显色产生影响的这种性质叫做演色性。

一般的光源是由不同波长的色光混合而成的复色光。人们的日常生活中,光有多种来源。不同的光源,由于其中所含波长的光的(能量)比例上有强弱,或者缺少一部分,从而表现出各种各样的色彩。光源颜色的特性,取决于在发出的光线中,不同波长上的相对(能量)比例,而与光的强弱无关。光的强弱不会引起光源颜色的变化。反过来说,知道了光源的相对能量比例,就知道了光源的颜色特征。

从图1.5中可以看到,正午的日光有较高的辐射能,它除了在蓝紫色波段能量较低外,在其余波段能量分布较均匀,基本上是无色或白色的。荧光灯光源在405 nm、430 nm、540 nm和580 nm出现四个线状带谱,峰值在615 nm,而后在长波段(深红)处能量下降,这表明荧光光源在蓝绿色波段(550 nm～560 nm)有较高的辐射能,而在深红波段(650 nm～700 nm)辐射能减弱。对比之下,白炽灯光源,它在短波蓝色波段,辐射能比荧光光源低,而在长波红色区间,有相对高的能量。因此,白炽灯光源,总是带有黄红色。红宝石激光器发出的光,其能量完全集中在一个很窄的波段,大约为694 nm,看起来是典型的深红色。

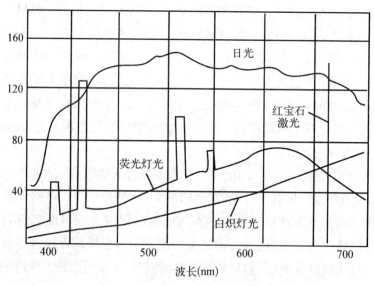

图1.5 几种常见光的光谱功率分布

2. 非发光体的颜色形成

除了自身能发光的物体有颜色外,自然界中几乎所有的非发光体也都能呈现一定的颜色,人们往往以为我们所看到的物体的颜色是物体自身固有的,不管在什么情况下都不会改变的,其实这种看法是不正确的。那么非发光体的颜色是如何产生的呢?其实,色的

起源是光,有光才有色,如果没有了光的存在,也就谈不上什么物体的颜色了。我们知道,白光中包含了所有的色光,不同的波长的光具有不同的颜色,人的视觉器官能够分辨出不同的颜色。非发光体只有在光的照射下才能呈现出颜色,如果没有光,根本看不到物体,自然也就看不见颜色。所以,物体显示出的颜色,其源头是光的颜色。

世界万物本身都是无色的,光照射到物体上会发生诸如透射、吸收、反射、漫射、散射、折射和衍射等许多物理现象,但是对色彩成因起主要作用的是透射、吸收和反射。

一束光投射到物体表面上时,部分的光会被反射。由于物体表面的情况不同,反射可以分成三种类型:① 镜面反射,② 完全漫反射,③ 镜面反射和漫反射兼有。图1.6中的图(a)表示镜面反射,反射光束与入射光束完全遵守反射定律,反射率一般小于1。图1.6中的图(b)表示完全漫反射,对于任何波长的入射光,反射光通量都等于入射光通量,即光谱反射率$\rho(\lambda) \equiv 1$,而且反射光通量的分布严格遵守余弦规律。在图(b)中用箭头的长短代表光通量的大小,所有箭头的末端正好构成一个球面,球面的最低点就是光的入射点。这种漫反射面在各个方向上的亮度都相等。它的反射光实际上就与入射光相同。完全漫反射是反射色的测量标准,因为它的反射光就等于入射光,而且各个方向上的亮度都相等。但是,它只是一种理想的反射面,在实验室中不可能制造出这种反射面。图1.6中的图(c)表示一般的反射面,在符合反射定律的方向上反射光通量较大,其他方向上反射光通量较小,这种反射面的反射率也都小于1。

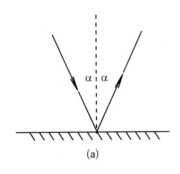

图1.6 反射光的分布

光入射到一块透明介质时,一部分光被反射,而另一部分光则折射进入媒介。进入媒介的光又有一部分被媒介吸收、散射,其余的光透射媒介从另一界面透射出来。

光除了反射、透射以外,也会被吸收。如果某种材料吸收了一定波长的光,它就会显示出颜色来,如果全部吸收了所有光,则该材料就是黑色的,是不透明的。白光照射在物体上,由于物体吸收了部分波长色光使物体呈色的现象,称为选择性吸收。

当光照射到物体的表面时,一部分光被物体吸收,而另一部分光被物体反射或透射了。只是由于它们对光谱中不同波长的光吸收、反射、透射不同,才决定了它们的色彩不同。没有光线,我们看不到物体的色彩;有光线,我们则可以感受到色彩,而且在不同的

光谱组成的光照射下，所呈现的色彩还有所差异。对于同一个物体来说，它只吸收一定波长的光，同时反射或透射剩余波长的光，反射或透射的光进入到人的眼睛，人的视觉器官就看到了物体，有了颜色的感觉。人们所看到的物体的颜色，是物体反射光或透射光的颜色，而并非物体自身的颜色。物体对光固定的吸收和反射或透射是物体的光学特征。同一物体，它的光学特征都是固定的，它对光的作用也是一定的，因此物体显示出一种固定的颜色。一种物体，如果它能吸收所有的，那么就意味着它没有反射或透射光线，也就没有光刺激人的视觉器官，所以物体是黑色的。如果一个物体能全部地反射可见光，则物体是白色的。如果物体能完全地透射可见光，它就呈现无色的透明体。而大部分的物体，是吸收一部分可见光，反射（透射）另一部分光，那么，物体的颜色就是由反射（透射）出的光线的光谱成分决定的。比如红色物体，之所以呈现红色，是因为它能反射可见光中的红色成分，而对于其他色光则全部吸收，这部分反射的红光在人的视觉器官中形成红色的感觉。反射体的颜色取决于反射光的波长及光谱功率分布，透射体的颜色取决于透射光的波长及光谱功率分布。

第二章 视觉的生理基础

在我们的生活环境中,旭日东升,朝霞满天,山河异彩,蓝天、白云、青山、绿水、红花、黄果历历在目;夜幕降临,星光辉映,山川原野只有黑、灰、白的非彩色,草树民房也仅能显现出模糊的轮廓。人的眼睛在明亮条件下可以看到自然景物的颜色和结构细节,但在暗照明条件下则只能看到物体的明暗和轮廓。在这个人类生活的基本事实中,人们的视觉系统是怎么形成颜色视觉的?为什么人眼在明亮条件下与暗照明条件下看到物体的感受不一致?

由光源发射、由反射体反射或由透射体透射的光进入人眼后,通过角膜、房水、晶状体、玻璃体刺激眼球后部视网膜上的感光细胞,就会引起感光细胞内的生物化学反应。感光细胞与视神经相连,感光细胞中的生物化学反应引起视神经中电位的变化,因而给出一个电信号。此电信号沿着特殊的视觉通路(信号经过一定的处理)传达到大脑的视觉中枢,人才会感知刺激人眼的色光颜色。因此,人的整个视觉系统基本上可以分为三个部分:(1)眼睛;(2)视觉通路;(3)视觉中枢。我们这里主要介绍眼睛的构造及功能,视觉通路与视觉功能。

光 →(角膜、房水、晶状体、玻璃体)→ 感光细胞(接受光刺激产生兴奋) → 视神经(传导兴奋) → 大脑视觉中枢(视觉的形成部位)

图2.1 视觉的形成示意图

第一节 眼睛的构造及功能

眼睛的每个部分都是一种极端专门化了的结构,既复杂又精细。作为随身携带的光学仪器,它的精美绝伦证明了视觉在生存斗争中的重要性。人的眼球前极稍突出,近似球状体,大部分眼球壁由三层质地不同的膜组成。外层保护着眼的内部,由两部分组成,分别为角膜和巩膜,角膜在前部占1/6,巩膜在后部占5/6;中层由虹膜、睫状体和脉络膜;内层为视网膜。眼球内部主要有晶状体和玻璃体。如图2.2所示为右眼的剖面图,眼球前方是透明角膜,角膜的外层部分是结膜,角膜的内侧是虹膜。虹膜中央有一个圆孔,就是可

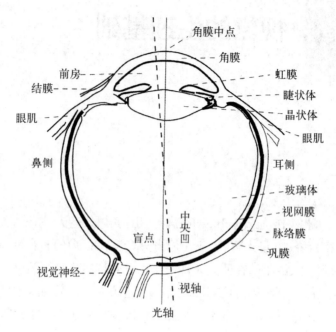

图2.2 右眼球水平剖面图

以让光线进入的瞳孔。瞳孔的大小可随光线强弱而由睫状体调节，使直径在2～8 mm范围内变化。角膜与虹膜之间的前房充满了水状液，其折射率与水相近。瞳孔后方有个凸透镜形状的透明体，叫晶状体（也叫水晶体），其表面曲率可根据观察物体的远近由睫状体调节以使物像准确地成像在眼球后方的视网膜上。晶状体与视网膜之间的空腔中充满了玻璃液，它的折射率也与水相近。视网膜的中央有个椭圆形的黄色斑点，线度约2～3 mm，称为黄斑。黄斑的中央有个线度约为0.2～0.3 mm的小凹坑，也呈椭圆形，称为中央窝或中央凹。瞳孔与中央窝的连线就是眼球的视轴，它与眼球的光轴并不一致，二者之间有约4°的夹角。

图2.3表示人的眼睛对于各个波长的平均折射率。图2.4是成人视网膜上视觉神经和血管的分布。

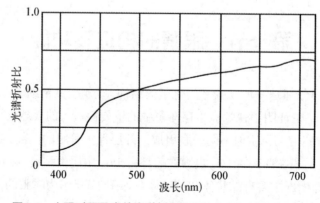

图2.3 人眼对可见光的光谱折射比（Ludwigh & McCarthy）

图2.4　成人视网膜上的视神经与血管(Polyak.S.L,147)

视网膜是平均厚度约为0.33 mm的透明薄膜,在显微镜下它有10层结构,其中有感光细胞和神经细胞,如图2.5所示。感光细胞有两种,即锥体细胞与杆体细胞,前者形状像锥子,后者形状像细杆。感光细胞中有感光化学物质(视紫红质),当受到光照时它就分解,从而刺激视神经,产生电脉冲送到视觉通路。刺激消失一定时间后它又会由光化学过程

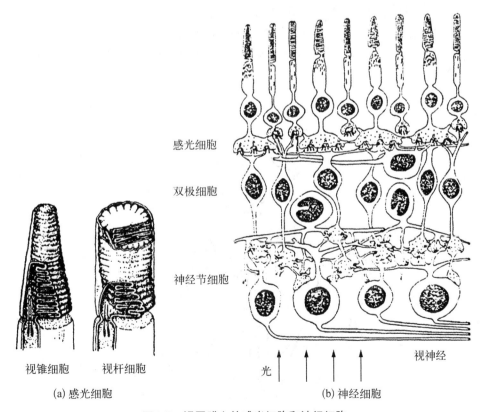

图2.5　视网膜上的感光细胞和神经细胞

再重新合成。锥体细胞长约28～85 μm,直径为2.5～7.5 μm,总数大约有七百万个。杆体细胞长约40～60 μm,总数约有一亿二千万个。锥体细胞与杆体细胞的视觉功能是不同的,前者在明亮状态下感光并能分辨物体的颜色和细节,后者在黑暗状态下感光,但只能分辨光线的明暗和物体的轮廓。

第二节 视觉通路

视觉通路常指从视网膜到大脑视觉中枢之间的视觉神经系统。每个眼球的视网膜沿中央一条竖直线一分为二,分为内侧(鼻侧)的一半与外侧(太阳穴)的一半。双眼内侧的一半引出的视觉神经纤维在视觉通路上要互相交叉,而双眼外侧的一半所引出的神经纤维在视觉通路上则不交叉,如图2.6所示。左眼内侧所引出的神经纤维,经过视觉神经交叉处以后与右眼外侧所引出的神经纤维汇合成一束,通往大脑皮层枕叶的右侧。右眼内侧所引出的神经纤维,经过视觉神经交叉处后与左眼外侧所引出的神经纤维汇合成一束,通往大脑皮层枕叶的左侧。大脑皮层枕叶左半部对应的是两个眼球左边半个视网膜所给出的视觉信息,右半部则对应的是两个眼球右边半个视网膜所给出的视觉信息。因此,每一侧的视觉中枢只与两眼同侧一半的视网膜相联系。

在神经纤维的左、右汇合处各有一个叫作外侧膝状体的神经结,它们是视觉通路上的一种重要转换点。在这里,从视网膜传输来的视觉信号要经过初步的加工处理。在"颜

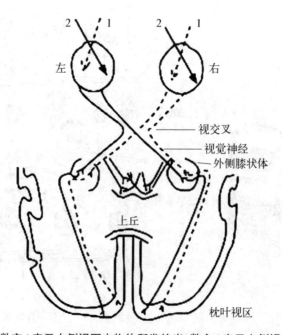

图2.6 视觉通路(数字1表示右侧视野中物体所发的光,数字2表示左侧视野中物体所发的光)

色视觉的机理模型"中我们会看到,在外侧膝状体以前,视觉机理是三色的,在外侧膝状体以后,视觉机理则变成四色的。大脑左右半球实际上各自形成完整的视觉,中间靠大量的纤维束(胼胝体)和较小的视交叉联结。大脑视觉中枢对视觉通路传输来的成像进行处理,并使人产生视知觉,大脑视觉中枢的外表呈波纹状,细胞是分层排列的。当其中的一个细小部位受到刺激时,人会有闪光的感觉,改变刺激部位,他就会在视野的另一部分看到闪光。

各种不同的物体经眼球在两个眼的视网膜上分别成像,这种像在两个眼中应该是不同的(因为物体相对于两眼的位置不同)。由于这种不同我们才有立体感与距离感。两个不同的像,在外侧膝状体分别被处理加工后进入大脑两侧。大脑对双眼的成像进行复合、处理和加工后产生视知觉。

因此,颜色视觉的形成有5大要素,可见光、物体、眼睛、视觉通路和大脑,而后三项共同构成人的视觉系统。它们的特征和功能涉及三个科学领域:第一是人体外部存在的客观世界,如可见光和物体,他们可以对人眼产生各种物理刺激,这种物理量的大小可以通过物理仪器进行测量,是受物理法则支配的物理学系统;第二是眼睛通过角膜、瞳孔和晶体在视网膜上接受上述物理刺激,视觉通路将这些物理刺激转换为电脉冲信号传输到大脑视觉中枢,这是受生理学法则支配的生理学系统;第三是大脑按其存储的经验、记忆和对比,识别这些传输来的信息,这是按心理学法则实施的心理学系统。

第三节 视 觉 功 能

一、明视觉与暗视觉

由于人眼有两种感光细胞——视锥细胞和视杆细胞,它们分别执行着不同的视觉功能。前者是明视觉器官,后者是暗视觉器官。

锥体细胞与杆体细胞在视网膜上的分布也是不同的,前者主要分布在黄斑附近,特别是中央窝内,后者主要分布在视网膜的边缘,如图2.7所示。中央窝的面积虽然只有$0.2 \sim 0.3 \text{ mm}^2$,由于其中只有锥体细胞,因而是产生最清晰视觉的点。水晶体将物像聚焦在中央窝上,中央窝的视觉神经与大脑视觉中枢有一对一的联系。因此,严格来讲明视觉实际上是指网膜中央的锥体视觉,暗视觉是指网膜边缘的杆体视觉。

视锥细胞与视神经是一对一连接的。它对光的敏感性低,必须在一定的光亮条件下,才能够准确地辨别物体的颜色和细节。在黑暗条件下,它就会感受不到光对其的刺激而失去作用,人们就无法感受物体的细节和色彩,而只有形状和明暗的感觉。视锥细胞只有在亮度达到一定水平时才能被激发起来,人眼的视锥细胞才起作用。因此,把这种在明亮

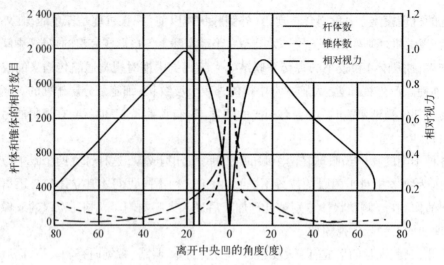

图2.7 感光细胞的分布（Osterberg.G.A,1935）

条件下产生的视觉叫做明视觉。

视杆细胞形状细长，可以感受到微弱光的刺激，分辨出物体的形状和明暗感觉，但不能分辨出物体的细节和颜色。视杆细胞对光的敏感性能很高，同时为了增加在黑暗条件下感受到微弱的光刺激，往往几十个连在一起向视神经输送信息。这样在光线很弱的情况下，它都能有所感受。它只能反映光的亮度差异，却不能分辨物体的细节和颜色。因此，把这种在较暗的条件下由视杆细胞产生的视觉叫做暗视觉。在明亮的情况下，视杆细胞不起作用，失去工作能力。暗视觉只能分辨出物体的形状和明暗。根据视杆细胞的波长灵敏度特性，波长为507 nm（青绿波段）的光显得最亮，而长波段的红色则显得漆黑一片。

在光亮条件下，具有明视觉的眼睛可能看到可见光谱上不同明暗的各种色彩。当光亮减弱到一定程度时，人眼依靠暗视觉来分辨物体，只是只有暗视觉的眼睛感觉不到各种颜色，而只能感觉到物体的不同明暗，并依据明暗的层次来区别不同的物体。

对于从事设计、装潢和颜色工作的人员来说，研究视锥细胞的功能和明视觉的作用是非常重要和有意义的。

二、光谱光视效率函数

用相同能量的各种波长单色光依次刺激人眼，虽然它们的能量是相同的，但它们在人眼中所引起的明亮感觉却是各不相同的。有的色光给人眼的感觉就比较强烈，会觉得比较亮；而有的色光给人的感觉就比较暗。这说明，对于不同波长的单色光，人类眼睛将相同的能量转换为明亮感觉的效率是不同的。描述标准人眼这一转换特性的物理量称为光谱光视效率函数（Spectral Luminous Efficiency）。实验表明，光谱光视效率函数与照明水平有关。可以将照明水平分为明亮条件（即在通常明亮条件）与黑暗条件两种。前者称

为明视觉照明条件,后者称为暗视觉照明条件。明视觉的光谱光视效率函数用V(λ)表示,暗视觉的光谱光视效率函数用V'(λ)表示。由于在暗视觉条件下(例如,在没有月光的夜晚观察乡野景物)人眼只有明暗感觉而没有色彩的感觉,只能看到物体的轮廓而不能看到物体的细部结构,因此在色度学中我们很少讨论这种情况。

为了了解光谱各部分的不同视觉效果,科学家对此进行了研究。测量的方法是选一些视觉正常的人作为观察者,将可见光谱上不同波长的光与一个标准光源在明度上进行匹配,然后测出各个波长所需要的能量。哪个所需的能量较小,就说明该色光对人眼的刺激更强烈。经过反复测试,结果表明,在明视觉条件下,波长为555 nm的绿光看起来最为明亮,而位于可见光波长范围两端的红光与蓝紫光最为不明亮。这就是说,人类眼睛对于波长为555 nm的绿光的光谱光视效率最大,而对于红光与蓝紫光的光谱光视效率很小。V(λ)随波长而变化的曲线如图2.8所示。为了方便运用,CIE将光谱光视效率函数进行了归一化,将最高效率(峰值)波长555 nm的光谱光视效率函数V(555)取为1,即令V(555)=1,其他波长的V(λ)都小于1。符合这一表格或上述曲线的人眼或仪器被称为CIE标准光度观察者。

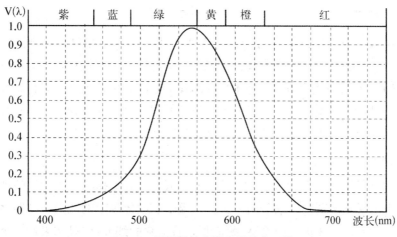

图2.8 明视觉的光谱光视效率函数

三、视觉参数

人们借助视觉器官能够完成一定的视觉任务的能力称为视觉功能。通常以视觉区别物体的细节和辨认对比能力的大小作为衡量视觉功能的标准。

1. 视角

人眼观察物体时,物体的大小对眼睛形成的张角叫作视角。同一物体,距离人眼越近,视角越大;不同的物体,与人眼的距离相同,则对眼睛形成的视角越大时,视网膜上的像越大,当然看得就越清晰。因此常用视角来表示物体与眼睛的关系。如图2.9所示,A

设计色彩学

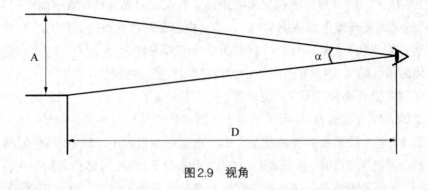

图2.9 视角

为物体的大小，D为人眼与物体之间的距离，又称视距，在图中α角为视角，则视角可用如下公式计算：

$$\tan\frac{\alpha}{2} = A/2D$$

当α很小时，

$$\tan\frac{\alpha}{2} = \frac{\alpha}{2}$$

由以上的公式及简单的计算可知，α = A/D。视角的大小与眼睛到物体的距离成反比。当物体的大小固定时，则物体离人眼越近，视角越大，物体在视网膜上呈的像也越大；物体离人眼越远，则视角越小，物体在视网膜上呈的像也越小。而当物体离人眼的距离一定时，物体越大，则视角越大。视角一般用弧度表示，也可以用度（°）、分（′）、秒（″）表示。具有正常视觉的人能够分辨物体空间两点间所形成的最小视角为1′。

2. 视觉敏锐度（视力）

人眼辨别外界物体的敏锐程度称作视觉敏锐度，也就是我们平常所说的视力。视觉敏锐度用来表示视觉辨别物体细节的能力。人眼辨别物体细节的能力与视距之间有着直接的关系。一个原本距离很远的物体，我们很难看清它的细节，但是如果让这个物体由远及近，那么我们就能够越来越看清楚它的细节。这是因为随着距离拉近，视角越来越大，物体在视网膜上成的像也相应增大，人眼就能够看得清楚了。

一般来说，视觉锐度用V来表示，是视觉所能分辨的以角度为单位的视角的倒数，即：

$$V = \frac{1}{\alpha}$$

我国规定正常视力标准是当人的视觉能分辨1分角所对应的物体的细节时，这个人的视力便为1.0。

3. 视场

视场是指眼睛所对应的圆的面积，称为视场。视角越大，对应的视场也越大。视场的

大小还与视距有关,视距越大,对应形成的面积也越大。视场的半径由下面公式求出。

$$R = \frac{1}{2}A = D\tan\frac{\alpha}{2}$$

当观察距离 D = 250 mm,视角 α = 10° 时,所对应的视场半径 R 为:

$$R = \frac{1}{2}A = D \times \tan\frac{10°}{2} = 21.9 \text{ mm}$$

图 2.10 表示观察距离均为 250 mm,视角分别为 1°、2°、4° 与 10° 所形成的视场圆面积及其半径的大小。

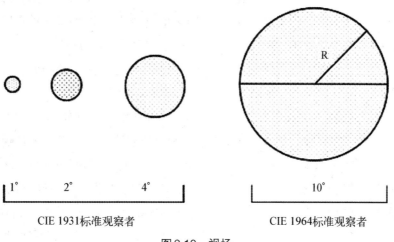

CIE 1931 标准观察者　　　　　　CIE 1964 标准观察者

图 2.10　视场

4. 对比辨认

在视觉研究中,对比辨认也是衡量视觉功能的一项重要指标。对比辨认度分为亮度对比辨认和颜色对比辨认。比如,将一块灰色的纸片放在白色背景上看起来发暗,而同样是这张纸片,放在黑色背景上则看起来发亮,这种现象称为亮度对比。它是视场中物体和背景的亮度差与背景的亮度的比值,用 C 表示。

$$C = \frac{L_1 - L}{L} = \frac{\Delta L}{L}$$

公式中,L_1 为物体的亮度;L 为背景亮度;ΔL 为物体和背景之间的亮度差。如果 ΔL 恰好是视觉刚好可以察觉的亮度差异,则上式为一定背景亮度下的亮度差别阈限。

第三章 色彩视觉理论

在第二章中，我们讨论了产生颜色视觉的生理基础，讨论了为什么由光源发射、由反射体反射或由透射体透射的可见光谱进入人眼后，人眼相应产生了各种不同颜色感觉。在人的视觉系统中，颜色感觉究竟是如何产生的，颜色感觉形成的机理究竟存在着一种什么样的机制才能产生这样一系列视觉现象呢？只有弄清楚颜色感觉的形成机理，才能够从根本上解释颜色产生的原因，便于颜色的定量描述与再现。

对于这一个问题，科学家们进行了大量的研究，根据各自的实验结果提出了许多的颜色视觉模型（或称之为理论、假说、学说），它们都可以解释不少的颜色视觉现象，但迄今为止还没有一种能够全面合理地解释所有视觉现象的颜色视觉模型。归纳起来，这些模型（理论、假说、学说）比较有影响力的是三色学说和四色学说。前者建立的基础是颜色混合的物理学规律，而后者是根据视觉现象总结归纳得到的规律。然而，它们都存在某些无法解释的视觉现象。随着现代颜色视觉理论的产生和发展，才将这两种学说加以统一，形成了现在的颜色视觉理论，称为色觉阶段学说。

第一节 三 色 学 说

在牛顿（Isaac Newton）的棱镜色散实验之后，英国的医学及物理学家托马斯·扬（T.Yong）在1802年提出，虽然人眼能分辨出自然界可见光范围中的所有颜色，但在人眼视网膜上不可能有自然界色彩那么多的视神经种类。他认为，人眼视网膜上只有三种基本视觉神经纤维，它们分别是感红神经纤维、感绿神经纤维、感蓝神经纤维。当光刺激人的视觉器官时，感红神经纤维、感绿神经纤维、感蓝神经纤维对不同波长光的感受是不相同的，长波光对感红神经纤维的刺激最强烈，中间波长的光对感绿神经纤维的作用显著，短波长的光最能引起感蓝神经纤维的强烈兴奋。当红光刺激人眼时，虽然能同时引起三种神经纤维的兴奋，但视网膜上的感红神经兴奋最强烈，因而产生红色的感觉。依此可知，白光刺激同时引起三种神经纤维的强烈兴奋，产生白色感受。

随后，德国的生理、物理学家赫尔曼·赫姆霍尔兹(H. Helmholtz)对托马斯·扬的学说进行了理论补充。他认为，人眼视网膜上存在三类不同的感光细胞，它们在光的刺激下产生兴奋，并分别将这种兴奋值转换成各自视神经所固有的特殊能量传送到大脑，在大脑中分别形成红色感觉、绿色感觉和蓝色感觉后，最终融合成综合的、完整的色觉。这三类细胞分别为感红细胞、感绿细胞、感蓝细胞，三种神经分别为感红神经、感绿神经、感蓝神经。它们分别形成三组平行构造的色觉通道，其模型如图3.1所示。

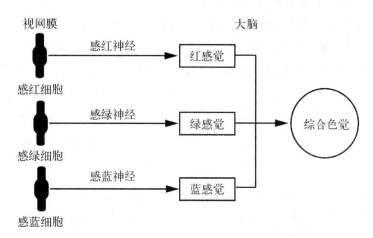

图3.1　赫姆霍尔兹平行构造色觉三色模型

图3.2是赫姆霍尔兹绘制的视网膜上的三种感色神经纤维的光谱响应曲线。感红神经纤维对可见光中的红光波段敏感，感绿神经纤维对可见光中的绿光波段敏感，感蓝神经纤维对可见光中的蓝光波段敏感。同时，这三种感色神经纤维除了有各自的主感色光外，也能对其他不同波长的色光有一定的感受兴奋水平。当然，这些感色神经纤维的感受作用是相互联系的。根据三色学说理论可知，白光作用于人眼时，三种神经纤维的兴奋程度一样，则产生白色的感觉；如果是一种混合色，则它是三种神经纤维按不同比例兴奋的结果。如"红"和"绿"神经纤维兴奋，则会引起黄色的感觉；"绿"和"蓝"神经纤维兴奋，

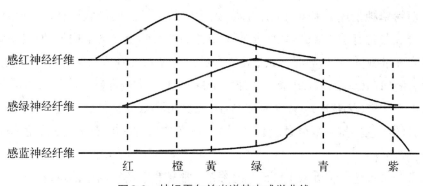

图3.2　赫姆霍尔兹光谱基本感觉曲线

会引起青色的感觉;"红"和"蓝"神经纤维兴奋,会引起品红色的感觉。这就是著名的三色学说(Three Component Theory)。

　　赫姆霍尔兹所提出的在视网膜上存在三类感色神经纤维的设想,早已为现代解剖学的发现所证实,这就是前面所说的锥体细胞。锥体细胞分为:红视锥细胞、绿视锥细胞与蓝视锥细胞。赫姆霍尔兹所提的理论并不要求颜色刺激是连续光谱,如果用红、绿、蓝三种单色光作用于人眼,改变红、绿、蓝光的比例,就可以混合出各种不同的色光,但混合得到的混合光仍然不是连续光谱,存在着间隔,但它们却可以混合得到各种颜色视觉感受。这是建立在三基色波长的光与各种单色光的颜色匹配实验的基础上,是三色学说的实验证据。在研究三色学说的过程中很多科学家都为此做出了贡献,比较突出的有:Young-Helmholtz模型、König的模型(König是Helmholtz的学生)、Thomson-Wright模型、Fick模型和Walls模型。图3.3是Thomson-Wright模型中的三类感色细胞的光谱响应曲线,可以看出他与赫姆霍尔兹绘制的图3.2非常接近,但是,与现在绘制光谱响应曲线图的习惯一样,他已经将标注光谱波长的顺序变为从短波到长波,而赫姆霍尔兹绘制的图是从长波到短波的顺序。

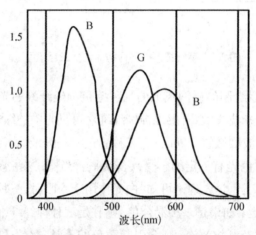

图3.3　Thomson-Wright曲线

　　另外值得单独论述的是Walls的贡献,因为他的色品过剩量假设理论对解释显示器上颜色的合成非常有用。Walls认为真正确定色品的实际上是各响应值超过三者中最小值的余量或称过剩量,其相等部分只给出白色响应并使彩度降低。这就是Walls的色品过剩量假设。例如:R>G>B,B最小,因而R、G中与B等大的那部分将与B共同合成为白色(W)。R、G比较,又有R>G,因而R中与G等大的那部分又与G合成为黄(Y);最后R中剩余部分的红色再与那部分黄色合成,因而最终结果是600 nm单色光的色相是橙色,如图3.4所示。

　　如果有一束单色光满足R=G>B的关系,则该单色光的色相是黄色。因为与最小值B相等的部分合成为白色,而R与G相等,R减G后并不再剩余,因而只能成为等量R、

图3.4 用过剩假设分析色品

G合成的黄色。如果一束单色光满足G＞R＝B的关系，则它的色相是绿色。满足B＞G＝R的单色光色相是蓝色。显然没有任何一个波长的单色光是白色的。白色的三个响应值相等，即R＝G＝B。

三色学说是建立在颜色混合理论的物理学基础上，能够充分地解释颜色混合的现象，即颜色混合过程中，混合色是三种感光细胞按照兴奋程度融合成的色觉。这在上面的内容中已有说明，也说明了牛顿的名言，"光线中没有色彩"。三色学说是现代色度学的基础，颜色的定量描述、测量和匹配都是基于三色学说为基础的，用三种基本颜色来混合产生各种混合色与实验结果是完全相符的，它是国际上公认的色度学的理论基础。

同时，三色学说也可很好地解释负后像现象。当眼睛注视绿色一段时间，则感绿纤维被激活并一直处于工作状态，当眼睛转而去看一个灰背景时，感绿纤维已经疲劳不能再发生反应了，而感红神经纤维和感蓝神经纤维仍能对白光中的红光和蓝光起反应，所以得到一个品红色的影像，我们称之为负后像。

三色学说也可以解释颜色对比效应。人在观察物体时并不是一直注视某一点不动，而是视线不断地在附近转来转去。当观察一个蓝、白相间的邻近区域时，感蓝视觉神经相对疲劳，从而降低蓝色的灵敏度，送出的信息中蓝色成分少，而在白色区域就看到蓝色的补色黄色。

三色学说也有不足之处，就是它不能满意地解释色盲现象。对于色盲现象，三色学说认为是因为人的视觉器官缺少一种感色神经纤维而造成单色盲，同时缺少三种感色纤维会造成全色盲。如果按照这种说法，应该有三种色盲，分别是红色盲、绿色盲和蓝色盲，并且它们可以单独存在。但事实是，几乎所有的红色盲同时也是绿色盲，也就是常说的红绿色盲。其次，三色学说认为，只有三种感色神经同时兴奋时，才能产生白色和灰色感觉，而色盲者既然缺乏一种或三种神经，他们是不可能有白色的感觉的，而事实上色盲者是能看到白色的。这显然与事实是矛盾的。第三，按照三色学说，红绿色盲是因为没有感红神经纤维和感绿神经纤维，所以这两种神经产生的黄色的感觉也应是不存在的，可是，红绿色盲者对黄色的感觉却是正常的。

三色学说还不能解释颜色为什么会存在补色,为什么人们观察不到偏绿的红色,而能观察到偏黄的红色。

第二节 四色学说

1878年德国的生理学家赫林(E. Hering)根据他的研究实验观察发现,红—绿、黄—蓝、白—黑是呈现对立关系的色彩现象,也就是说找不到一种看起来是偏绿的红或偏黄的蓝,即使是红和绿混合或黄和蓝混合,也得不出其他颜色,只能得到灰色或白色。所以赫林提出了"对立色理论"学说(Opponent Colors Theory; Opponent Process Theory),赫林以对颜色的观察结果为出发点,思考建立色觉模型有如下的三点结论。

(1) 他假设光谱色中只有红、黄、绿、蓝四种基本色,所以常称这一学说为四色学说。

(2) 他假设在视觉机构中的感光细胞存在三种对立视素:红—绿视素、黄—蓝视素、白—黑视素,这三种视素的代谢作用包括建设(同化)和破坏(异化)两种对立的过程。如表3.1所示:白—黑视素被破坏,破坏的过程引起神经冲动产生白色的感觉;而无光刺激时,白—黑视素便重新建设起来,建设的过程引起的神经冲动产生黑色的感觉。对于红—绿视素,红光起破坏作用,绿光起建设作用。对于黄—蓝视素,黄光起破坏作用,蓝光起建设作用。所以,从色相成分上讲,红与绿、黄与蓝不能同时存在,即某种混合色相中有红则不能有绿,有黄则不能有蓝,反之亦然。也就是说红与绿是对立排斥的,黄与蓝是对立排斥的。因此,赫林学说也有时被称为颉颃说。

表3.1 赫林学说中各视素对红、绿、黄、蓝、黑和白色敏感后的感觉

感光化学视素	视网膜过程	感 觉
白—黑	破坏	白
	建设	黑
红—绿	破坏	红
	建设	绿
黄—蓝	破坏	黄
	建设	蓝

图3.5是赫林学说的相反色光谱响应曲线图。其中R_1、G和R_2是一条曲线(红—绿曲线),R_1、R_2与G色相相反;Y与B是一条曲线(黄—蓝曲线),Y与B色相相反。图中的横坐标以上是破坏作用,横坐标以下是建设作用。R_1—G—R_2曲线代表红—绿视素的代

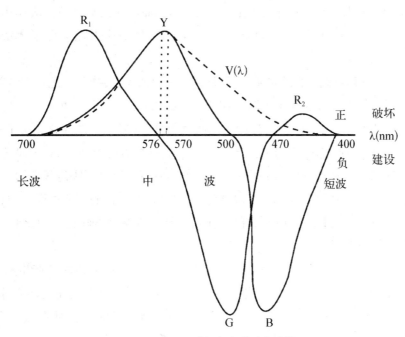

图3.5　Hering对立色光谱响应曲线

谢作用；Y—B曲线代表黄—蓝视素的代谢作用；虚线代表白—黑视素的代谢作用，也是V(λ)曲线，即明视觉的光谱光视效率曲线，它表示人眼能感受到光谱色的明度，它在黄绿处最高，表明黄绿处是光谱色中最明亮的颜色。图3.5的横坐标代表从700 nm到400 nm的可见光波段，从图中可以看出：波长为700 nm处仅有R_1曲线，Y曲线=0，此时人眼感觉为红色，波长逐渐减小时，为红、黄共存区，开始$R_1>Y$，为红橙色；随着波长的再减小，当$Y>R_1$时则为黄橙色。到570 nm左右，$R_1=0$，$G=0$，只有Y，为黄色。过了此点，为黄、绿共存区，此时的色感觉为黄绿色。到Y=0的500 nm处，为绿色，以后逐渐变为蓝、绿共存区，总的色感觉为青色。青色波段很窄，在470 nm处，绿色为0，总的色感觉为蓝色。过了470 nm以后，很快就变化为B、R_2共存区，为紫色。

（3）各种颜色都有一定的亮度，也就是说都会引起白—黑视素的活动。

对立学说能很好地解释各种颜色感觉和颜色混合现象。当两种颜色为补色时，混合得到白色，这是由于两种色之所以为补色，它们中的各种色彩成分必然分别为一一对应的对立色素，引起的各视素对的敏感过程必然都是两种对立过程形成平衡的结果，故不产生与任何视素有关的色彩视觉，即，红—绿、黄—蓝视素的对立过程都达到平衡。但是，从图3.5也可以看到，代表白—黑视素的代谢作用的虚线是横跨所有的可见光范围，这说明所有的色光中都会引起白—黑视素活动，因而引起白色或灰色的感觉。

色盲是由于缺乏一对视素或两对视素的结果。如果缺乏红—绿视素，是红绿色盲，如果两对彩色视素均不存在，则是全色盲。在赫林学说中，色盲现象是因为人眼的某一对（红—绿或黄—蓝）或两对对立色反应作用过程无法进行所造成，所以色盲常常成对

出现,即色盲通常是红—绿色盲或者是黄—蓝色盲,而两对的对立色反应作用过程无法进行时,则产生全色盲现象,此论点解释了先前色彩视觉理论中三色学说无法说明的色盲现象。

赫林的"对立色理论"学说的提出,也解释了负后像现象,当某一色彩刺激停止时,与该色彩相关视素的对立过程开始活动,因而产生该色的对立色,即补色。

同样,用三色学说是难以解释为什么任何色彩总存在一个与之截然相反的补色。而"对立色理论"学说则表明,任何色觉皆决定于三组对立颜色的响应,其中白—黑响应值决定它的亮度,而红—绿与蓝—黄两组对立颜色响应值的组合则决定其色彩色相。在赫林的学说中,视素的破坏和建设是一对既相互对立又相互依存的两个过程,这两个过程给出的视觉感受色分别为相互对应的颜色—补色,因此,在赫林的学说中,任何一个色彩当然都能找到一个补色了。

虽然如此,赫林学说也有其缺点,就是对于红、绿、蓝三原色能够产生所有光谱色彩的现象无法得到满意的解释。但是无论如何,赫林所提的"对立色理论"学说,在近年的色度学理论中是一相当重要的学说,最明显的例子就是国际照明委员会的Lab、Luv等颜色空间坐标系都是应用赫林所提的对立色——红—绿、黄—蓝、白—黑三个坐标所组成,所以赫林的这一色彩视觉理论对于近代色度学来说也是相当重要的基础理论。

第三节 阶 段 学 说

很长时间以来,三色学说和四色学说一直处于对立的地位。然而近几十年来,由于科学技术的发展和新实验材料的出现,人们对这两个学说有了新的认识,并将这两个学说逐步统一起来,形成了现代的阶段学说。

现代研究成果证实,在视网膜上确实存在三种不同的感光的视锥细胞,分别对应着不同波长的光谱敏感特性。同时在对视神经传导通路的研究中发现,在视觉神经系统中可以分出三种反应:光反应(L)、红—绿反应(R-G)和黄—蓝反应(Y-B)。因此可认为,视网膜上的锥体细胞则符合三色学说理论,而在视觉信息向大脑皮层视觉中枢的传导通路中则符合四色学说理论。

阶段学说把色彩视觉生成的过程大致分为三个阶段。第一阶段,视网膜上有三种独立的锥体感色物质,它们有选择地吸收光谱不同波长的辐射,同时每一感色物质又可以单独产生白和黑响应,在光线的照射下为白色响应,无光时为黑色响应。第二阶段,色觉的响应兴奋由锥体感受器向视觉中枢的传导过程中,接收信号又重新组合。最后形成三对对立性的神经反应,即红或绿、黄或蓝、白或黑反应,这一过程如图3.6所示。

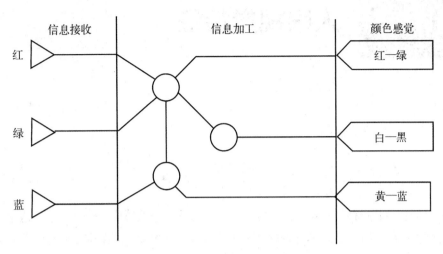

图3.6　色彩视觉机制示意图

总之，阶段学说认为，在视网膜感受的初级阶段符合托马斯·扬的三色学说。而在视觉通路传输过程中，初期接受的三色信号会重新组合成为红或绿、黄或蓝四色，在这一阶段符合赫林为代表的四色学说。最后的阶段发生在大脑皮层的视觉中枢，在这里产生各种颜色的感觉。

第四章 人眼视觉特征

如前所述，颜色视觉的形成过程是：外界光刺激——色感觉——色知觉，这个过程涉及三个科学领域。第一是人体外部客观存在的世界，如可见光和物体，它们可以对人产生各种物理刺激，这种物理刺激量的大小，能够用物理仪器进行测量，是受物理法则支配的物理学系统。第二是眼睛通过角膜、瞳孔和晶体在视网膜上接受了物理刺激量，并将这些物理刺激转化为生理电脉冲信息输送到大脑皮层，这是受生理学法则支配的生理学系统。第三是大脑按它贮存的经验、记忆和对比，识别这些传输来的信息，这是按心理学法则实施的心理学系统。从色彩研究观点来说，受物理学法则支配的"色彩真实"，有时往往与按人的生理学和心理学法则支配的"色彩效果"不一致，即在人的颜色视（知）觉中关于色彩的主观心理映像与外界客观刺激的关系，并不完全服从物理学规律，这是人类在自然环境中长期生活所具有的适应性和保护性所造成的。由于生理和心理上的这种适应性，从而造成了色彩设计和复制工作中的复杂性和多元性。尽管这个系统中受到各种因素的影响，但一些视觉现象具有一定规律性。

第一节 人眼视觉

一、视觉适应

在照明的物理条件相差非常悬殊的情况下，人眼都能够形成稳定、清晰的视觉，这是人类视觉极其优越的功能之一。当照明条件改变时，眼睛可以通过一系列的生理变化过程适应这种变化，以获得清晰的视觉，我们将这种功能称之为适应。通常将适应分为明适应（light adaptation）、暗适应（dark adaptation）和色适应三种。

明适应与暗适应又合称为亮度适应或无彩色适应，是在白光照明中人眼对亮度变化的适应。当照明条件改变时，人眼可以通过一定的生理过程对光的强度进行适应，以求获得清晰的视觉。如我们从明亮环境中午一走到黑暗环境（例如白天去电影院看电影）时，面前是一片漆黑，什么也看不见，这种状态叫做对新的照明水平和照明光不适应。在黑暗

中待久了，眼睛会自动调节，过一段时间后，就会逐步看清周围的人物和桌椅了。这种调节过程叫人眼的适应过程，调节以后能够在新的照明条件下形成稳定视觉的状态叫做适应状态。由明亮到黑暗照明条件而实现的适应叫暗适应。在暗适应过程中，随着视场亮度的降低，人眼能够提高自己的视觉灵敏度，能对色彩的响应维持恒定，而人眼要达到完全的暗适应需要几分钟，最长可达40分钟。反之由黑暗到明亮状态实现的适应叫明适应或称光适应。在明适应过程中，随着照明光强的增大、视场亮度的提高，人眼能够降低自己的视觉灵敏度，使其对色彩的响应维持恒定。与暗适应相比，明适应的过程用时很短，一般只要1分钟便可完成。

色适应是指光源色度发生变化时，人眼会自动调节各感光锥体的响应灵敏度以形成稳定的视觉和自动的颜色平衡。如我们将白纸从日光下拿到白炽灯下，就会感到纸张带有淡黄色，这是白炽灯的光源色。经过几分钟的适应后，视觉适应了白炽灯的颜色，纸张不再发黄，仍然是白色。再将白纸重新拿回日光下，感觉纸张由白色变为淡蓝色，随后仍然是白色。人眼最终感觉到的纸张颜色是白色，不是客观条件发生了改变，唯一改变的是人眼视觉。

关于色适应的形成机理，目前比较公认的解释是：人眼视网膜上有R、G、B三种感光锥体，它们分别对可见光中的长波（L）、中波（M）、短波（S）最敏感。它们对等光谱的响应灵敏度曲线如图4.1所示。红、绿、蓝的双向箭头表示三种锥体都具有灵敏度响应自动平衡稳定功能，而且是彼此独立的，对某种颜色总体响应的大小取决于眼睛的适应状态。

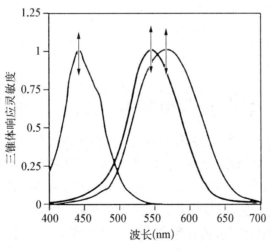

图4.1　适应的形成机理

当照明光中的长波、中波和短波这三种电磁波之一多一些或少一些时，人眼看到的目标颜色基本上没有多大变化，如图4.2所示。图中第一行的1a、1b、1c三幅图是人眼在同一时间同一观察条件下同时看到的三幅排列在一起的彩图（分别采用了偏绿、偏红、偏蓝

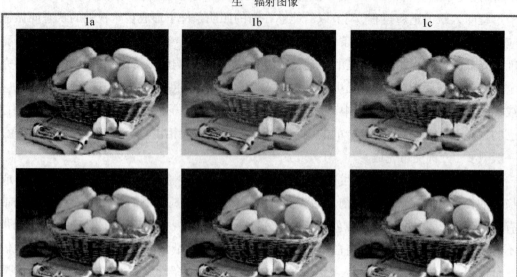

图4.2 "生"辐射图像和"感觉"图像

的光源获得这三幅彩图），我们可以称它们没有经过人眼加工的所谓"生"辐射图，三幅图给人的颜色差别非常明显。第二行2a、2b、2c三幅图表示人眼对1a、1b、1c三幅图依次观察获得的结果，即依然采用同样的偏绿、偏红、偏蓝的光源获得这三幅彩图，只不过1a、1b、1c是在人眼同时观察时产生的结果，而2a、2b、2c是人眼在不同时间先后看到1a、1b、1c三幅图的印象，是经过人眼色适应加工过以后的结果。与第一行的三幅图相比，它们之间的颜色差别已经缩小了很多。

二、后像效应（After Image）

在白色（其实是灰色）幕布上用幻灯打上一个红色的小鸟图形，几分钟后突然关掉幻灯，在幕布上的原处就会出现一个青色的同形小鸟。对人眼产生刺激的色源消失以后，其刺激效果仍残留一段时间，时隐时现，或正或补，这种现象称为后像效应。例如，注视灰纸上的红色刺激30到60秒钟后突然把红色抽掉，在原来红色位置就会出现其后像色，先是红色，然后是红色的补色青色，前者为正后像，后者为负后像。若红色刺激是红五角星形状，则看到的正、负后像也是五角星形状。

如果让一个有30°扇形切口的圆盘在竖直平面内以20转/秒的速度旋转起来，在盘后放一个红灯，当切口对准灯时我们便可看到它，转过切口时灯就被圆盘遮住。当突然熄灭红灯时，我们也会看到红灯的负后像。如果把圆盘以切口的角平分线为分界，一边漆成白色，一边漆成黑色，则会看到正后像在圆盘的黑色一半，负后像在圆盘的白色一半。

正负后像的交替周期是逐渐变化的,如图4.3所示。图中 I 为后像潜伏期,它是非常短暂的休止期,也有把它归类为短暂的负后像期。II$_a$为第一个正后像,它与原色基本相同,时间稍短。II$_b$为第一个负后像,眼前呈现一个短暂而清晰的负后像。III为第二个正后像,明度与原色基本相同,但从色相上看却为彩度稍低的补色。IV为第二个负后像,明度较低。V为第三个正后像,比较明亮,持续时间较长,它正是通常所看到的正后像。VI为第三个负后像,明度较低但持续时间很长。

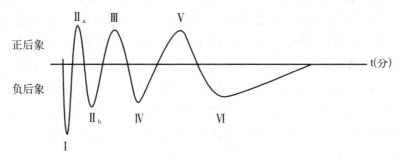

图4.3　正、负后象反复出现情况

对于色相和明度不同的颜色刺激,其后像逐渐变化消失的情形(按日本人长久1951年的实验)是:

(1) 中等白光—红—蓝绿;

(2) 中等红光—绿—红;

(3) 中等蓝光—黄绿—蓝—紫红—红—蓝绿;

(4) 强白光—蓝—黄—红—(紫红—紫)—蓝—蓝绿;

(5) 强红光—红—绿;

(6) 强蓝光—蓝—绿—红—蓝—绿。

后像的大小消失过程中也是波动变化的,一会儿扩大,一会儿缩小,如图4.4所示。

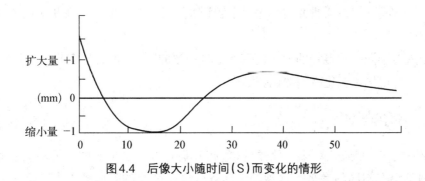

图4.4　后像大小随时间(S)而变化的情形

三、色觉恒常性（Colour Vision Constancy）

色源的照明光谱和照明水平发生较大变化而色源的颜色看起来是不变化的,这种现

象叫做色觉恒常。例如，中午和黄昏，外界的照明水平有很大差异，日光和白炽灯、日光灯所发光的光谱分布很不相同，但是红花、绿叶看起来几乎是不变的。

 色觉恒常性是人眼视觉的一个重要特性，正是由于这一特性，使人类对自然界和生活工作中的各种物体的颜色有一种稳定的感受。假若没有这一特性，红花绿叶在白天、夜晚、晴天、阴天等不同照明条件下会各不相同，这听起来是多么不可思议！但是，色觉恒常性所涉及的照明光谱或照明水平的变化都是有一定限度的，当这些变化太大时，被照明物体的颜色就不再保持不变了。我们都知道，肉店常用含红光多的灯光照明，金银首饰店常用含黄光多的灯光照明，其目的都是用特殊的灯光照明招徕顾客。

 与色觉恒常性相联系的是颜色匹配恒常性。在一种照明下相互匹配的一对异谱同色，在另外一种光谱分布和照明水平类似的照明下，这一对异谱同色仍然是相互匹配的，眼睛仍然把这对颜色看作是相同的。当然，颜色匹配恒常性也同样要在变化不太大的照明条件下才能保持，超过一定的限度，这种恒常性也就不能再继续存在。

四、记忆色（Memory Colour）

 我们常说"红苹果、黄香蕉"，这里的红、黄其实是在我们记忆中的苹果或香蕉的颜色，这种实际色源所残留在人们记忆中的颜色称为记忆色（Memory Colour）。记忆色其实与实际颜色并不完全相同。一般来说，记忆色的彩度比实际色要高，因为人们在记忆中对实际颜色进行了"加工提高"，强调了它的主要特征，忽略了次要因素，在某种程度上按人所需要的方向进行了美化。也就是说，香蕉基本上是黄的，在记忆中则让它更黄，人的面庞是红的，在记忆中则让它更红。香蕉的黄其实只是对其显著特征的一种强调和突出，实际颜色中不仅有黄，而且还有绿，但在记忆中把绿给忽略了。戏剧演员扮相、人物画家绘画都要根据观众或观赏者的记忆色设计颜色。如果根据实际颜色进行扮演或绘画，则观众或观赏者反而会觉得不真实。一切从事颜色再现的行业（设计、印刷、电视、电影等）都必须研究记忆色，因为实际上记忆色才是人们判断颜色再现质量的标准。

 各个人对于同一种事物的记忆色基本上是一致的，但是也有一定的个体差异。图4.5就是关于一些记忆色变化范围的调查结果。

五、颜色辨别

 通常认为，一个波长对应一种颜色（色相），但这并不是恒定的。很多颜色的光在不同的光强下会有不同的表现。这种颜色随光强发生变化的效应被称为楚德—朴尔克效应。具体的变化情况如图4.6所示。图中的横坐标是波长，纵坐标是光的强度，随着光的强度增强，各种光的颜色感觉的变化趋势是向可见光谱的两端红色或蓝色变化。但是，572 nm的黄色、503 nm的绿色以及478 nm的蓝色不发生变化。

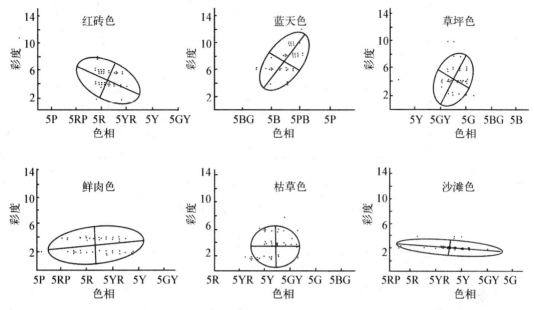

图4.5 一些自然物的记忆色范围(Bartleson.C.J,1960)

图4.6 各种波长的恒定颜色线

在可见光谱的光谱色中,人们一般可以分辨出一百多种不同的颜色。但是这些颜色在可见光谱中的排列不是等间隔的。在有的区域,光的波长略有变化,人眼便可以分辨,但是有的区域,光波有较大的变化后,人眼才能区别出波长代表的颜色的差异。人眼在辨别各波长代表的颜色的微小变化的能力称为辨认阈限。实验证明:人眼对光波最敏感的区域为波长490 nm的青绿色以及590 nm的橙黄色光附近,这些区域内,波长有1～2 nm的改变,就会给人有不同颜色的感觉。对于540 nm的绿色光谱色区域需要有2～3 nm的波长变化,才能给人以颜色的感觉,在可见光谱的两端,人眼对波长变化的敏感较差,特别是波长大于655 nm、小于430 nm的可见光范围,人眼几乎不再能分辨出因波长变化而发生的颜色差异。图4.7是人眼对不同波长的光的辨认阈限图。

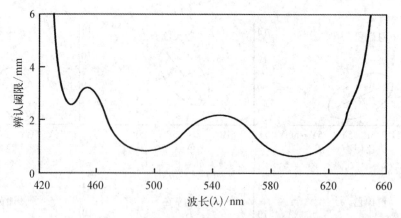

图4.7 人眼对不同波长颜色的辨认阈限

六、颜色对比（Color Contrast）

所谓颜色对比，是指两种颜色在空间或时间的布置中由于它们相互作用的结果而使得彼此差别更明显或者说更加强调了彼此的不同特征的一种色觉现象。颜色对比分为两类，一类是同时对比（Simultaneous Contrast），一类是继时对比或称相继对比（Successive Contrast）。前者出现在当两个色块在空间中并置排列时，后者出现在两种色在时间上先后刺激人眼时。图4.8是同时对比的两个例图，上图左右两个小长方形明度本来相同，但在不同背景上就显得不同了。图4.8所示的两个同心圆，把小圆涂为灰色，大圆涂为红色，当注意圆心一段时间后就会看到灰色小圆略带青色（红色的补色）。在红纸上放一个灰色圆纸片，也可以发现这种对比现象。其他各种颜色也同样有对比现象发生。

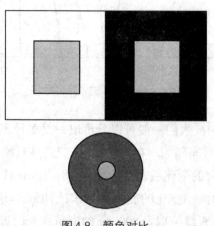

图4.8 颜色对比

同时对比的规律是：当两个不同的色块并置在一起时，每种色都会在自己的周围诱导出自己的补色。上图中大圆的红色在中性色小圆中诱导出并叠加上自己的补色青色来，因此我们会觉得原来白（灰）色的小圆略有青色。当两个互补色块并放在一起时，各

种色在对方区域诱导并叠加上自己的补色,因此会使两个互补色都增大彩度,使本来互相对立的两种色看起来差别更加明显。同时对比说明颜色的三种属性都会受到它所处的色彩环境的影响,它也会对周围的颜色产生影响。两色的对比是颜色三属性的对比,其中明度对比与色相对比最常用。研究同时对比的各种情况,我们可以得出如下一些结论:

（1）当一种色把另一种色包围起来并相邻接时,对比的效果会更加明显;

（2）相互并置的两色放在同一个平面内时,比不在一个平面内时对比效果明显;

（3）被影响的色块面积越小,施加影响的色块面积越大,其对比效果越大;

（4）两色的明度和色品差别越大,对比效果越明显;

（5）每一色都将在对方色块上诱导出并叠加上自己的补色;

（6）在两种色的明度相同时,它们的色相对比更容易显现;

（7）施加影响的色块彩度高时,两色对比性加强;

（8）两色并置的间隔越宽,对比性越弱;

（9）用薄透明纸或薄纱将并置两色覆盖起来,则它们的对比效果显著增大。覆盖后两个表面色就失去了光泽和硬度感,更加强调了色的质感,因而对比效果更容易显现。

图4.9中黑色三角形与十字在我们的观念上是已知的图形。由于对比关系,插入到黑色三角形中的小灰色三角形会显得比十字外边的十字上的小灰色直角三角形更明亮些,但实际上两个小直角三角形的明度是相同的。法国化学家M. E. Chevreul（1786～1889,谢弗勒尔）在任法国葛布兰染织研究所所长时,曾经有一个客商要求该研究所为他制作三种壁毯,要求将同样的黑色图案纹样分别织在红、蓝、紫三种不同的背景色（底子）上。当这批壁毯严格按要求制作完成以后,赶来验货的客商却非常不满意,因为人人都看到红底子上的黑色图案带有青色,蓝底子上的黑色图案带有橘黄色,紫底子上的黑色图案带有黄色,因而三种黑色图案并不是同样的黑色。谢弗勒尔争辩说它们都是用同一批黑线织就的,把它们剪下来放在白色背景上,证实它们确实是相同的黑色。但是客商说我要求的是在不同背景上看起来相同的黑色而不是在同一背景上相同的黑色。谢弗勒尔觉察到同一种颜色放在不同的背景色或环境色中其外貌（三属性）会发生细微的变化,反过来不同的背景上所看到的相同颜色,放在同一背景上却又会是不同的。于是他潜心研究这一现象,于1839年发表了《Dela Loudu Contraste Simultane des Couleurs》（论颜色同时对比法则）一书。

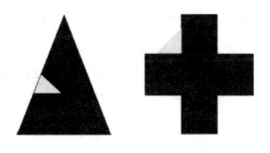

图4.9　明度对比举例（Benary）

先让观察者注视一种色（眼睛对这种色曝光适应）一分钟后再转而注视另一种色，则在后见色上会叠加上初见色的补色，这种现象叫做继时对比或连续对比，又称为先后对比。例如先注视黄纸一段时间，再转而看白纸或灰纸，就会发现白纸或灰纸上带有淡蓝色。

马赫现象又称为边缘增强效应（Crispening），是指在明暗图形轮廓边界发生的主观对比加强的现象。在灰梯尺上可以清楚地看到马赫现象，如图4.10所示，每个梯级内的亮度是相同的，但是当我们观察这个灰梯尺时，会感到每个梯级的右侧显得亮一些，而左侧暗一些。马赫现象反映人眼具有强调亮度分界线边缘的功能。

图4.10　反应马赫现象的灰梯尺

第二节　人眼非正常视觉

一、色弱和色盲

视觉正常的人视网膜上有三种锥体细胞，含有三种不同的视色素：视红色素、视绿色素、视蓝色素，以此来分辨各种颜色，这种人称为正常三色觉者。还有占总人数大约8%的人不符合或不完全符合三原色原理，这类人的颜色视觉称为异常色觉。色弱者对光谱上的红色和绿色区域颜色分辨能力比较差，只有当波长有较大变化且光波的强度也很大时，他们才能区别出色调的变化。色弱又分为红色弱，对红色的辨别能力差；绿色弱，对绿色的辨别能力差。色弱多发生于后天，男性多，女性少，通常是由于健康原因造成色觉系统病态的表现。

色盲是严重的色觉异常，这种人对颜色的辨别能力很差。一般分为局部色盲和全色盲两种，局部色盲为红绿色盲或黄蓝色盲。全色盲对所有的颜色都没有识别的能力，只有明暗的感觉而没有颜色的感觉。这是因为这类人眼的视网膜上没有对颜色敏感的锥体细胞，或锥体细胞丧失了功能，只有杆体细胞起作用，全色盲一般为先天性。

表4.1　正常色觉与色觉异常

类　型	颜色视觉特点	光谱最大光效率波长	中性点位置（nm）	先天性色觉缺陷者占人口比例（%）	
				男　性	女　性
正常三色觉者	亮-暗 红-绿 黄-蓝	555 nm	无		

续表

类　型		颜色视觉特点	光谱最大光效率波长	中性点位置(nm)	先天性色觉缺陷者占人口比例(%)	
					男　性	女　性
异常三色觉者（色弱）	红色弱	亮-暗 红-绿（弱） 黄-蓝	540(nm)	无	1.0	0.02
	绿色弱	亮-暗 红-绿（弱） 黄-蓝	560(nm)	无	4.9	0.38
二色觉者(局部色盲)	红绿色盲 红色盲	亮-暗 黄-蓝	540(nm)	493(nm)	1.0	0.02
	绿色盲	亮-暗 黄-蓝	560(nm)	497(nm)	1.1	0.01
	蓝黄色盲 蓝色盲	亮-暗 红-绿	560(nm)	572(nm)	0.002	0.001
	黄色盲	亮-暗 红-绿	560(nm)	470(nm)		
全色盲	先天性 后天性	亮-暗 亮-暗	510(nm) 560(nm)	全部 全部	0.003	0.002

二、闪光盲

人眼突然受到高强度光的刺激时，引起的暂时性视觉不敏感现象叫做闪光盲。当人眼在暗处一段时间后，突遇强光刺激时，会造成一段相当长的时间眼睛看不见东西，有时甚至会达到半小时之久，然后眼睛才能慢慢看清事物。比如因事故被埋在地下几天的人获救后，要蒙上眼睛，不能让他受强光的突然刺激，而是让眼睛经过一个光线由暗到亮的逐渐变化过程，才能让眼睛恢复正常的视觉功能。如果直接让眼睛遭遇强光，由于人眼不能完成明适应过程，则会造成永久性的失明。

第三节　人眼错觉

由于色彩刺激是光与其他物体光学特性的综合作用，人们对于颜色可以形成各种知觉。颜色视觉的效果不仅只决定于对象颜色本身，还与对象所处的环境、对象本身的构

形、线条等因素有关。由于对象本身颜色、构形、线条与周围环境以及它自己内部各要素间的相互作用,使人们在观察时往往会发生错觉。错觉有很多种,有的是由于我们前面已谈到的各种视觉现象所造成,有的则是由于其他原因引起的。

一、温度错觉（冷暖、温凉感）

对于彩色,暖色(Warm Color)有红(R)、橙(O)、黄(Y),中间色有绿(G)、紫(P)、紫红(RP)、黄绿(GY),冷色(Cold Color)有蓝(B)、蓝绿(BG)、蓝紫(PB)。

对于非彩色,明度高则显冷,明度低则显暖。

像蓝、青、蓝紫这些短波长色,容易使人联想到海水、月夜、阴影等,给人以冷凉的感觉,称为冷色。红、橙、黄这些长波长色容易使人联想到初升的太阳、熊熊的烈火、通亮的红炉等,给人以温暖的感觉,称为暖色。绿与紫分别使人联想到草木与花朵,处于暖与冷的中间。各种颜色按照红—橙—黄—（绿）—（紫）—黑—青—蓝—白的顺序给人以由暖逐渐变冷的感觉。绿色与紫色位于这一系列的冷暖色之间,是冷暖性质上的中性色。

颜色的冷暖是相对的,紫与蓝相比为暖,但与红相比则为冷。绿与黄相比为冷,但与蓝相比则为暖。黄与橘黄同属暖色,但彼此相比黄色比橘黄色冷。一种颜色中掺入其他颜色后,其冷暖特性就发生变化,例如紫红色比红色冷,蓝紫色和青绿色都比蓝色暖。表4.2是对各种单色冷暖性质调查的结果(西田虎一)。例如橙与红比较:认为橙色温度高的人数占40%,认为红色温度高的人数占60%,不明者人数占0%。

表4.2 西田虎一对颜色冷暖性质的调查结果

	红	橙	黄	绿	青	紫	黑
橙	40/60						
黄	25/75	25/75					
绿	17/80	22/76	35/60				
青	10/88	10/85	12/83	25/68			
紫	20/85	23/80	38/65	50/45	55/40		
黑	35/65	36/62	40/60	47/53	65/30	58/40	
白	15/83	17/83	18/80	22/75	45/55	38/60	15/80

颜色的冷暖不只决定于它的色相,其彩度与明度(或亮度)都对冷暖感觉有贡献。彩度对色彩的冷暖性质有强调作用。当色相与明度相同时,随着彩度的升高则暖色愈暖、冷色愈冷。色相、彩度相同时,随着明度的升高反而使人感觉逐渐变冷,因为白色使人想到白雪,黑色使人想到取暖的煤炭。

黑、白、灰是中性色(非彩色),在与其他颜色比较以及非彩色相互之间进行比较时,也有微弱的冷暖感,黑色比青、蓝暖,白色则比它们冷。黑、灰、白按顺序则逐渐变冷。黑色近暖,暗灰到明灰之间温度逐渐降低,中灰色为冷暖性质的中性,白色为冷的端点。

颜色的冷暖性质在日常生活中已得到具体运用。洗手间一般有两个水龙头,用圆环标记涂成红色者出热水,涂成蓝色者出冷水,即使没有学过颜色学的人也会明白。

二、体积错觉

同样大小的物体,颜色不同,看起来体积大小也不同。有的显得体积(或线度)大,有的显得体积(或线度)小。显大者称为膨胀色(Expancive Color),如黄、橙、绿等明色;显小者称为收缩色(Contractive Color),如青、蓝等暗色。在灰色背景上分开放置的同样大小的黄圆与蓝圆,人们会感觉黄圆面积比蓝圆大。在图形面积大小相同的条件下,黑色背景上的白色图形比白色背景上的黑色图形面积显得大。同一幅字帖,印成黑底白字则笔画显得丰满粗狂,印成白底黑字则笔画显得细瘦而清秀。一个人穿浅色衣服则显胖,穿深色衣服则显瘦。同样大小的建筑物,若明度高则会显得高大雄伟。在颜色的体积(包括面积)知觉方面,曾经有一个很能说明问题而脍炙人口的历史故事。法国的国旗是从左至右竖直并列的蓝、白、红三色宽条构成的。开始制作时,这并排的三色宽条的宽度做成等大,但悬挂起来之后总让人感觉蓝条宽度最小而白色宽度最大,与最初三条等宽的设计构想不一致。于是人们按照这种颜色的体积知觉特性重新规定制作工艺标准,令蓝条的宽度最大、白条的宽度最小,使远而望之三色宽度相等,才解决了这一问题。除了明度以外,颜色的色相和彩度也会对其体积知觉产生影响。从色相方面来说,一般表现为暖色的色彩为膨胀色,表现为冷色的颜色为收缩色。据实验结果统计,在常用颜色中,按照黄、橙、白、红、绿、紫、黑、蓝的顺序依次是看小(即看起来越来越收缩)的。另外,一种颜色的体积知觉性质总是跟周围的颜色相比较而发生的。如果周围的颜色比较明亮,则作为研究对象的图形面积就显得小。

三、距离错觉

与人眼的实际距离相同的两个物体,着色不同则看起来远近距离也不同。距离知觉同样与物体色彩的明度关系较大。与实际距离相比较,着明色则近前,着暗色则退后,即前者距离显近,后者距离显远。从色相上看,暖色与明色一样,是近前色(Advancing Color);冷色与暗色一样,是退后色(Receding Color)。一般,红、橙、黄有较明显的似近性,紫、蓝、青有较明显的似远性。在非彩色中则黑色似近,白色似远。近前与后退是相对

的,也是随颜色三属性的不同而变化的。例如,红色与黄色相比,一般认为红色近前,但是由于黄色明度高,在某种情况下也会感到黄色近前。

四、明暗错觉

颜色的明暗主要与其明度有关,但是也不尽然。蓝绿色比纯蓝色明度高,但人们仍然感觉纯蓝色比蓝绿色明亮。黄色与白色也有类似情况。白色明度高,但当把黄色、白色与其他颜色相比较时,人们感觉黄色明亮。给人的明亮感觉的颜色有红、橙、黄、黄绿、蓝、白等,给人以暗感觉的颜色有蓝绿、蓝紫、黑等。绿色在明暗性质上是中性的。

五、重量错觉

天空色明,地面色暗,向天者轻,向地者重。棉帛、木料明度高而重量轻,铅、铁、煤明度低而重量大。同样体积和内容的木箱,用不同色漆着色,给人的重量感觉不同。一般是明度高的色感觉较轻,明度低的色感觉较重,因此有的颜色学家认为颜色重量感觉与其明度成反比。从色相上看,一般是黄、橙色感觉轻,红、紫、蓝感觉重,青、绿属于中间,通常认为,在常色中按黑、红、蓝、紫、绿、橙、黄、白的顺序是依次变轻的。重量知觉还与人对颜色的好恶有关,感觉愉快的颜色看起来也较轻。灰色的重量感直接取决于它的明度。

六、平衡错觉

两种以上的颜色配合使用时,随颜色的空间分布配置方式的不同,可使人产生关于色彩的重量、冷暖、面积等特性方面的平衡与不平衡的感觉。两个面积相同的正方形色块,若明色在上、暗色在下,使人感到重心偏下而稳定,反之则感到头重脚轻而不稳定。左、右两个一明一暗的色块,若明色面积大、暗色面积小则感觉平衡,反之则会感觉左右不平衡。一个人上着浅色、下着深色会给人以稳重之感,反之会给人以失重感。年轻女性上身穿稍深的上衣、下穿白色或浅色裙子,走起路来给人以轻快飘逸的感觉。

七、其他错觉

1. 因构形不同而引起的等长的直线看起来不等长的(Muller-Lyer)错觉(图4.11)

图4.11　Muller-Lyer错觉(两细横线原本是等长的,上、下粗折线顶点间距也是相等的,感觉皆上短、下长)

2. 上、下两条平行直线看起来是弯曲的弧线（图4.12）

图4.12　感觉上、下两条平行线发生了弯曲

3. 同大的两个图形看起来白大黑小（图4.13）

图4.13　同形同大（感觉浅色图形大）

4. 在白色的十字交叉点处，有灰色圆斑出现（图4.14）

图4.14　白线交叉处有灰色晃斑

5. 在黑十字交叉处,有灰色圆斑出现,比黑色明度高(图4.15)

图4.15　在黑线交叉处看起来有灰色圆点

6. Ebrenstein错觉,直角看起来都变成了锐角(图4.16)

图4.16　厄任斯错觉(正方形变了形)

7. Obison错觉:辐射线旁边的圆感觉不圆,正方形也感觉不正方(图4.17)

图4.17　Obison错觉(圆不圆,方不方)

8. 等大的黑箭头感觉右边的大（图4.18）

图4.18　两黑箭头本等大

9. 主观色（图4.19）

黑、白并列混合的错觉。在黑、白并列面积最小的凸状形边缘部位能看见具有黄色感的主观颜色。

图4.19　主观色（细密处出现有彩色）

第二篇
颜色科学的基本理论

第五章 色彩的描述

所谓颜色的描述，就是为颜色命名，就是用一定的修饰词汇组合在一起来描述和区分每一种颜色，是一种定性描述色彩的方法。非专业人士最熟知的颜色描述应该就是习惯命名法，如常说的乌木黑、闪光银、樱桃红、柠檬黄、天空蓝等形容词。根据史料研究，诸如白、赤、黑、黄、幽等描述色彩的词汇早在甲骨文的记载中就已经出现。习惯命名法没有统一的规律，比较通俗、直观、简洁，是人们在长期的生活和生产过程中逐步积累起来的，通常以大家都非常熟悉的实物颜色来比喻，在日常生活中比较容易沟通。

但是自然界的颜色是丰富多彩的，据研究，人眼可识别一千万种颜色，给每一种颜色都采用习惯法命名，显然是不可能的事情。把各种各样的颜色通过一定的方法确定下来，对于颜色的交流、信息传输有着重要的意义。因此，出现了多种表达颜色的方法和体系。本章就对主要的色彩描述方法和系统进行介绍。

第一节 色彩的心理三属性

为了寻找纯粹影响色知觉的规律和要素，以便更好地描述和命名颜色，色彩学家进行了长期的研究。1854年格拉斯曼发表了颜色定律：人的视觉能够分辨颜色的三种性质，即色相、明度和纯度（彩度）的变化，被称为色彩的心理三属性或三要素，它们是用以区别颜色性质的标准。通常采用色轮图（图5.1）来形象地表述色彩的心理三属性。

一、色相（Hue，H）

色相指色彩的相貌，如红、黄、蓝等能够区别各种颜色的固有色调。每一种颜色所独有的与其他颜色不相同的表相特征，即色相。色轮是表示最基本色相关系的色表，色相是沿着色轮圆周排列的颜色属性。色轮上90度角内的几种色彩称作同类色，也叫近邻色或姐妹色。90度角以外的色彩称为对比色。色轮上位置相对的色叫补色，也叫相反色。

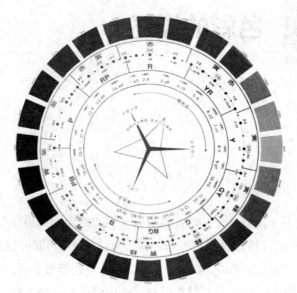

图5.1　色轮图

　　按照人的视觉生理特性，自然界的色彩理论上应被看出300多种色相，而实际上无论普通人，还是受过色彩专门训练的人，都分辨不出这么多的色相。正常情况下，人最多分辨出100个左右的色相。在诸多的色相中，红、橙、黄、绿、蓝、紫6色相是最易被人眼感知的基本色相。以它们为基础，依圆周的色相差环列，可得出高纯度色彩的色相环。通常的色相环有6色的、12色的、24色的以及32色的。

二、明度（Value，V）

　　明度指色彩本身的明暗程度，也指一种色相在强弱不同的光线照耀下所呈现出不同的明度。光谱7色本身的明度是不等的，亦有明暗之分。在色相环中，柠檬黄明度最高，紫罗兰明度最低，其他各种色相均处于浅灰与深灰之间。红色与紫色处于可见光谱的边缘，振幅虽宽，但知觉度低，色彩明度也低；黄色与绿色处于可见光的中心位置，是人的视觉最能适应的色光，它的振幅虽然与红、紫的振幅一样，但知觉度很高，色彩的明度也就高得多。

　　在诸多色相中，明度最高的色相是白色，明度最低的色相是黑色。每个色相都可加入白色提高其明度，加黑色则降低明度，用黑色颜料调和白色颜料，随分量比例的递增，可制出等差渐变的明度序列。色料的色彩明度则取决于混色中白色和黑色含量的多少。

三、纯度（Chroma，C）

　　纯度是指色彩的纯净程度或饱和度，是指色彩鲜艳与混浊的程度，也称为彩度或饱和度。色轮上各颜色都是纯色，纯度最高。沿着色轮中心原点到色轮圆周，色彩的纯度越来越高。在色料的混合中，越混合，色彩的纯度越低。即任何一个色相混白、混黑、混补色都

会降低其纯度,混入的色料种类越多色相纯度越低。任何一种颜色掺入水或油都会降低其纯度,掺入的越多其饱和度越低。

饱和度(Saturation, S)指彩色的纯洁性,表示离开相同明度中性灰色的程度的色彩感觉属性。彩度(Chroma,记为C)在国家标准《颜色术语》中定义为:"用距离等明度无彩点的视知觉特性来表示物体表面颜色的浓淡,并给予分度。颜色的三属性之一。"可见,彩度亦是表示彩色与无彩色差别的程度,它与饱和度在描述颜色心理属性时所涵括的意义是相同的。因此,也有将饱和度和彩度作为同义语来说明,认为这是用不同的名词来描述颜色的同一心理属性。

因此,彩度与饱和度都是描述彩色离开相同明度中性灰色的程度的色彩感觉属性,它们的内涵是等价的。在同一表色系统中,如果采用了"饱和度",就不要再用"彩度",反之亦然。在一个表色系统中是采用饱和度还是彩度,往往与该学科的传统习惯和研究方法有关。例如,在印刷图像学科及油墨色彩评价的研究中,多采用"饱和度",而在"孟塞尔表色系统"中却用"彩度"作为描述这一属性的术语。在我国1986年实施的《颜色术语》国家标准中,也只规定了"彩度"作为颜色三属性之一,而未提及"饱和度"。

在表示方法上,饱和度与彩度均是相对的主观心理量。但是,饱和度常用色彩(如印刷油墨)中纯色成分含量(相对无彩色中性灰色)的百分比表示。而彩度一般的表示方式是色彩中纯色成分的主观相当量,而不考虑无彩色中性灰色的多少。例如,在孟塞尔系统中就规定彩度用2、4、6…18、20等相对数值来表示。当然,彩度亦可用百分比来描述,这时可以把它称为"含彩量"或"含灰量"。

四、色彩心理三属性的关系

在现实世界中,色相、明度和纯度三者之间并不是简单地各自独立存在,而是相互关联、相互制约。任何色彩(色相)在纯度最高时都有特定的明度,假如明度变了纯度就会下降。高纯度的色相混白或混黑,除了降低了该色相的纯度,同时也提高或降低了该色相的明度;高纯度的色相混合了与之明度不同的灰色,降低了该色相的纯度,同时使明度向该灰色的明度靠拢,高纯度的色相如果与同明度的灰色混合,可构成同色相同明度的不同纯度的序列。

五、色彩感知空间的几何模型

每一种颜色都具有色相、明度和饱和度三个色彩心理属性,因此为了使各种颜色能按照一定的排列次序并列容纳在一个空间内,就必须使用三维空间的几何模型,即将三维坐标轴与颜色的三个独立参数对应起来,使每一个颜色都有一个对应的空间位置。反过来,在空间中的任何一点都代表一个特定的颜色,这个空间称为色彩空间。

色彩空间是三维的,作为色彩空间三维坐标的三个独立参数可以是色彩的心理三属

性：色相、明度、饱和度，也可以是其他三个参数，如RGB（色光三原色：红绿蓝）、Lab（均匀色空间）或者CMY（色料三原色：黄、品红、青），只要描述色彩的三个参数相互独立都可以作为色彩空间的三维坐标。色彩空间几何模型一般有双锥形模型、柱形模型、立方体模型及空间坐标模型。

（一）双锥形模型

双锥形色彩空间模型是用立体双锥形来描述色彩的色相、明度和饱和度三个基本属性，如图5.2所示。在此色彩空间模型中，垂直的中间轴代表明度的变化，顶端是白色，底端是黑色，中间是各种非彩色中性灰。色相由水平面的圆周上点的位置来表示，如图5.3所示，其描述方法与常规的色轮图完全相同。

图5.2　双锥形色彩空间模型示意图

图5.3　双锥形色彩空间模型明度横剖示意图

双锥形色彩空间模型是一个理想模型,目的是使人们更容易理解色彩三属性的相互关系。在真实颜色关系中,各种色相的最大饱和度并不完全在颜色立体的中部,而且同一明度平面上的各饱和色相离开垂直中性灰轴的距离也不一样,因此各圆形平面并不是真正的圆形。

（二）柱形模型

图5.4所示的柱形色彩空间示意图表示了色彩心理三要素色相、明度与彩度之间的关系。色相和明度的表示与双锥形色彩空间模型一样,不同的是用彩度取代了饱和度。等量彩度的颜色,距离中心轴的距离相同,可用同心圆来表示。在这个模型中,色彩明度的变化并不会影响色相和彩度。这个模型描述的色彩三要素与人眼实际感知是不一致的。

（三）空间坐标模型

在空间坐标模型中,垂直轴表示明度,与前两种模型一样,黄-蓝色轴、红-绿色轴则与明度轴相互垂直。黄、蓝、红、绿是判断色彩的心理原色。其他任意一种颜色的三属性,都可以用类似于心理原色的程度来唯一确定。例如,紫色的色相可以用类似于红-蓝的程度来确定,而它的明度则可以用类似于白-黑的程度来确定。这样就可以在三个相互垂直的心理色彩空间中用唯一的空间坐标点来确定某一色彩。空间坐标模型典型的代表就是Lab色彩空间（图5.5）。

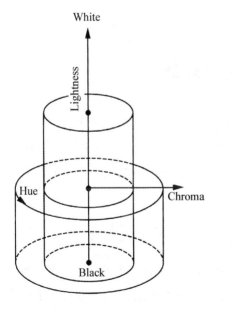

图5.4 柱形色彩空间模型模示意图

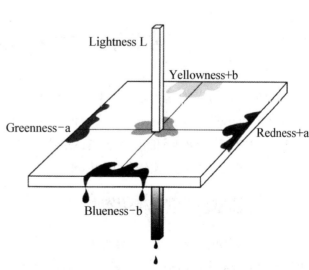

图5.5 空间坐标模型色彩空间示意图

（四）立方体模型

立方体模型也是应用得比较广泛的一种色彩空间模型，最常见的是以色料三原色"黄、品红、青"为基色建立的模型。三维空间对应三原色均匀变化，组成理想的色彩立方体，如图5.6所示。

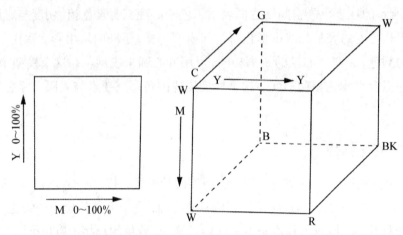

图5.6　理想的立方体模型色彩空间示意图

在立方体模型色彩空间中，任何一点的颜色都可以用一组数字来表示，这组数字就是色料三原色"黄、品红、青"的分量（每个分量从0～100%变化）。例如，颜色863为黄8成（80%）、品红6成（60%）、青3成（30%）混合后的颜色。

第二节　孟塞尔颜色系统

历史上最有名的基于色彩心理三要素而进行颜色描述的表色系统就是孟塞尔颜色系统（Munsell Color System）。该颜色系统是美国艺术家孟塞尔（Albert H. Munsell，1858～1918）于1898年创制的颜色描述系统，是根据颜色的视觉特点制定的颜色分类和标定系统，至今仍是视觉比较色法的标准。

一、孟塞尔颜色立体模型

孟塞尔颜色系统是用一个类似球体的模型，把各种色彩的3种基本特性——色调、明度、饱和度全部表示出来。立体模型中的每一部位都代表一种特定的颜色，并都有一个标号，如图5.7所示。

第五章 色彩的描述

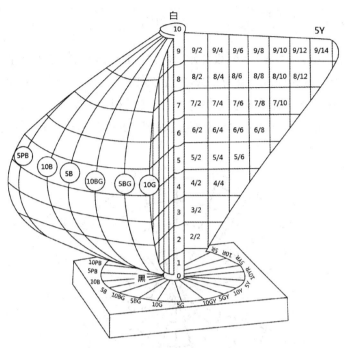

图5.7 孟塞尔颜色立体模型示意图

二、明度V

在孟塞尔颜色立体模型中,中央轴代表色彩的明度,黑色在底端,白色在顶部。按照视觉等距原则,将明度分为0～10共11个等级。理想白色定为10,理想黑色定为0。在黑(0)和白(10)之间加入等明度渐变的9个灰色。对不同色相的彩色则用与之等明度的灰色来表示该颜色的明度值,记为V1、V2、V3……,如图5.8所示。

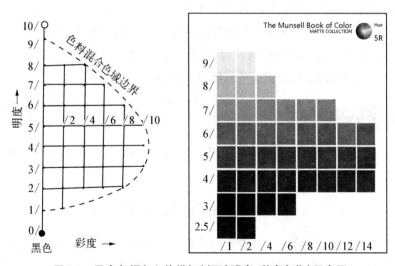

图5.8 孟塞尔颜色立体纵切剖面(明度、彩度变化)示意图

三、色相

色相环是以红（R）、黄（Y）、绿（G）、蓝（B）、紫（P）心理五原色为基础，再加上它们的中间色相：橙（YR）、黄绿（GY）、蓝绿（DG）、蓝紫（PB）、红紫（RP）成为10色相，排列顺序为顺时针。再把每一个色相详细分为10等份，以各色相中央第5号为各色相代表，色相总数为100。如：5R为红，5YB为橙，5Y为黄等，如图5.9为孟塞尔色相环示意图。

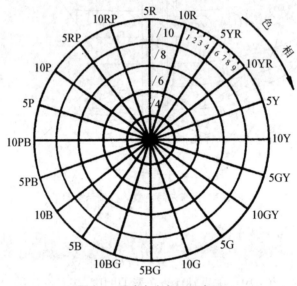

图5.9　孟塞尔色相环示意图

四、彩度

在孟塞尔颜色系统中，颜色样品离开中央轴的水平距离代表饱和度的变化，称之为孟塞尔彩度。彩度也是分成许多视觉上相等的等级。中央轴上的中性色彩度为0，离开中央轴愈远，彩度数值愈大。该系统通常以每两个彩度等级为间隔制作一颜色样品。各种颜色的最大彩度是不相同的，个别颜色彩度可达到20。

五、孟塞尔颜色标号

在孟塞尔颜色系统中，色彩标定的方法是先写出色相H，再写出明度值V，在斜线后写彩度C。

$$HV/C = 色相（明度值/彩度）$$

例如标号为10Y8/12的颜色，它的色相是黄（Y）与黄（GY）的中间色，明度值是8，彩度是12。这个标号还说明，该颜色比较明亮，具有较高的彩度。

对于非彩色的黑白系列（中性灰色）用N表示，N后面的数字为明度值，例如标号为N5的意思是明度值是5的灰色。

另外对于彩度值低于0.3的中性色，可采用下式做精确标定：

$$NV/(H,C) = 中性色明度值/(色相,彩度)$$

例如，标号为N8(Y,0.2)的颜色是一个略带黄色、明度值为8的浅灰色。

六、孟塞尔颜色图册

1915年美国最早出版了《孟塞尔颜色图谱》，1929年和1943年分别经美国国家标准局和美国光学学会修订出版《孟塞尔颜色图册》。1943年美国光学学会的孟塞尔颜色编排小组委员会对孟塞尔颜色系统作了进一步研究，发现孟塞尔颜色样品在编排上不完全符合视觉上等距的原则。他们通过对孟塞尔图册中的色样做光谱光度测量及视觉实验，制定了"孟塞尔新标系统"，修订后的色样编排在视觉上更接近等距，而且对每一色样都可给出相应的CIE1931色度学系统的色度坐标。目前美国和日本出版的《孟塞尔颜色图册》都是新标系统的图册。1974年美国新版本包括1 450块颜色样品及37块中性色样品。

《孟塞尔颜色图册》是以颜色立体的垂直剖面为一页一次列入，整个颜色立体划分成40个垂直剖面，图册共40页，在一页里面包括同一色相的不同明度值、不同彩度值的样品，部分页面如图5.10的孟塞尔树所示。

图5.10　孟塞尔树（《孟塞尔颜色图册》）

图5.11是5R和5BG两种色相的垂直剖面图，可以按照孟塞尔颜色标定规则对该剖面图上的每一个颜色进行标定。

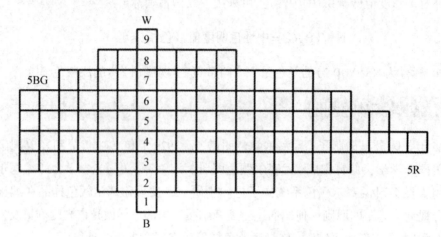

图5.11　孟塞尔颜色立体R-BG垂直剖面

又如图5.12是明度值为5的孟塞尔颜色立体水平剖面图，从图中可以看出，在明度值为5的条件下，红色（R）的彩度最大，黄色（Y）的彩度最小。

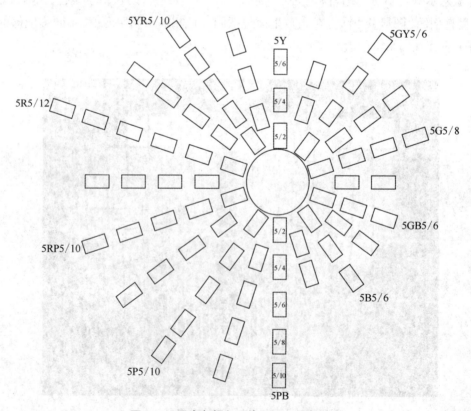

图5.12　孟塞尔颜色立体R-BG垂直剖面

第三节　PANTONE 专色系统

从严格意义上来说，PANTONE（潘通）系统的本质并不是一个颜色表色系统，而是一个专色系统，是为了满足大众对常规四色色料复制之外的色彩要求而建立的。目前在图像处理软件 Photoshop 和 Illustrator、X-Rite 颜色测量仪器里都内嵌了 PANTONE 专色库。同时，很多支持专色的数码打样软件使用的专色库也是 PANTONE 标准。

PANTONE 公司是 X-Rite 的全资子公司，是一家以专门开发和研究色彩而闻名全球的权威机构，是色彩系统和领先技术的供应商，给许多行业提供专业的色彩选择和精确的交流语言。潘通®（PANTONE®）这一名字已成为设计师、制造商、零售商和客户之间色彩交流的国际标准语言并享誉全球。PANTONE 色彩匹配系统的所有色样，都是在美国新泽西州卡尔士达特（Carlstadt）PANTONE 总部的自设工厂统一印制的，它能保证在世界各地发行的 PANTONE 色样完全一致。而且，由于其制作工艺的复杂性和特殊性，至今还没有听说有人仿制或假冒。经过近 40 年的发展，PANTONE 公司的产品广泛应用于世界各地，可以说，凡是需要进行色彩沟通的地方，都在使用 PANTONE 色彩匹配系统。所以，PANTONE 色彩匹配系统是国际色彩设计及交流中必不可少的重要工具。

PANTONE 专色配色系统是涵盖印刷、纺织、塑胶、绘图、数码科技等领域的色彩沟通系统，它将颜色以数字语言的方式进行了统一的描述，已经成为国际色彩的标准语言。

使用 PANTONE 专色配色系统的好处有以下五点。

（1）色彩表达和传递简单直观。世界任何地方的客户，只要指定一个 PANTONE 颜色编号，设计师只需查一下相应的 PANTONE 色卡，就可找到所需颜色的色样，按客户要求的色彩制作产品。

（2）确保每次印刷的色相保持一致。无论是在同一地方复制多次，还是在不同地方复制同一专色，都可保持一致，不会偏色。

（3）选择余地大。1 000 多种专色，可以让设计师有足够的挑选余地。事实上，设计师平时所用的专色只占 PANTONE 色卡中的一小部分。

（4）无须色彩复制，企业自己配色，省去配色的烦恼。

（5）色相纯正、悦目、艳丽、饱和度高。

一、关于 PANTONE 的基本概念

（一）色卡

色卡是用来传递颜色信息的一种参照物。就是把各种颜色编好 PANTONE 色号，对照色号翻阅色卡，就可以查找到该色号对应颜色的样子。

图5.13　PANTONE色卡

（二）色号

PANTONE色号，是美国PANTONE把自己能生产的各种色料按照一定的排列规律制作成色彩卡片，并按照PANTONE001，PANTONE002的规律来编号的。我们常规接触到的色号一般都是由数字和字母构成的，如：105C pantone代表的是把PANTONE105的颜色印刷在光面铜版纸上的效果。我们一般可以根据数字后面的字母来判断色号的种类。如C表示光面铜版纸（涂布纸），U表示哑光书纸（非涂布纸），TPX表示纺织类纸版，TC表示棉布版色卡等。

二、色卡的选择和使用

色卡有三大功能：对色、选色和专色配色。

所谓对色，其实就是双方进行颜色确认的一个过程，就是大家根据色卡确定具体的颜色。选色则是设计师从色卡众多的颜色中选取最恰当的颜色并随之确定其色号。调色是在色彩复制过程中，将色卡上的某一颜色作为复制标准和参考来进行色料调配的过程。因此可以看出，色卡无论是在色彩的设计、沟通还是复制生产中，都起到了一种标准语言的作用。

在PANTONE专色配色时，每个色号都有一个颜色调配配方，如调配专色PANTONE 4745U时，其配方是：

1/2PT PANTONE YELLOW 1.3

1/2PT PANTONE RUB RED 1.3

3/8PT PANTONE BLACK 1.0

36 5/8 PTS PANTONE TRANS.WT 96.4

其中Pt(s)= part(s)表示不同油墨配比的份数例，PANTONE YELLOW、PANTONE RUB RED、PANTONE BLACK分别代表潘通的一个基本色，潘通色卡总共有14种基本色，其色号都是基于这14种基本色，加上透明白（PANTONE TRANS WHITE）进行调节。

三种基本色配比以百分比的形式表现，PANTONE YELLOW 1.3指这个颜色占100%

当中的1.3%,1/2PT代表是二分之一的分量。

在实际的专色调配过程中,每一个潘通基本色都有特定的潘通油墨,可以根据配方的配比,分别称量不同质量的专色油墨进行调配,然后进行打样或刮样,在标准光源下或有阳光的北窗边与色卡上的颜色进行对照,如有差异,将墨量微调,重新打样或刮样,直到颜色达到要求,记录配比油墨量。

三、PANTON色卡使用中存在的问题

虽然PANTONE色卡的制作工艺是在严格的规范控制之下完成的,但是由于影响生产制作的因素非常多,不可能确保色卡的制作完全一样。另外,色卡的使用状况不同,也会产生色差等问题,这里做简单的分析。

(1) 即使是同一批次生产的色卡,同一色号的颜色色相会有差异。以印刷色卡为例,由于色卡印刷的纸张、油墨、设备、工艺操作、环境等随时会有一定的变化,因此不可避免地造成一批色卡中,相同色号的颜色会产生一定的色相误差。

(2) 色卡使用的状态不同导致颜色色相的差异。如印刷色卡的使用有效期是一年,因此刚购置的色卡和使用了将近一年的色卡肯定会存在颜色的变化。不同的翻阅次数,操作者的爱惜程度,磨损的状况等都会导致色相误差。

(3) 在软件中内置PANTONE电子版的专色库,可以非常直观地观察颜色并获得该颜色的表述数据。但是不同显示器的显色质量差异会导致相同的色号在显示器上呈现出不同的效果。

(4) 不同版本的图像图形软件中,相同的色号,其与设备无关的表述数据(Lab)值会不同,如表5.1所示。在X-Rite测量仪器内置的PANTONE电子色卡中,相同的色号也会与软件设置中的Lab数值有差异。如果在复制过程中采用不同的Lab值作为标准,最终必然会带来色相差异。

表5.1 相同色号不同软件版本中的Lab值对比

PANTONE色对比		PS CS5			PS CS6		
视觉颜色	PANTONE色号	L	a	b	L	a	b
黄1	106C	91	−5	70	91	−4	75
蓝	279C	58	−5	−46	57	−5	−49
红	1787C	58	71	31	56	73	39
绿	3415C	43	−52	12	42	−52	13
黄2	3965C	85	−10	108	87	−8	103

所以对于使用PANTONE色块的设计,在设计初期就一定要注意以上四点问题,从而避免可能的损失。

四、目前 PANTONE 色卡的种类

目前 PANTONE 中大概有塑胶行业、印刷行业、油墨喷涂、五金电子、家居、印染等种类的色卡。

表 5.2　不同行业的 PANTONE 色卡

行　　业	色　卡　类　型
塑胶行业	PSC-PS1755
印刷及平面行业	通用系列色卡
	金属色卡
	色彩桥梁色卡
	CMYK 色卡
	粉彩色/霓虹色色卡
纺　织	TPX
	TCX
	TN（尼龙色卡）

第四节　色谱表色法

色谱表色法是色料供应部门为方便色彩交流与使用而建立的参考色彩排列表，其本质是将基本色料按照一定规律排列的一系列实际色块作为参考色样，是一种最直观、最简洁的颜色表示方法。在实际生活中，色谱表色法广泛地应用于与颜色打交道的行业和部门，如印染、纺织、交通、建筑、设计等通用的颜色参考。由于目前彩色复制技术条件和原材料质量的限制，还无法复制出我们希望的所有颜色，所以它只能对一定范围内的典型颜色提供参考依据。

目前在设计领域中使用较多的就是设计印刷色谱。印刷色谱又叫印刷网纹色谱，是用标准的黄品青黑四色油墨，按照不同的网点面积率叠合印成各种色彩的色块的总和。印刷过程中，彩色图像复制通常是由三原色油墨外加黑色油墨以大小不等的网点套印而成。在这个印刷过程中，印刷色谱对制版、打样、调墨、印刷等各个工序都起着很大的参考和指导作用。

印刷色谱一般都包含以下四个部分：单色、双色、三色、四色。由于条件、使用对象的不同，其组成、色块的排列方式和色块数目也有一定的差别。一般在色谱的使用说明部分，会详细介绍该色谱的制作、印刷条件，使用的材料，主要的技术参数、基本数据等。基本组成如图 5.14 所示。

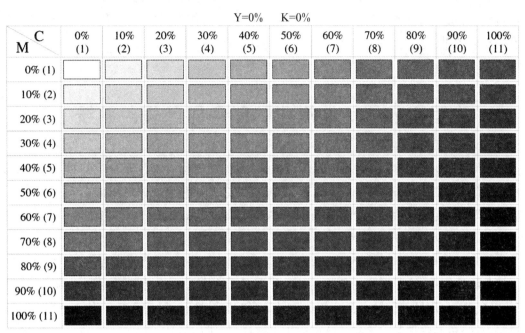

(a) Y=0% K=0%的M、C变化色谱组成

(b) Y=10% K=0%的M、C变化色谱组成

图5.14 中国色谱的组成原理

在图5.14中，印刷四色黄、品红、青、黑色都是从0～100%变化，以10%递增变化形成印刷色块，每一页形成121个色块，总共14 641个色块，作为某种油墨、纸张和印刷技术组合印刷的效果。

第五节　其他常见的颜色显色表色系统

除了基于心理感知的孟塞尔颜色系统外，目前还有很多显色系统。例如，瑞典的自然色系统（NCS, Natural Color System），奥斯特瓦尔德表色系统（Ostwald Color System），美国光学委员会表色系统（OSA Uniform Color Scale System），日本的彩度顺序表色系统（Chroma Cosmos 5000），中国颜色体系等。

中华人民共和国GB/T15608—2006中国颜色体系国家标准实物样品，完全依据中国人视觉特性体系，按照颜色的色调、明度、彩度三属性排列40个色调，如图5.15所示，总计5 139个颜色，是目前世界上拥有颜色数量最多的标准样册，适用于教学展示、色彩研究、色彩设计、色彩管理等。该颜色体系适用于教育、科研、建筑设计、城市规划与管理、商业设计、工业设计、颜色管理等。

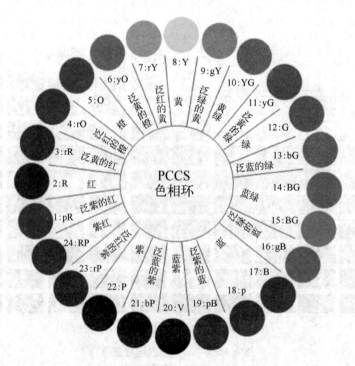

(a) 中国颜色体系色调排列示意图

第五章 色彩的描述

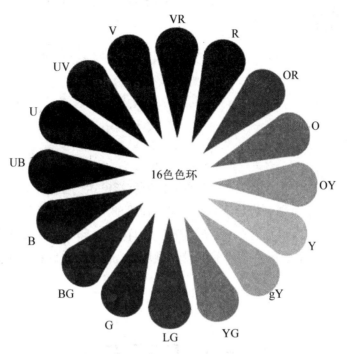

(b) 中国颜色体系颜色色调-彩度排列实例图

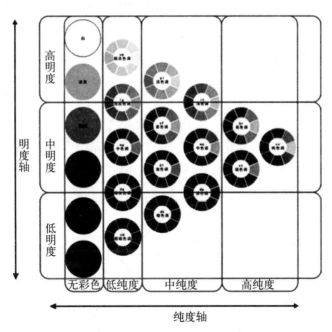

(c) 中国颜色体系明度排列示意图

图5.15 中国颜色体系示意图

第六章 颜色的数字化描述方法

数字世界中表示和描述颜色的方法通常称为色彩模式。在数字世界中,为了表示各种颜色,人们通常将颜色划分为若干分量。呈色原理的不同,决定了显示器、投影仪、扫描仪这类靠色光直接合成颜色的颜色设备和打印机、印刷机、印花机这类靠使用颜料的印刷设备在生成颜色方式上的区别。目前在设计领域中,最常见的色彩模式有 RGB、CMYK 和 Lab 三种。

第一节　RGB 模式

RGB 色彩模式建立在自然界所有颜色都可以用色光三原色红(R)、绿(G)、蓝(B)来合成的基础上。在计算机图像图形处理软件的色彩管理系统中,RGB 颜色模式是数字照相机、扫描仪、显示器所使用的颜色模式,是一个与设备相关的颜色模式,如图 6.1 所示。

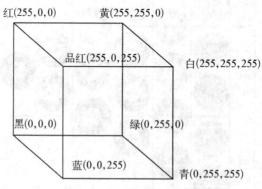

图 6.1　RGB 颜色模式示意图

在计算机图像、图形处理系统的 RGB 颜色空间中,每种颜色都是由 RGB 三个值的组合来表示的,每一个 R、G、B 值都用二进制的一个字节表示,即用 2^8 来表示单一颜色的变化级别,其取值范围为 0~255,数值越大,颜色越明亮。当把 3 种原色以各自的 256 种值组合起来,就可得到 2^{24},即 16 777 216 种颜色。

针对不同的应用有不同的 RGB 颜色模式选项。如 sRGB 模式适合屏幕上的显示,但是不适合彩色印刷出版。而"ColorMatch RGB"或"Apple RGB"则可用作印刷出版。"CIE RGB"用于由 CIE 定义的 RGB 色彩空间。而对于彩色电视来说,则有不同标准的 RGB 色彩空间,如"PAL/SECAM"用于欧洲国家当前的彩色电视机色彩标准,"SMPTE-240M"用于高清晰度电视产品,它比基于 HDTV 荧光粉的色彩空间有更宽的色域。

第二节 CMYK 模式

CMYK 模式是基于色料减色混合原理的色彩模式,是印刷输出复制的色彩模式,所有的模拟输出复制都是采用这个基础的色彩模式。

一、CMYK 色彩模式模型

CMYK 色彩模式是用三维空间中的三个坐标分别代表 C、M、Y,在其右侧用一纵向轴表示黑色的分量,它们的变化值为 0～100,如图 6.2 所示。

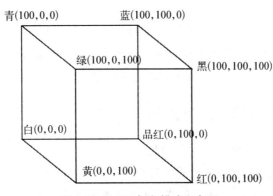

图 6.2 CMYK 颜色模式示意图

理论上来说,Y、M、C 可以合成几乎所有颜色,但实际上通过 Y、M、C 产生的黑色是不纯的,很难叠加形成真正的黑色,最多不过是褐色。而在印刷时需更纯的黑色,尤其是印刷黑色的文字和以黑色为主要颜色的图像时,更需要单色黑。另外,若用 Y、M、C 来产生黑色,会出现局部油墨过多的问题。同时黑色的作用是强化暗调,加深暗部色彩。

CMYK 色彩模式是模拟打印输出的最佳模式,因为 RGB 色彩模式能表现的颜色多,但是并不能完全打印出来,如图 6.3 所示。从图中可以比较直观地看到二者的区别:RGB 色域＞CMYK 色域,同时二者之间有交集部分,但是 RGB 和 CMYK 相互独立的部分是无法转换的。

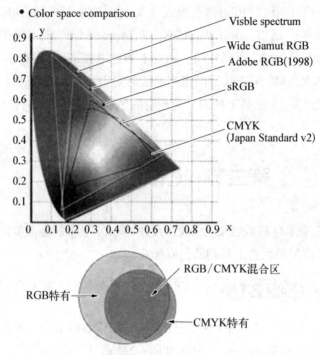

图6.3　RGB与CMYK色彩模式的色域关系

因此可以得出这样的结论：RGB图像在打印输出时，只有**RGB/CMYK混合区**部分的颜色可以被原样输出，RGB特有部分的颜色将被丢失，输出设备以相近色输出RGB特有的部分。因此，RGB颜色模式的图像在输出后可能部分颜色会出现偏差。

二、基于印刷输出的色彩模式选择

在色彩设计时，应该注意以下三个问题。

第一，在设计印刷稿件时，尽量避免选用一些CMYK色彩模式无法表达或印刷复制的颜色，如艳蓝色、亮绿色等明亮的色彩，这样才能确保印刷品颜色与设计时在屏幕上所看到的颜色一致。

第二，尽量不要频繁地转换色彩模式，由于颜色转换算法的问题，两种颜色模式之间的转换是不可逆的，每转换一次色彩会被丢失一次。如RGB中比较鲜亮的颜色，转换为CMYK时，会变得黯淡，颜色丢失。当再次将得到的CMYK转为RGB时，丢失掉的颜色是无法还原回来的。简单总结来说，如果图像只在电脑上显示，就用RGB模式，这样可以得到较广的色域。如果需要打印或者印刷，就必须使用CMYK模式，才可确保印刷品颜色与设计时保持一致。

第三，由于CMYK色彩模式中，黑色（K）是一个工艺变量，即与颜色复制的影响要素有关，如纸张、油墨、设备、复制效果要求等参数的变化都会导致黑版数值的变化，从而影响到青（C）、品红（M）、黄（Y）三原色油墨的分色数据，最终导致颜色复制效果的差异。因

此在由RGB色彩模式转换到CMYK颜色模式的后端分色阶段时，一定要注意工艺选项和分色选项的设定，其影响因素包括纸张、油墨、印刷方式以及相应的工艺过程标准与规范。

三、印刷分色参数的设定

在Photoshop中设定印刷分色参数，即设定RGB模式转换为CMYK模式的参数时，一定要清楚印刷输出该文件所采用的纸张、油墨、印刷方式，遵循的工艺标准以及客户对于色彩的要求。否则这些分色参数的选择与设定则是盲目的，直接导致颜色模式转换不符合实际生产的后果。

在选择与设定印刷分色参数时，有两种方式：一是选择现有的工艺标准，前提是印刷输出时其所有的工艺条件都符合工艺标准的相关规定；二是根据印刷输出的实际情况来自行选择和确定具体的工艺参数。

（一）选择现有工艺标准

如Photoshop中的颜色设置菜单中，现有的RGB模式转换为CMYK模式时应遵循的工艺转换标准如图6.4所示。如Coated FOGRA39是欧洲遵循的胶印铜版纸印刷工艺及标准，Japan Color 2002 Newspaper是日本遵循的胶印报纸印刷工艺及标准，U.S. Sheetfed Uncoated v2是北美遵循的单张纸胶印胶版纸印刷工艺及标准。

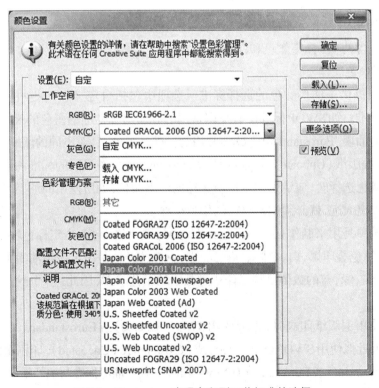

图6.4 Photoshop中现有印刷工艺标准的选择

（二）自定义CMYK分色参数

在Photoshop的颜色设置菜单中选择"自定CMYK"，就可以打开如图6.5所示的参数设置选项。

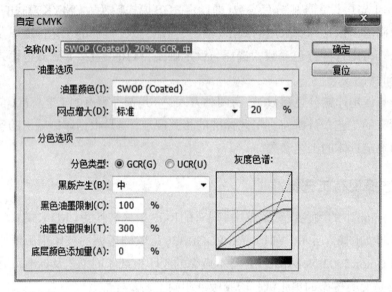

图6.5　自定义CMYK分色参数

1. 油墨选项

此项中包含两项：油墨颜色和网点扩大。

（1）油墨颜色。

这个选项提供了油墨颜色的选择标准。选项中包括自定义和一些国际上普遍使用的胶印墨色标准。如SWOP标准中有美国常用的胶印出版物油墨墨色的规定，Toyo油墨是日本常用的油墨，Eurostandard是欧洲常用的标准。另外，针对不同的印刷纸张，如铜版纸（Coated）、胶版纸（Uncoated）和新闻纸（Newsprint）也各有不同的标准和油墨颜色的规定。在油墨颜色选择时，应清楚印刷厂所选用的油墨颜色，如所使用的油墨与选项中设定的墨色标准偏离太远，就必须制定自己的墨色标准。

自定义选项是用来制作自己的墨色标准的，此选项包含了9个定标色块：黄、品、青、红、绿、蓝、三原色叠印黑、白、单黑。黄、品、青、单黑的颜色是决定该组油墨可以再现的最大颜色区域，红、绿、蓝的数值反映了印刷过程中的工艺状态，因此这9个颜色的数值设定十分重要。

通常在使用铜版纸印刷时，近似使用SWOP（Coated）或Eurostandard（Coated），用胶版纸印刷时可近似使用SWOP（Uncoated）或Eurostandard（Uncoated），印刷报纸时近似使用SWOP（Newsprint）或Eurostandard（Newsprint）。国产油墨标准与国外墨色不完全一致，其墨色并没有预先加入墨色表中，而在表中又找不到相近的墨色，这时可使用自定义墨色。

（2）网点扩大。

在Photoshop软件中网点扩大的设置有两种方式：标准和曲线。

标准：网点扩大对中间调影响最大，也就是说50%网点的扩大率最大。在标准模式下设定的网点扩大值，即是50%网点的扩大值，该数值针对CMYK四个颜色统一设定。

曲线：该选项下的设置可以用"全部相同"或者CMYK四色单通道两种方式设定网点扩大，它最多可对13个阶调层次设定相应的网点扩大值，其精度比标准模式高。在"全部相同"情况时，CMYK各个通道的网点扩大率取值一致，实际上是标准模式的扩展，将网点扩大从50%一个点扩展到整个阶调范围内。

如果使用4种颜色通道设定各自的网点扩大值，不仅能设定各色油墨的网点扩大参数，还能够对油墨的灰平衡进行补偿，前提是必须要进行印刷灰平衡数据的测试。

2. 分色选项

该选项主要用于设置黑版的生成方法和印刷油墨总量，这些参数的设置直接影响到印刷产品颜色的呈现。

（1）分色类型。

该选项用来设定黑版的生成方式，包括底色去除（UCR，Under Color Removal）和灰色成分替代（GCR，Gray Component Replacement）。

a. 底色去除（UCR）：这种方法是将图像中由CMY三色油墨形成的中性灰成分用黑色来替代，保留图像中彩色部分的彩色成分不变。一般从图像的70%灰成分处开始，用黑墨来替代，而其余部分保留原有的CMY颜色成分。

b. 灰成分替代（GCR）：这种方法则是用黑色替代CMY彩色成分中从0～100%所有的灰色成分，图像中无论彩色或中性灰色，只要是含有符合灰平衡比例关系的所有CMY颜色成分，都由黑色来替代，并且可以设定黑墨取代CMY三色叠印中性灰的比例。GCR改变了原图彩色结构的成分，因此，对GCR的程度和范围必须按照印刷适性的要求进行严格的控制。

（2）黑版产生。

专门用于GCR分色法，控制从黑色油墨替代灰成分的起始阶调点，并决定了黑色替代曲线。黑色替代的阶调起点称为GCR起始点，黑色替代的范围是从起始点到暗调的最深处。此选项中有设定好的替代方法、替代范围和用户自制的方法，如图6.6所示。

a. 自定义：根据具体情况设定起始替代值和替代范围。

b. 无：无黑色，产生CMY图像。

c. 较少：40%～100%黑替代，短调黑版。

d. 中：20%～100%黑替代，中调黑版。

e. 较多：10%～100%黑替代，长调黑版。

f. 最大值：全部进行黑替代，全调黑版。

短调黑版适合复制以彩色为主的原稿，黑版主要起加强画面反差、加强中调至暗调的层次、稳定颜色和减少叠印率的作用，黑版只在中暗调部分做些轮廓衬托。中调黑版是一

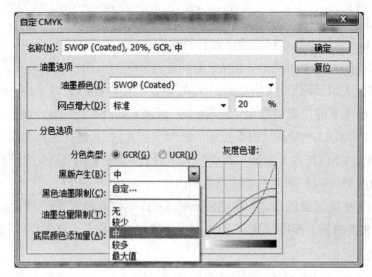

图6.6 黑版产生的参数设定

般正常使用的黑版。长调黑版适合复制以非彩色为主、彩色为辅的原稿,这种黑版有较多的灰成分替代,以黑墨为主,彩色调子很短。

以中等(Medium)举例,它的起始点为20%,则低于20%的阶调部分不进行黑替代,在高于20%的阶调区域才能看到CMYK分色值中的黑色成分。另外,如果选择较少(Light),则黑色的范围会被缩小,而选择较多(Heavy)、最大值(Maximum),则黑色的范围会向亮调部分延伸,并且黑色成分越来越多。

自定义(Custom)黑版生成,使用Gamma曲线设置坐标图,其中黑色生成量为纵坐标,原始阶调为横坐标。通过自定义曲线,可以比较精细地改进图像印刷时的适性和效果。

(3) 黑墨限制。

影响黑版生成曲线形状的另一个因素就是黑墨限制,它是黑墨取代CMY生成的灰色总量百分比。它决定了黑版产生时黑墨是否使用100%黑墨来取代,或者使用80%的黑墨再加上其他颜色以形成100%黑色效果。这个参数通常设置在85%～95%之间。在包装印刷中,需要根据图像特点来确定该选项的数值,以保证颜色的鲜亮以及工艺的可执行性。

(4) 总墨量限制。

该项参数是印刷机能够印刷的CMYK油墨叠印总量,其数值是由所用印刷机和承印物决定的。理论上,所用油墨越多,印刷密度越高,产生的图像质量效果越好。但过量的油墨会影响到印刷工艺适性,造成油墨堆积、难以干燥、印刷网点扩大过多、糊版等质量问题。一般情况下,新闻纸印刷总墨量一般控制在240%～260%;胶版纸印刷总墨量一般控制在280%～320%;铜版纸印刷总墨量一般控制在300%～340%。另外,在限制总墨量的情况下,黑墨限制设在90%左右是比较正常的。

(5) 底色增益(Under Color Addition,UCA)。

该选项和黑版产生一样,只适用于GCR(灰成分替代)分色模式。用大量的黑取代

彩色成分后，会影响到阶调细节的丢失和亮调部分色彩的再现。UCA将恢复部分彩色成分，即在中性色部分加入少量彩色。一般UCA的设置量不大，10%左右即可。如果"黑墨限制"参数设置得当，则不需要再进行底色增益的补偿。

每当使用一个新的CMYK输出系统和输出过程时，都应当对Photoshop内建分色模式的参数进行重新设置，以便正确设定分色所需要的数值，从而保证印刷的顺利进行和图像色彩的正确还原。

第三节　Lab 模式

Lab模式是依据CIE 1976L*a*b*标准而建立的一种色彩模式。Lab模式既不依赖光线，也不依赖于颜料，它是CIE组织确定的一个理论上包括了人眼视觉可感知的所有色彩的颜色模式。Lab模式最重要的特点是设备无关性，其色彩表达不会受到任何硬件性能的影响，因此弥补了RGB和CMYK两种色彩模式的不足。目前该颜色模式广泛地应用于颜色测量和颜色匹配中。尤其是在色彩管理中，Lab模式是作为各种设备相关颜色模式转换的中间载体，以保证不同设备间颜色转换的精确性。

Lab模式由三个通道组成。L通道表示心理明度，其取值范围是0~100，数值越大，颜色的明度值越大。a通道和b通道是两个色度通道，其中a通道表示颜色的红绿反应，b通道表示颜色的黄蓝反应。a和b的取值范围为−128~127，对于a来讲，数值越大，颜色越红，数值越小，颜色越绿；对于b值来说，b值越大，颜色越黄，否则就越偏蓝。

Lab模式所定义的色彩最多，如图6.8所示。另外，该模式也是用三个通道来描述颜色，因此处理速度与RGB模式同样快，比CMYK模式快很多。在表达色彩范围上，处于第一位的是Lab模式，第二位的是RGB模式，第三位是CMYK模式。

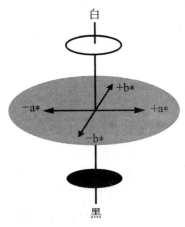

图6.7　Lab色彩模式示意图

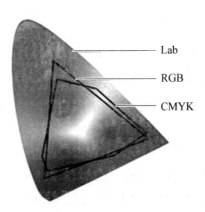

图6.8　三种色彩模式色域比对

第四节 其他色彩模式

除基本的RGB模式、CMYK模式和Lab模式之外，图像图形处理软件还支持（或处理）其他的颜色模式，这些模式包括位图模式、灰度模式、双色调模式、索引颜色模式和多通道模式，并且这些颜色模式有其特殊的用途。例如，灰度模式的图像只有灰度值而没有颜色信息；索引颜色模式尽管可以使用颜色，但相对于RGB模式和CMYK模式来说，可以使用的颜色却少之又少。下面就来介绍这几种颜色模式。

一、HSB模式

HSB模式是根据人眼视觉而开发的一种色彩模式，其对应的媒介是眼睛的感受细胞，是最接近人类大脑对色彩辨识的模式。许多从事颜色复制的技术和设计人员习惯使用此种模式，是普及型设计软件中常见的色彩模式。

HSB颜色空间是一个极坐标三维空间，其中H代表色相，S代表饱和度，B代表亮度，如图6.9所示。

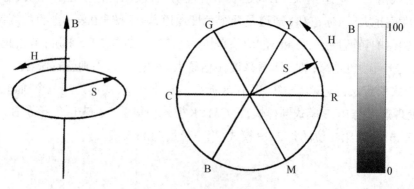

图6.9　HSB色彩模式示意图

（一）色调（H,Hue）

色调在0°～360°的标准色环上沿着周向变化，按照角度值标识。其中，0°或360°为红色、60°为黄色、120°为绿色、180°为青色、240°为蓝色、300°为品红色。

（二）饱和度（S,Saturation）

饱和度是指颜色的强度或纯度。饱和度表示色相中彩色成分所占的比例，用从0（灰）～100%（完全饱和）的百分比来度量。在色立体上，饱和度是从中轴圆心向圆周方向逐渐增加的，中心线为0，圆周上为100%。饱和度越高，颜色看上去越鲜艳。

（三）亮度（B，Brightness）

亮度是指颜色的明暗程度，通常是用从0（黑）～100%（白）的百分比来度量的，在色立面中从上至下逐渐递增，上边线为100%，下边线为0。

HSB色彩总部推出了基于HSB色彩模式的HSB色彩设计方法，来指导设计者更好地搭配色彩。

二、位图（Bitmap）模式

位图模式用两种颜色（黑和白）来表示图像中的像素，位图模式的图像也叫黑白图像，它的建立使得完善控制灰度图像的打印成为可能。位图模式的颜色位深度为1，因此也称为一位图像。由于位图模式只用黑白色来表示图像的像素，在将图像转换为位图模式时会丢失大量细节，且位图不可逆转恢复为彩色图像。

需要注意的是，只有灰度图像或多通道图像（Multichannel）才能转化为位图图像，其他的色彩模式的图像必须先转换成这两种模式，再转换成位图模式。在Photoshop中提供了几种算法来模拟图像二值化转换的效果，包括50%阈值、图案仿色、扩散仿色、半调网屏和自定图案5种方法。如图6.10所示，这些位图的变换都会损失大量的图像细节和信息。

（1）50%阈值：将灰色值高于中间灰阶（128）的像素转换为白色，将低于中间灰阶的

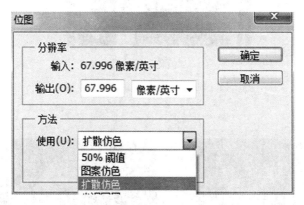

图6.10　灰度图转换为位图的设定

像素转换为黑色，结果将是高对比度的黑白图像。如图6.11所示，(a)为灰度图，(b)为二值化阈值设定为50%（128），(c)为二值化变化后的结果。

（2）图案仿色：通过将灰阶组织成白色和黑色网点的几何配置来转换图像，其转换效果如图6.12所示。

（3）扩散仿色：此选项用以生成一种金属版效果，如图6.13所示。通过使用从图像左上角的像素开始的误差扩散过程来转换图像。如果像素值高于中间灰阶（128），则像素将更改为白色；如果低于中间灰阶，则更改为黑色。因为原像素很少是纯白色或纯黑色，

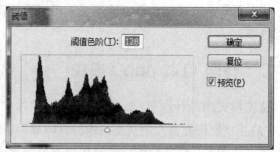

（a）灰度图　　　　　　　　　　　　　（b）二值化阈值设定

（c）二值化后的结果

图6.11　50%阈值选项位图转换效果

图6.12　图案仿色选项位图转换效果　　　图6.13　扩散仿色选项位图转换效果

所以不可避免地会产生误差。该误差传递到周围的像素并在整个图像中扩散，从而导致粒状、胶片似的纹理。该选项对于在黑白屏幕上查看图像很有用。

（4）半调网屏：转换后的图像模拟半调网点的效果。

（5）自定图案：在转换后的图像中模拟自定半调网屏的外观。

(a) 图像半色调二值化参数设置　　　　　　(b) 半色调选项位图转换效果

图6.14　半调网屏选项位图转换设置及效果

(a) 自定图案参数设置　　　　　　(b) 自定图案选项位图转换效果

图6.15　自定图案选项位图转换设置及效果

三、灰度（Grayscale）模式

灰度模式中采用一个通道来表现图像阶调的变化，可以使用多达256级灰度来表现图像，使图像的过渡更平滑细腻。灰度图像的每个像素都有一个0（黑色）到255（白色）之间的亮度值。灰度值也可以用黑色油墨覆盖的百分比来表示（0等于白色，100%等于黑色）。使用黑色或灰度扫描仪产生的图像常以灰度显示。

四、双色调（Duotone）模式

双色调模式采用2~4种彩色油墨来创建由双色调（2种颜色）、三色调（3种颜色）和四色调（4种颜色）混合其色阶来组成图像。在将灰度图像转换为双色调模式的过程中，可以对色调进行编辑，产生特殊的效果。而双色调模式最主要的用途是使用尽量少的颜色表现尽量多的颜色层次，这对于减少印刷成本是很重要的，因为在印刷时，每增加一种色调都需要更大的成本。

五、索引颜色（Indexed Color）模式

索引颜色模式是网上和动画中常用的图像模式，当彩色图像转换为索引颜色的图像后包含近256种颜色，而且这些颜色都是预先定义好并映射到一个色彩盘中，称之为彩色对照表，每一个索引颜色图像包含一个颜色表。如果原图像中的颜色不能用256色表现，则Photoshop会从可使用的颜色中选出最相近的颜色来模拟这些颜色，这样可以减小图像文件的尺寸。颜色表用来存放图像中的颜色并为这些颜色建立颜色索引，可在转换的过程中定义或在生成索引图像后修改。

彩色索引模式需要预先定义颜色板，颜色板中包括若干种（最多256种）索引颜色，图像中的像素数据并非真实像素值，而是颜色板中颜色数据的索引号。这种模式图像需要的计算机存储空间小，适用于颜色数较少的网络高速传送图像和网页中图像的显示。

六、多通道（Multichannel）模式

多通道模式对有特殊打印或印刷要求的图像非常有用。例如，如果图像中只使用了一两种或两三种颜色时，使用多通道模式可以减少印刷成本并保证图像颜色的正确输出。

为了提高颜色复制的保真度，有时需要在CMYK的基础上增加其他基色来印刷一幅图像，另外有些包装印刷品除了使用CMYK完成连续调彩色图案的印刷外，还需要增加色版印刷专色，这就需要多通道模式来表示颜色。多通道模式最常用于高保真打印CMYK+OG、CMYK+RGB或CMYK+专色中。

第七章 均匀颜色空间与色差计算

第一节 CIE 标准色度系统

一、CIE 标准色度系统的概念

为了进一步便于颜色的测量、交流和客观评价,国际照明委员会(CIE)规定了颜色测量原理、基本数据和计算方法,称为CIE标准色度学系统。

人眼对颜色的感觉,既取决于外界的物理刺激,又取决于人眼的特性,颜色的测量和标定应符合人眼的特性。然而不同的观察者的视觉特性并不完全相同,为了统一颜色表示方法,CIE取多人测得的光谱三刺激值的平均数据作为标准数据,并称之为标准色度观察者。

任何一种颜色都可以用三原色的量,即三刺激值来表示。选用不同的三原色,对同一颜色将有不同的三刺激值。为了统一颜色表示方法,CIE对三原色做了规定。光谱三刺激值或颜色匹配函数是用三刺激值表示颜色的极为重要的数据。

二、CIE 1931 RGB 真实三原色标准色度系统和 CIE 1931 XYZ 标准色度系统

CIE标准色度系统最原始的系统是CIE 1931 RGB真实三原色标准色度系统,但是因为CIE 1931 RGB系统的光谱三刺激值中有很多负值,色度坐标中也有一些负值,既不便于人们对模型的理解,计算起来也很不方便。因此就在RGB系统的基础上,用数学方法选用三个理想的原色来代替实际RGB三原色,从而建立了CIE 1931 XYZ标准色度系统。

为了更直观地描述颜色与三刺激值之间的关系,XYZ坐标系统转换为Yxy坐标系,将各种波长的颜色刺激标注在图示中,称为xy色品图,如图7.1所示。

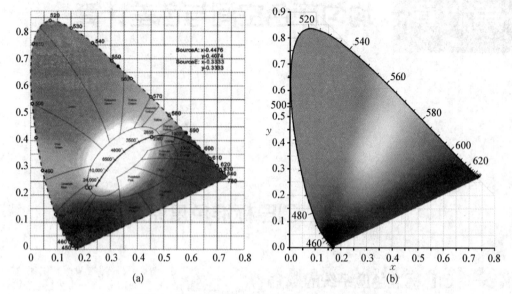

图7.1　CIE 1931 XYZ的2度视场xy色度坐标图

三、CIE 1964 XYZ 补充色度学系统

根据研究，人眼观察物体细节时的分辨力与观察时的视场大小有关，人眼对色彩的分辨力也受视场大小的影响。实验表明：人眼用小视场（<4度）观察颜色时，辨别差异能力较低，当观察视场从2度增加到10度时，颜色匹配的精度和辨别色差的能力都有提高，但是视场进一步增大时，颜色匹配的精度变化不大。

CIE 1931 XYZ 系统是在2度视场下的实验结果，1964年CIE又补充规定了一种10度视场的表色系统，称为"CIE 1964 补充色度学系统"，如图7.2所示。

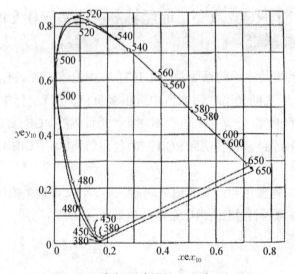

图7.2　2度和10度视场xy色度坐标图

第二节 均匀颜色空间

CIE 1931 XYZ表色系统的建立使得人们可以定量化地研究色彩。但在研究中发现，当需要辨别颜色的差别时，该表色系统却不能满足人们对颜色差别量的表示。也就是说，用CIE 1931 XYZ表色系统所表示的颜色差别与人眼视觉感知的颜色差异之间具有较大差别。这说明了CIE 1931 XYZ表色系统本身的缺陷，即不能够用来计算色差。因此，色差公式的表示和建立必须先要构建一个均匀的颜色空间，该空间中相等的距离能代表相同的人眼视觉颜色感知差异，即该颜色空间表示的颜色差异要与人眼视觉感知相一致。

一、色差

色差指的是人眼视觉感知的差异。要建立准确可靠的色差模型，必须将色度学系统与人眼感知相结合。

二、颜色宽容量

在CIE x-y色品图上，每一个点对应一种颜色，而人眼在观察这些颜色时，实际上是在观察颜色的一个范围。当这个范围（也就是色品坐标位置变化范围）达到一定程度时，人眼才能感觉出颜色的变化，我们把人眼刚刚能感觉出来的颜色变化称为恰可觉察色差。每一种颜色在色品图上占据一定的范围，我们将这种人眼感觉不出颜色变化的范围称作颜色的宽容量，它的大小反映了人眼的色品分辨力。

莱特和麦克亚当在这方面做了大量实验，图7.3为莱特的实验结果，图上各个直线段代表了色品图上不同位置上各颜色的宽容量。

麦克亚当在CIE x-y色品图上不同位置选择了25个色品点，专门设计了仪器来确定其颜色分辨的恰可觉察差，实验结果如图7.4所示。

从图7.3和图7.4中可以看出，在色品图的不同位置，颜色的宽容量不一样。理想的颜色空间，应使此空间中任意两种颜色的空间差距代表人眼的颜色感觉差异，这样的空间称为均匀颜色空间。

三、均匀颜色空间

要解决色差测定问题，就必须将人眼辨色的能力与色度学计算结合起来，为此均匀颜色空间的建立是首要的先决条件。CIE推荐了CIE 1976 L*u*v*均匀色空间、CIE 1976 L*a*b*均匀色空间，目前广泛使用的是CIE 1976 L*a*b*均匀色空间以及在此空间下建立的色差公式。

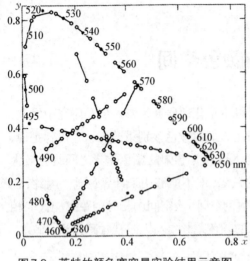
图7.3 莱特的颜色宽容量实验结果示意图

图7.4 麦克亚当的颜色宽容量实验结果示意图

第三节 常见色差公式

国际照明委员会(CIE)的一个非常重要的任务就是建立色差公式,以向颜色工业提供物体色的判断标准。比如,用一个色差公式计算的数值来判断色彩再现是否合格。自从第一个CIE色度系统研究出来以后,目前已有40多个色差公式,如FCM色差公式、LABHNU色差公式、JPC79色差公式、ATDN色差公式、CIELAB色差公式的改良式、CIE76与BFD色差公式、LCD色差公式、CMC(1:c)色差公式、CIE94色差公式等,CIE最新推荐的色差公式是CIEDE2000。下面介绍工业行业中应用最广泛的三种色差公式。

一、CIELAB

为方便光电色度计算和读数,1948年在Hunter模型的基础上建立了色差公式,如公式7-1。最开始较多地应用于塑料、纺织品和印刷行业,在相当长的时间内满足了工业生产管理的需要。

在CIELAB模型中,L表示物体颜色的明度,A表示物体颜色的红色和绿色成分,B表示物体颜色的黄色和蓝色成分。

$$\Delta E = [(\Delta L)^2 + (\Delta A)^2 + (\Delta B)^2]^{1/2} \qquad (7-1)$$

其中,

$$\begin{cases} \Delta L = L_1 - L_2,\text{表示两种颜色的明度差异} \\ \Delta A = A_1 - A_2,\text{表示两种颜色的红绿色成分差异} \\ \Delta B = B_1 - B_2,\text{表示两种颜色的黄蓝色成分差异} \end{cases}$$

CIELAB色差公式存在一定的缺陷，即只考虑了LAB颜色空间中三个分量差异的绝对值，却并没有考虑其相对位置，即色相角的差异，因而通过色差值无法获知产生颜色真正差异的本质原因。

二、CMC（l∶c）

1984年英国染色家协会（SDC, the Society of Dyers and Colourist）的颜色测量委员会（CMC, the Society's Color Measurement Committee）推荐了CMC（l∶c）色差公式，该公式是由F. J. J. Clarke、R. McDonald和B. Rigg在JPC79公式基础上提出的修正模型，它克服了JPC79色差公式在深色及中性色区域的计算值与目测评价结果偏差较大的缺陷，并引入了明度权重因子l和彩度权重因子c，以适应不同应用的需求。通过改变明度权重因子和彩度权重因子来调整明度与彩度对总色差的影响程度。评价色差的可接受性时，采用l∶c = 2∶1的权重设置，当评价色差的可察觉性时，采用l∶c = 1∶1的权重设置。

$$\Delta E = [(\Delta L_{ab}^*/lS_L)^2 + (\Delta C_{ab}^*/cS_C)^2 + (\Delta H_{ab}^*/S_H)^2]^{1/2} \tag{7-2}$$

由于CMC色差公式比CIELAB公式具有更好的视觉一致性，所以对于不同颜色产品的质量控制都可以使用与颜色区域无关的"单一阈值"，即在任何颜色区域，相同的色差数据与人眼视觉感知颜色的不同是一致的，从而给颜色测量和色差的仪器评价带来了很大的方便。因此，CMC公式推出以后得到了广泛的应用，许多国家和组织纷纷采用该公式来替代CIELAB公式，目前主要应用在纺织品行业中。

1988年，英国采纳其为国家标准BS6923（小色差的计算方法），1989年被美国纺织品染化师协会采纳为AATCC检测方法173—1989，后来经过修改，改为AATCC检测方法173—1992，1995年被并入国际标准ISO 105（纺织品—颜色的牢度测量），成为J03部分（小色差计算）。在我国，国际标准GB/T 8424.3—2001（纺织品色牢度试验色差计算）和GB/T 3810.16—1999（陶瓷砖实验方法第十六部分：小色差的测定）中也采纳了CMC色差公式。

大量实验表明，在纺织业界对产品的质量控制中大多采用CMC（2∶1）公式，而在色差的可察觉性评价、数字系统的色度校正以及涂料或塑料等行业中则一般采用CMC（1∶1）公式。

三、CIEDE2000

为了进一步改善工业色差评价的视觉一致性，CIE专门成立了工业色差评价的色相和明度相关修正技术委员会TC1-47（Hue and Lightness Dependent Correction to Industrial Colour Difference Evaluation），经过该技术委员会对现有色差公式和视觉评价数据的分析与测试，在2000年提出了一个新的色彩评价公式，并于2001年得到了国际照明委员会的

推荐，被称为CIE2000色差公式，简称CIEDE2000，色差符号为$\triangle E_{00}$，其计算公式如公式7-3所示。CIEDE2000是目前为止最新的色差公式，印刷复制的国际标准中正采用该公式逐步取代CIEDEab，该公式与CIE94相比要复杂得多，同时也大大提高了精度。

$$\Delta E_{00} = \sqrt{\left(\frac{\Delta L'}{k_L S_L}\right)^2 + \left(\frac{\Delta C'_{ab}}{k_C S_C}\right)^2 + \left(\frac{\Delta H'_{ab}}{k_H S_H}\right)^2 + R_T \left(\frac{\Delta C'_{ab}}{k_C S_C}\right)\left(\frac{\Delta H'_{ab}}{k_H S_H}\right)} \tag{7-3}$$

CIEDE2000色差公式并不是创建了一个新的人眼辨别临界区均匀的色空间，而是重新定义了色差计算方法，使得在整个CIELAB（L*a*b*色空间）中，色差计算值与人眼评估更为接近。新计算公式综合了在CIELAB（L*a*b*色空间）中人眼的辨别临界区的特征，并为与人眼评估密切相关的三个参数——饱和度、色调及亮度独立设置了修正系数。

由于在色空间的不同颜色分布区域的修正并不一致，因此，CIEDE2000与CIELAB的色差计算数据之间并不存在统一的换算关系。

目前相关的印刷行业国际标准中颜色评价的色差公式已采用了CIEDE2000，国内相关行业也逐步采用这一最新的色差公式作为颜色评价的标准。

四、色差公式的缺陷

研究者对影响色差公式的因素做了进一步研究，如图7.5所示。研究的对象包括CRT和液晶显示器（LCD）两种，分别在暗室和D50照明条件下对不同色品的颜色宽容量进行了研究（为了显示方便，本图放大了10倍）。从图中可以看出，CRT和LCD在不同的色品

图7.5　不同介质、不同观察条件下颜色宽容量实验结果示意图

分布区域颜色宽容量是不一致的，LCD在暗室观察和D50观察条件下的颜色宽容量也是不一样的，说明彩色图像载体、外界环境、光线进入人眼的方式等都会影响到人眼对于颜色变化的分辨能力。因此，在使用目前的色差公式进行颜色测量和评价时，一定要和人眼的主观颜色感知相结合，否则单纯依靠色差计算而不考虑其他条件对色差的影响是不准确的。

因此颜色设计与复制效果的最终确定，要以与客户沟通后的颜色为设计和复制依据。同时在图像设计与印刷复制的整个过程中，一致准确的主观观察条件是颜色设计数据、色差限定的基础。

第八章　颜色的测量

人类的眼睛是最古老的颜色测量工具，人眼对颜色的微小差别都有很敏锐的辨别能力。在很长一段时间内，人们都利用目视比较法来判别颜色的质量。但是目视法测量的结果带有主观性，会受到观察者的生理、心理、人种、文化、状态等因素的影响，因此出现了颜色的仪器测量法。当然仪器测量数据的精准性、可靠性又依赖于仪器设备的精度、稳定性、计算模型的人眼模拟精准性等要素。因此在颜色测量中，经常将二者结合起来进行颜色的应用。

第一节　主观目视颜色测色法

主观目视颜色测色法是在某种规定的标准观测环境（如标准光源、一定的观察距离、一定的观察角度等）下，利用人眼对色彩进行观察。

目视法是一种传统的颜色测量方法，它是一种完全主观的评价方法，同时也是最简单的一种方法。它将印刷品与标准样张直接进行人为比对，评价印刷品与标准样张呈色差异，同时还借助放大镜来细微地观察各色网点的形状和叠印状况，对网点的调值作定性评估。

虽然对于色彩评价来说最可靠的方式是借助人眼，而且简单灵活，但是由于受观测人员的经验和心理、生理因素的影响，使得该方法可变因素太多，并且无法进行定量描述，从而影响评估的准确性和可靠性。

第二节　仪器颜色测量法

在工业生产中，仪器颜色测量是目视测量的一个扩展，采用仪器获得的颜色数据更便于在任何条件下颜色的沟通交流与复制生产。目前仪器可以测量颜色的指标和原理主要

有两种：密度和色度。

一、密度测量法

（一）密度

1. 密度的定义

密度值实质上是反射光或透射光的光量大小，是视觉感受对非彩色的白、灰、黑所组成的画面明暗程度的度量，也称为光学密度。

2. 密度的分类

密度分为透射密度和反射密度。透射密度描述的是光线透过透明或半透明物体的能力，反射密度描述的是吸收性材料对光线反射吸收的能力。目前测量的密度有胶片的透射密度、印刷品上的油墨密度等。

（二）孟塞尔明度值与视觉密度的关系

孟塞尔明度是按视觉感知上等间隔将明度分为0～10共11个等级，这种明度值的分级是基于大量的实验基础，是世界各国公认的视觉心理明度等间隔分级的标准。因此，在彩色图像复制领域中，近年来也日益采用孟塞尔明度值这一概念作为图像阶调复制的度量标尺。

另外，已经建立了孟塞尔明度值与物体的亮度因子之间的转换关系，只需测出物体的亮度因数，就可以从图8.1中查出与之对应的孟塞尔明度值。

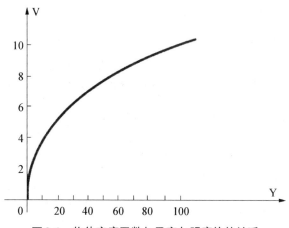

图8.1 物体亮度因数与孟塞尔明度值的关系

对于任意物体表面来说，如果测出其亮度因数，则可以计算出对应的反射率。根据密度是由物体的反射率计算而来，就可以计算出该物体表面的密度，从而就通过亮度因数将物体表面密度与孟塞尔明度值之间建立了对应关系，如图8.2所示。

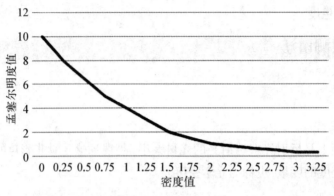

图8.2 物体表面密度值与孟塞尔明度值之间的关系

（三）印刷密度和墨层厚度之间的关系

1. 彩色密度

在彩色印刷中，印刷油墨呈色实际上就是油墨印在反射率较高的白纸上，从照射在其上的光线中选择性地吸收一部分波长的光，而反射剩余的光，此时密度反映了油墨对光波的吸收特性。习惯上所指的"彩色密度"是指测量时通过红、绿、蓝三种滤色片分别来测量黄、品、青油墨的密度。作为"密度"，它只是物理吸收特性的度量，只表示"黑"或"灰"的程度。

从这个意义上说，"彩色密度"测量也只是"黑度"的测量，是同一种油墨饱和度的相对值的反映，并不准确地反映油墨的色相。因此印刷过程中的油墨密度目前更多地应用于生产过程中油墨量的控制，而不用于色彩的交流。

2. 油墨密度与墨层厚度的关系

油墨密度与墨层厚度的关系呈现一定的规律，在一定的厚度范围以内，随着墨层厚度的增加，油墨密度呈线性增加关系，但是油墨厚度达到一定值后，即使再增加，其密度也不会再增加，如图8.3所示。另外，对于不同颜色的油墨，墨层厚度相同时，其密度值并不相等；反过来说，密度值相同时，不同颜色的油墨，其墨层厚度并不一样，如图8.4所示。

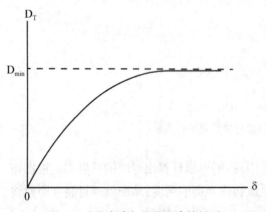

图8.3 油墨密度与墨层厚度的关系

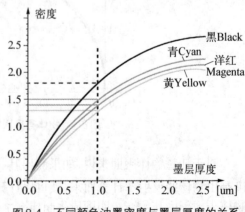

图8.4 不同颜色油墨密度与墨层厚度的关系

正确掌握油墨密度与墨层厚度之间的关系，可以很好地指导与解决色彩印刷复制过程中的很多复杂问题。

（四）密度测量的方法和原理

1. 密度测量的原理

密度测量仪器是密度计，它是印前、印刷生产过程中最为重要的质量控制工具之一，色彩复制的准确性、一致性以及多数工作流程的质量控制，都有赖于密度计测量。实践证明，有效地使用密度计是实施印刷复制工程的标准化、规范化、数据化质量管理的有力工具。

密度测量实际上并不直接测量密度值，只是测量反射（或透射）光量和入射光量的大小。其中假设了反射光（或透射光）和密度计提供的光之间的差别是光的吸收量，即印刷表面油墨层（或透明胶片）的吸收（或透射）光量大小。

如前所述，密度测量考虑的是整个反射（透射）光谱的总体光量特性，实质上是评价印刷表面各色（或透明胶片）的亮度因数，与色调无关。在彩色印刷中，印刷油墨呈色实际上就是油墨印在反射率较高的白纸上，从照射其上的光线中选择性地吸收了一部分波长的光，而反射剩余的光，此时密度反映了油墨对光波的吸收特性，其原理如图8.5所示。

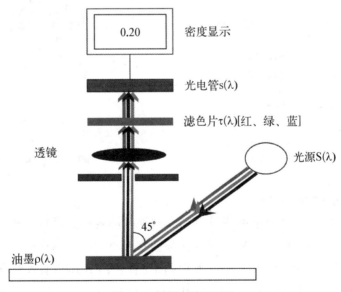

图8.5 密度计测量原理

2. 密度测量的种类

密度测量法中使用的密度计有透射和反射两种。透射密度计测量透过胶片的光量或透射率，反射密度计测量从测试表面反射的光量或反射率，又分为纸张类的密度计和印版

密度计。彩色反射密度计，即纸张类密度计，已经成为印刷车间不可或缺的工具，它直观地反映了C、M、Y、K四色印刷的密度、网点百分比、油墨叠印率等，被广泛用于颜色和墨层厚度控制当中。印版密度计则是检测印版制版质量的工具，主要测量印版上网点百分比还原的状况。

3. 密度计的使用

正确掌握密度计的使用方法是颜色测量的首要步骤。

（1）设备校正。

使用仪器前都应进行校正。校正的方法："主目录→校正"，进入校正界面（如图8.6所示），放平校正板。把密度计放置在校正板上，测量孔对准圆形白板，如图8.7所示。按下测量头，直到屏幕左下角显示"完成"，表示校正完成。此处需要注意的是，每一台仪器的校正板都是与之唯一匹配的，如果选用了非本仪器的校正板，则会导致校正失败或仪器零点设置错误，从而无法进行密度测量或造成测量数据出现误差的状况。保管校正白板：放置于仪器包装套的底部，隔离光线照射，环境要干燥无尘。

图8.6　密度计校正界面

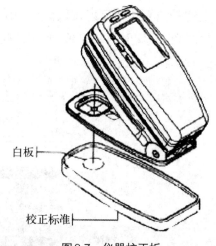

图8.7　仪器校正板

（2）密度测量状态的选择。

密度计所测得的密度值是被测材料和光谱乘积两者的光谱特性函数。一方面，同一密度计选用不同的滤色片测量同一色样张会有大小不同的密度值。另一方面，即使同一密度计同一颜色通道，由于光谱乘积的不同，密度计还设有A状态、T状态、E状态、I状态等几种响应状态可供选择，选用不同的响应状态，所测得的密度值也会有所不同。

理论上，不管在哪个颜色通道、哪种响应状态，密度值和墨层厚度都存在一一对应关系。密度值越高，墨层厚度的细微变化反映得越明显，越有利于及时发觉并纠正这种变化。

因此，应将密度计调到可以给出所测专色最高读数的颜色通道进行测量。T状态和E状态属于宽带滤色片，而I状态属于窄带滤色片，它们之间的主要区别是滤色片的透射光的光谱分布范围不同，出于控制墨层厚度的目的，采用窄带的状态更为有利。

目前国际标准和北美标准中密度的测量状态选择"T"状态，而欧洲标准选用"E"状态。"I"状态在测量镜面反射材料的密度时其测量值与油墨量的对应关系更为密切。

（3）密度测量的应用。

① 密度测量。

用跳位键↑或↓选择主目录中的"密度"，按进入键←进入密度测量界面。

放平样品，把仪器的测量孔对准样品，按下机身即可测量出样品色墨的密度值。">"指示该样品色墨的主色调的密度。

② 网点面积率的测量。

取印有印刷测控条的试样（自然样张），测控条应符合GB/T 18720的规定。

使用密度仪，选择"主目录网点"，进入其测量界面（如图8.8所示）。

根据仪器提示，在试样印刷测控条上分别测出纸张的密度、任一色实地密度值以及同一色标称覆盖率的网点密度值。

仪器会自动计算这些测量数据从而得出平网处的网点面积。

③ 网点扩大率的测量。

根据以上步骤测量某一处平网的网点面积率后，减去其理论网点百分比，就是此处平网的网点扩大率。

网点面积	选项
纸张	
实地	C 37%
淡色	
网点面积	
<检视数据>	T

图8.8 网点面积率测量界面

二、色度测量法

色度测量主要有两种方式，一种是光电积分法，另一种是分光光度法。

（一）光电积分法

长期以来，密度法在颜色测量中占有很高的地位。但是随着CIE1976L*a*b*的应用逐渐普遍，并已遍及从印前到印刷的整个工作流程，以及密度测量已不足以满足印刷或其他行业的需要，人们越来越意识到色度的重要性，并且现代色度学的迅速发展也为光电积分仪器客观地评价颜色奠定了基础。

光电积分法是20世纪60年代仪器测色中采用的常见方法。它不是测量某一波长的色刺激值，而是在整个测量波长区间内，通过积分测量测得样品的三刺激值X、Y、Z，再由此计算出样品的色品坐标等参数。通常用滤光片覆盖在探测器上，把探测器的相对光谱灵敏度$S(\lambda)$修正成CIE推荐的光谱三刺激值$x(\lambda)$、$y(\lambda)$、$z(\lambda)$。用这样的三个光探测器接收光刺激时，就能用一次积分测量出样品的三刺激值X、Y、Z。其测量原理如图8.9所示。

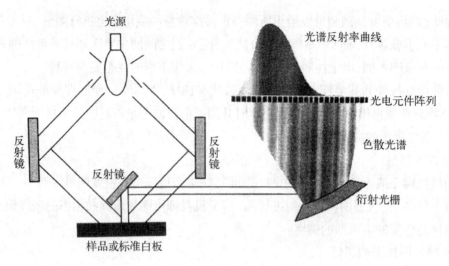

图8.9 光电积分法颜色测量原理

光电积分式仪器不能精确测量出色源的三刺激值和色品坐标，但能准确测出两个色源的色差，因而又被称为色差计或色度计。因此，色度计除了能够测量密度之外，还可以测量物体的颜色以及色差。

1. 颜色测量

"主目录→颜色"，进入颜色测量界面，如图8.10所示。放平印刷品，把仪器的测量孔对准目标颜色，按下机身，直到屏幕左下角显示"完成"，表示目标的颜色值测量完成，如图8.11所示。

颜色	选项
样品	>L* 67.23 a* 18.85 b* 29.27
<测量样品>	D50/2

图8.10 颜色测量界面

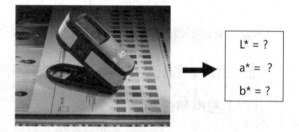

图8.11 颜色测量结果

2. 色差测量

在颜色测量界面中，把上方的"颜色"切换为"颜色减去标准"模式，如图8.12所示。进入"标准"，把仪器的测量孔对准标准颜色，按下机身，直到屏幕左下角显示"完成"，表示标准颜色值测量完成，测量后储存标准值（仪器共可以存16个标准）。返回"颜色减去标准"主界面，测量"样品"。把仪器的测量孔对准样品颜色，按下机身，直到屏幕左下角显示"完成"，表示样品颜色值测量完成，仪器会自动搜索最接近的标准与之比较，显示出色差值。

颜色减去标准	选项
样品 标准	△Eab 4.27（总色差） △L* 0.56（偏浅） △a* -1.52（偏绿） △b* 3.95（偏黄）
<测量样品>	D50/2

图8.12 色差测量主界面

（二）分光光度法

1. 测量原理

分光光度法又叫测色光谱光度法。它是通过将样品反射（透射）的光能量与同样条件下标准反射（透射）的光能量进行比较得到样品在每个波长下的光谱反射率，然后利用CIE提供的标准观察者和标准光源进行计算，从而得到三刺激值X、Y、Z，再由X、Y、Z按CIE Yxy和CIELAB等公式计算色品坐标(x,y)，CIELAB色度参数等。

分光光度计通过探测样品的光谱成分确定其颜色参数，不仅可以给出X、Y、Z的绝对值和色差值ΔE，还可以给出物体的分光反射率值，并可以画出物体色的分光反射率曲线，因此被广泛用于颜色的配色及色彩分析中。采用此类仪器可实现高准确度的色测量，可对光电积分测色仪器进行定标，建立色度标准等，故分光式仪器是颜色测量中的权威仪器。

2. 分光光度计的种类

依据不同的分类条件，分光光度计可以分成不同的种类。本文根据测量仪器使用的场合，以目前行业中广泛应用的X-Rite设备和柯美的CS2000为例进行简单的介绍，以帮助设计者在实际应用中根据需要进行合理选择。

（1）手持式分光光度计。

在印刷、数码图像处理等专业行业领域，手持式分光光度计的应用得到了业内广泛认可。它可以测量并控制彩色图像复现工作流程中的每个彩色设备。如用它对显示屏进行颜色测量、拾取打样颜色或检查照明条件（显色性和色温）等，通过图8.13可以看出，其应用面非常广泛且设备简易。

图8.13 手持式的应用场合

但是手持式分光光度计的应用有两个问题:一是使用仪器时必须连接电脑,因为仪器本身没有显示界面;二是仪器不能测量密度及与密度相关的颜色指标,如网点面积率、网点扩大率等。

(2) 手持式积分球分光光度计。

手持式积分球分光光度计是比手持式分光光度计、分光密度计更高级别的产品。由于积分球式颜色测量仪器的特殊原理(如图8.14所示),该仪器可提供各种材料(如纸张、涂料、塑料和纺织品)上精确的色彩测量。

手持式积分球分光光度计可测量不透明度和三种颜色力度(表观、色度和三刺激)。另外更备有555色光类功能,该测量有助于塑料、涂料或纺织等产品的颜色品质控制。同时,测量包含镜面反射(真实色)及排除镜面反射(表面色)的数据,帮助分析样品表面结构对颜色的影响。

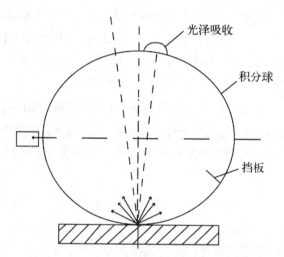

图8.14 积分球式分光光度计测色原理图

(3) 积分球式分光光度计。

采用双灯泡双积分球设计,具有优秀的台间差、高精确性及重现性,可以使同型机台间差达到0.08,这一卓越的性能可以确保印刷品生产上、下游之间色彩数据资料往来或进出货检验的一致性。

另外,该仪器具有测量透明、半透明色样及Haze的功能。在半透明色样上,提供测量"浊度(Haze)"的功能。如果搭配原厂的配色软件,便能得到所有透明度颜色的精确配方。因此在进行油墨或色料配色时,一般都选用该仪器来进行颜色的测量。

(4) 非接触性分光辐射光度计。

随着高清电视时代的全面开始,为了更好地还原明锐亮丽、高分辨率的图像,一些更高质量的支持全高清的显示设备的发展也日益加速。目前最先进的技术可达到亮度层次100 000∶1的对比度,画面会有更真实的感受。由于需要有仪器能够测量极端低的亮度,

因此在重现一些"比黑色更黑的"图像时,技术上遇到了瓶颈。

另外,一些其他类型的发光元件发展迅速,如有机电致发光(Organic EL)与传统的LCD和PDP显示一样,都需要更高精度的光谱辐射曲线分析。因此非接触性的分光辐射亮度计,它的极端低亮度测量达到了全球顶尖的水平,最低达 0.003 cd/m^2,最高测量对比度可达 100 000∶1,可以精确地测量这些颜色。

同时由于此类型设备的非接触性特点,因此可以综合测量不同环境及外界条件对于颜色显示的影响,从而可以获取人眼观察颜色时的颜色数值,为色彩学的进一步深入研究提供了测量条件。

第九章 色彩复现质量评价的照明与观察条件

第一节 色评价照明与观察的相关概念

没有光就没有色,色离不开光,光是人眼颜色感知形成的必要条件。外界光源变化对于人眼色彩感知的变化有很大的影响,是人眼进行色观察和评价的决定性要素。如果没有稳定的、标准的光照条件,色评价的再现是很难进行的。因此,为了更科学、更规范地进行主观颜色沟通、交流观察与评价,减少因光照条件与观察条件的差异而引起的色感知差异,国内外与色彩相关的工业界建立了相关的标准和规范。

目前有国际标准ISO 3664、印刷行业标准CY/T 3、彩色电视标准GB/T 7401等,都对反射印刷品、透射片的投影、彩色显示器、彩色电视的色评价照明与观察条件建立了标准,从而为色评价的可操作性、可重复性以及可靠性等提供了标准语言。在了解每一种色彩复现的色评价照明和观察条件之前,需要明确相关的概念。

一、黑体(完全辐射体)

黑体是指在辐射作用下既不反射也不透射,而能把落在其表面的辐射全部吸收的物体。

二、色温

用黑体加热到不同的温度所发出的不同色光来表达一个光源的颜色,称为光源的颜色温度,简称色温,用K氏温度,即摄氏温度加上绝对温度(-273度)来表述。如D50代表的是5 003 K,D65代表的是6 504 K。

三、标准照明体

为了统一测量标准,国际照明委员会(CIE)规定了标准照明体。"照明体"是指特定的相对光谱功率分布,这种相对光谱功率分布不一定能用一个具体的光源来实现,而是以数据表格给出。CIE规定了"标准照明体"的光谱分布。目前CIE标准照明体有A、B、C、E、D。

标准照明体A代表绝对温度2 856 K的完全辐射体的辐射。标准照明体B代表相关

色温约为4 874K的直射日光,它的光色相当于中午的日光。标准照明体C代表相关色温约为6 774 K的平均昼光,它的光色近似于阴天的天空光。标准照明体E代表在可见光波段内的光谱功率为恒定值的照明体,又称为等能光谱或等能白光。这是一种人为规定的相对光谱功率分布,实际中是不存在的。标准照明体D代表各时相日光的相对光谱分布,这种光也叫典型日光或重组日光。典型日光与实际日光具有很近似的相对光谱功率分布,比标准照明体B和C更符合实际日光的色品。

对于任意相关色温的D照明体的光谱功率分布都可以由公式求得,但是为了实际使用方便,CIE在标准照明体D中推荐了几个特定的相对光谱功率分布,作为在光度和色度计算和测量中的标准日光。它们分别称为CIE标准照明体D65、D55、D75,它们代表的相关色温分别为6 504 K、5 503 K、7 504 K。CIE规定在可能情况下应尽量使用CIE标准照明体D65来代表日光,在不能用D65时可使用D55和D75。

四、标准光源

由于标准照明体是指特定的光谱功率分布,必须用标准光源来模拟实现标准照明体的相对光谱功率分布。目前CIE标准照明体A、B、C由标准光源A、B、C来实现。

五、光源显色性

与参考标准光源相比较,光源呈现物体颜色的特性,通常用显色指数来表示,即以被测光源下物体的颜色和参照光源下物体的颜色的相符程度来表示。

六、同色异谱

同色异谱是指在光谱上不同的刺激可以产生相同的视觉反应。光谱反射曲线不同的颜色在一组观察和照明条件下匹配,但在另一种条件下不匹配,这种现象称为同色异谱对或条件配色对。在应用领域,同色异谱是指同一组颜色,简单来说,就是LAB值相同,颜色不一样,其原因就是光谱反射曲线不一样。

七、环境色

指在各类光源(比如日光、月光、灯光等)的照射下,环境所呈现的颜色。

八、背景色

是指与所观察的色块或图像呈现在同一个载体上的周边颜色。

九、标准观察者

对于从事设计、生产或质量评估工作的从业者,良好的色觉对于做出精确的判断是必

不可少的。但是根据统计，成千上万的专业人员中也有将近10%的人存在颜色视觉方面的缺陷。这对于色彩的有效识别、沟通和传递十分不利，直接影响产品色品质、生产的进行，甚至有损企业的效益。

为了确定颜色从业者的色觉情况，爱色丽下属孟塞尔颜色实验室生产的**FM**100色相色觉测试是用于确定颜色分辨能力和确认颜色缺陷的行业标准，其系统工具如图9.1所示。

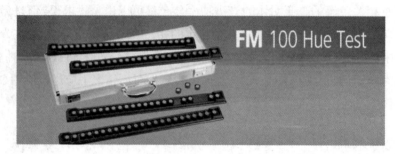

图9.1　孟塞尔的FM100-Huetest测试色棋

FM100-Huetest色觉测试是一种检查辨色能力的简单有效的方法，这套色觉测试分为两个部分：FM100-Huetest色棋和FM100-Huetest评分系统，即测试部分和评分部分。该系统是1943年由Farnsworth根据呈色原理，选用标准孟塞尔色样设计而成，目前已被各种与色彩打交道的行业广泛使用。

1. 色棋工具

色棋工具由4个黑色塑料盒子和93个色相棋子构成。其中85个是可移动的色相棋子，每个棋子背面都有一个单一的顺序色相号。

2. 评分系统

评分系统是一套软件，用于对评测者的色觉感知进行自动评分，如图9.2和图9.3所示。

图9.2　FM100-Huetest评分系统界面

图9.3　FM100-Huetest评分结果

该系统应该在标准光源下使用,通常为D65标准光源。光源照射入射角为90度,观测角度为60度,如果没有标准光源,可以选择在天空晴朗时的北窗日光下观测。

通过该系统的测试,还可以有效地跟踪从业者的色觉感知变化,确保色评价在有效的条件下进行。

第二节 彩色印刷品色评价的照明和观察条件

彩色印刷品色评价是以复制品的原稿为基础,对照样张,根据评价者的心理感受做出评价。国际标准ISO 3664和我国印刷行业标准CY/T 3对于透射样品和反射样品的照明条件、观察条件都进行了明确的规定。

一、照明条件

(一)透射样品的照明条件

1. 国际标准 ISO 3664—2009 中的照明条件

在ISO 3664—2009国际标准中,透射样品的照明条件如表9.1所列。

表9.1　ISO 3664—2009透射样品观察的照明条件

ISO观察条件	参考照明和色差	照度	显色指数(符合CIE13.2标准)	同色异谱指数(符合CIE51)	照明均匀度(min:max)	环境照明的反射率/照度/亮度
透射直接观察(T1)	D50标准光源(0.005)	1 270 ± 320 cd/m²(理想为160 cd/m²)	常规指数:≥90 样张1~8的指定指数为:≥80	视觉效果:C或更好 B或更好	≥0.75	5%~10%的亮度水平(各方向延伸应为中性灰,并向外延伸50 mm)
透射片的投影观察(T2)	D50标准光源(0.005)	1 270 ± 320 cd/m²	常规指数:≥90 样张1~8的指定指数为:≥80	视觉效果:C或更好 理想为B或更好	≥0.75	亮度水平为5%~10%(中性灰并在各方向延伸50 mm)

2. 我国印刷行业标准 CY/T 3 中的照明条件

CIE规定的D50标准光源,光源应均匀漫射照明观察面,使观察面的亮度为$(1\,000 \pm 250)\,cd/m^2$。在观察面上不应看到光源的轮廓或有亮度突变,亮度的均匀度应不小于80%。

（二）反射样品的照明条件

1. 国际标准 ISO 3664—2009 中的照明条件

在 ISO 3664—2009 国际标准中，反射样品的照明条件如表9.2所列。

表9.2　ISO 3664—2009反射样品观察的照明条件

ISO观察条件	参考照明和色差	照　度	显色指数（符合CIE13.2标准）	同色异谱指数（符合CIE51）	照明均匀度（min : max）	环境照明的反射率/照度/亮度
印品的鉴定比较条件（P1）	D50标准光源（0.005）	2 000 lx ± 500 lx（理想为 ± 250 lx）	常规指数：≥ 90 样张1～8的指定指数为：≥ 80	视觉效果：C或更好 理想为B或更好 UV：< 4	位置高于1 m × 1 m的平面 ≥ 0.75 面积超出 1 m × 1 m的平面 ≥ 0.6	< 60%（应为中性灰并无反光）
印品的实际评价（P2）	D50标准光源（0.005）	500 ± 125 lx	常规指数：≥ 90 样张1～8的指定指数为：≥ 80	视觉效果：C或更好 理想为B或更好 UV：< 4	≥ 0.75	< 60%（理想为中性灰并无反光）

2. 我国印刷行业标准 CY/T 3 中的照明条件

CIE规定的D65标准光源，光源应在观察面上产生均匀的漫反射光照明，照度范围为500 lx～1 500 lx，视被观察样品的明度而定。观察面不应有照度突变，照度的均匀度不小于80%。

二、观察条件

在我国印刷行业标准CY/T 3中详细规定了观察条件中的各要素，包括观察者、不同样品的观察条件、环境色和背景色等。

（一）观察者

进行色评价工作的工作者必须是非色盲和非色弱的正常色觉观察者。

（二）观察条件

1. 透射样品与复制品比较时的观察条件

透射样品应由来自背后的均匀漫射光照明，在垂直于样品的表面观察。观察时应尽量将样品置于照明面的中部，使其至少在三个边以外有50 mm宽的被照明边界。当所观

察透射样品的面积总和小于70 mm×70 mm时,应尽量减小被照明边界的宽度,使边界面积不超过样品面积的4倍多,多余部分用灰色不透明的挡光材料遮盖。

2. 直接观察透射样品的观察条件

直接观察透射样品而不与复制品比较的观察条件同透射样品与复制品比较时的观察条件相同。只是被照明边界要用透射密度为$(1.0\pm0.1)D$的透射漫射材料遮盖,遮盖材料颜色与中性灰的偏差$\triangle C$应小于0.008。

3. 反射样品的观察条件

观察反射样品时,光源与样品表面垂直,观察角度与样品表面法线成45度夹角,对应于0/45照明观察条件,如图9.4所示。作为替代观察条件,也可以用与样品表面法线成45度角的光源照明,垂直样品表面观察,对应于45/0的照明观察条件,如图9.5所示。但此时观察面照度的均匀度不小于80%。

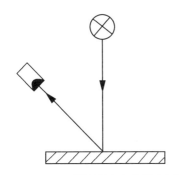
图9.4 0/45照明观察条件示意图

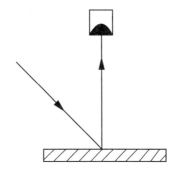
图9.5 45/0照明观察条件示意图

(三)环境色和背景色

在观察中,周围的条件也对观察效果起着很大的影响作用,所以无论是在国际标准还是国内标准中,都对观察环境和背景做了明确的规定。

1. ISO 3664 关于环境色和背景色的规定

(1)观察环境对图像观察的干扰应达到最小。为了避免其他的条件影响对透射稿或印品的判断,在进入观察环境后,应避免立即开始评判工作。人眼至少需要几分钟的时间去适应环境。

(2)额外的光线,不管是从其他的光源发出或是从其他的物体表面反射,都会对观察或其他图像照明产生影响。

(3)在当时的观察环境中,不应有强烈色彩的表面(包括衣物)存在。因为在观察视场中的强烈色彩是一个潜在的问题,它们可能会产生无法避免的反射。视场中的天花板、墙、地板或其他表面的反射都可能使反射率低于60%的中性灰色块变色。

(4)观察范围边缘中性无光的周边环境在各边应该至少延伸出观察空间的1/3。周边环境的反射率要小于60%,最好小于20%,另外对比图像应该进行对边放置。

2. 我国印刷行业标准 CY/T 3 关于环境色和背景色的规定

（1）观察面周围的环境色应当是孟塞尔明度值6~8的中性灰（N6~N8），其彩度值越小越好，一般应小于孟塞尔彩度值的0.3。若观察面周围的墙壁和地面不符合此要求，则应用符合上述要求的挡板将样品围起来，或者使用环境反射光，在观察面上产生的照度小于100 lx。

（2）观察印刷品的背景应是无光泽的孟塞尔颜色N5~N7，彩色值一般小于0.3，对于配色等要求较高的场合，彩度值应小于0.2。

第三节 彩色显示器色评价的照明和观察条件

现代设计离开彩色显示器几乎是不可想象的事情，设计的终稿、沟通和交流色彩、对色彩进行评价等工作都是在彩色显示器上完成的。一致的、标准的、稳定的照明和观察条件是确保色彩设计与色彩沟通及评价的基础保障。

目前我国还没有建立相关的彩色显示器色评价的照明和观察条件，国际标准ISO3664和ISO12646则规定了不同用途的彩色显示器色评价的照明和观察条件。对于以显示器作为最终图像显示载体，不依赖于任何硬拷贝形式的图像观测，其色评价照明条件如表9.3所列。而对于使用彩色显示器进行彩色打样的场合，其照明条件如表9.4所列。

表9.3 ISO 3664 规定的彩色显示器色评价照明条件

ISO观察条件	参考照明和色差	照度	显色指数（符合CIE13.2标准）	同色异谱指数（符合CIE51）	照明均匀度（min：max）	环境照明的反射率/照度/亮度
彩色显示器	D65光源的色度（0.025）	75 cd/m²（理想为>100 cd/m²）	—			中性灰、暗灰或黑

表9.4 ISO 12646使用彩色显示器进行彩色打样的照明条件

ISO观察条件	参考照明和色差	照度	显色指数（符合CIE13.2标准）	同色异谱指数（符合CIE51）	照明均匀度（min：max）	环境照明的反射率/照度/亮度
彩色显示器彩色打样评价（P2）	D50标准光源（0.005）	500 ± 125 lx	常规指数：≥90 样张1~8的指定指数为：≥80	视觉效果：C或更好 理想为B或更好 UV：<4	≥0.75	<60%（理想为中性灰并无反光）

一、彩色显示器的色评价照明条件

由于是在低照度下进行彩色显示器的观察,并且由于显示器本身是自发光设备,同色异谱现象是不存在的,光源的显示指数也没有严格要求,所以在标准中都没有明确要求。

在使用显示器进行彩色打样时,因为要与硬拷贝进行比对,所以在ISO 12646《印刷技术使用彩色显示器进行彩色打样的标准》(Graphic technology—Displays for colour proofing—Characteristics and viewing conditions)中规定,显示器的观察条件应该采用P2观察条件,即如表9.4所列的条件。

二、彩色显示器的色评价观察条件

ISO 3664包括了以下关于显示器观察的说明:

(1)显示屏幕上的白色色度接近D65的标准;白色的亮度必须大于75 cd/m^2,一般大于100 cd/m^2就可以了。

(2)对于任何显示屏或观察面进行测试时,环境照度应低于64 lx,最好是低于32 lx。环境照明色温必须小于等于显示屏白点的色温。

(3)显示图像周围区域应为中性,最好是最低闪烁度的灰色或黑色,色度值与显示屏的白点接近。边界的亮度要小于等于白点亮度的20%,最好小于等于3%。

(4)显示器需放在没有强烈色彩反射(包括衣物)的观察区域,因为强烈的色彩或许会在显示屏上产生反射。理想的状态是,视野中所有的墙、地板、家具都应该是灰色或无任何招贴、标示牌、图像、文字等影响观察的物体。

(5)环境中应该避免其他的光源或光斑,因为它们会造成图像质量效果的降低。显示器应该被搁置在无直接照明体、窗户等这些产生显示屏反射的物体的环境内。

对于相关色温不同于5 000 K的光源,标准中指定的条件配色和色彩的显色指数不适用。在这种状态下,用户必须了解钨丝灯的光谱分布与理论上的完全辐射体的相似度。如果光谱分布十分接近,则色度、条件色差、显色情况将十分接近。

第四节 彩色电视色评价的照明和观察条件

在《GB/T 7401彩色电视图像质量主观评价方法》中,对于显示在彩色电视上的色彩、图像的观看条件做出了规定,其内容如表9.5所列。

当然彩色电视的色评价或者彩色图像质量评价人员可以是专业人员,也可以是非专业人员,无论是谁,都应有正常的视力和彩色视觉。

表9.5 彩色电视图像质量主观评价观看条件

序号	项目	要求
a	观看距离	$4H \sim 6H$[①]
b	荧光屏最高亮度(坎[德拉]每平方米,cd/m^2,尼特,nit)	60 ± 10
c	荧光屏不发光(电子束截止)亮度与峰值亮度之比	≤ 0.2
d	监视器背后衬托光亮度与图像峰值亮度之比	约0.1[②]
e	观看室内其他照明光照度	低[③]
f	衬托光色温和其他照明光色温	白[④]
g	衬托光发亮面积对观看者所张立体角与图像面积对观看者所张立体角之比	≥ 9

注:① H是荧光屏图像亮度。对电视接收机评价彩色图像质量时采用$6H$。
② 如果比值大于0.1,衬托光色温必须接近D_{6500}白。
③ 如果不与条件"c"相抵触,其精确值不严格。
④ 不很严格,A白和D_{6500}白之间的任何白都可以。

第三篇
颜色复制与色彩管理

　　色彩设计的最终目标是为了在特定的媒体上通过色彩来表达设计者的某种信息,并尽可能准确地传达给受众。要想达到这一目标,设计人员必须保证颜色在设计时和在各类媒体最终输出时的色貌尽可能一致,即达到"所见即所得"的效果。而在颜色信息从设计端到最终输出端的传递过程中,不同的彩色成像设备、接受介质、观察条件和复制工艺等都会影响最终的颜色复制效果。因此深入了解色彩复制过程中色彩管理的基本原理,最终实现"所见即所得"的颜色复制目标是设计色彩学中极为重要的内容。

第十章 颜色复制的基本理论

第一节 颜色混合

颜色是由光形成的,而光的最基本特性之一就是可以进行能量的叠加和分解,叠加和分解的过程就造成了颜色刺激的改变,形成了颜色的混合。颜色的混合可以是颜色光的混合,也可以通过色料(包括油墨)的混合来间接实现。颜色光的混合遵守光辐射能量的叠加规则,混合后的光谱分布是每个组成色光谱分布的简单相加,故称为色光相加混合或加色法混色。如图10.1(a)所示,红光与绿光同时照射在相同的位置,红光的能量与绿光的能量叠加,形成了黄色光,其光谱分布的叠加如图10.1(b)所示。

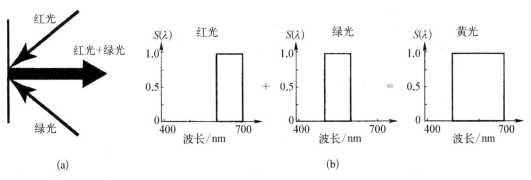

图 10.1 颜色的相加混合
(a)红、绿光照射物体 (b)光谱分布的叠加

色料混合后改变了原来色料对光的选择性吸收特性,混合色料对照明光的吸收近似等于几种色料分别吸收掉的光谱成分总和,未被吸收的剩余能量的光谱分布决定了混合后形成的颜色感觉,故称为颜色的减色混合或色料减色混色,其作用相当于使照明白光先后通过不同的滤色片,被不同的色料吸收。如图10.2(a)所示,照明光中包含红、绿、蓝等各种波长的能量,经过第一种黄色料后,蓝光被吸收,剩下红光和绿光,剩余光再经过第二种青色料后,其中的红光又被吸收,因此最终只有绿光从色料中射出,形成绿色的刺激。减色过程的光谱分布变化如图10.2(b)所示。

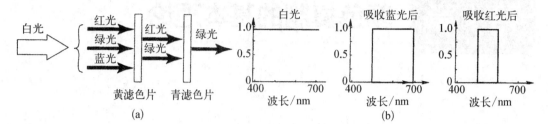

图10.2 颜色的相减混合
(a)白光经不同颜色色料 (b)光谱分布变化

通常可以通过三种不同方式实现色光的混合。

(1)不同颜色的色光在眼睛以外的空间进行混合,形成的混合光进入眼睛,此时看到的就是混合后颜色刺激形成的颜色感觉。例如,用不同的色光同时投射到屏幕上,色光在屏幕上得到了混合,眼睛在屏幕上看到的就是混合以后的颜色,如图10.3所示。

(2)不同的颜色刺激以较高的频率周期性交替变化,由于人眼的视觉暂留作用,颜色感觉的变化落后于颜色刺激的变化,因此看到的颜色就是几种颜色混合后的结果。这种颜色混合的典型例子是混色盘,如图10.4所示。混色盘分成几个扇区,每个扇区填充一种原色,调整各扇区的面积大小就可以改变各原色的比例,其中灰色用来改变混合色的明度和彩度。当圆盘高速转动时就会看到由几种颜色混合出来的混合色,混合色取决于各颜色刺激之间的强度比例或面积比例,调整红、绿、蓝三原色扇区的比例大小,就可以改变混合色的结果。图中所示颜色盘混合后的结果基本是灰色。这种颜色混合的现象在很多旋转的轮子上都可以看到,如在自行车轮上的彩色装饰物。

(3)如果颜色刺激的光点很小且相互之间距离很近,以致人眼无法识别每一个单独的小光点,看到的是多个光点混合后的结果,相当于颜色刺激在眼睛的视网膜上进行混

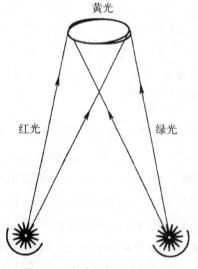

图10.3 色光相加混合的方式

图10.4 混色盘

合。如果各光点的颜色相同,则各光点叠加的结果使颜色刺激加强,形成均匀的颜色;如果各光点的颜色不同,则得到各颜色混合后的叠加色,最终的颜色感觉取决于各色光点的比例大小。彩色电视和彩色印刷都利用了这种混色原理。彩色电视的荧光屏上充满着能够发出红、绿、蓝三种光的荧光粉,荧光粉的发光点很小,控制三种荧光粉发光的强弱比例,就可以产生各种不同的颜色。彩色印刷品上各种各样的颜色实际都是由黄、品红、青和

图 10.5　彩色印刷品的网点呈色原理

黑四种油墨以非常小的油墨网点产生的,每种颜色的油墨网点在照明光的作用下形成各自特有颜色的小光点,其作用就类似彩色电视荧光屏上的荧光粉,用不同比例的各颜色油墨网点可以混合出各种不同的颜色,如图10.5所示。

　　色光加色与色料减色的混色原理不同,混色的规律和结果也不相同。对于色光的加色混色,通常使用红、绿、蓝三种色光进行混合,混合色的结果是各色光能量之和,满足线性叠加的关系,混合后的色光能量增加,因此感觉更加明亮。对于相同比例红、绿、蓝色光混合的情况,所形成颜色感觉的基本规律为(如图10.6所示):红光+绿光=黄光;红光+蓝光=晶红光;绿光+蓝光=青光;红光+绿光+蓝光=白光。如果使用不同比例的红、绿、蓝色光进行双色混合,混合后的结果就会在相同比例混合结果的基础上发生变化,使混合色偏向于比例大的颜色,但混合后的颜色仍然为鲜艳的颜色。例如,如果红光的比例大于绿光的比例时,混合色偏向于橙色;如果绿光的比例大于红光时,则混合色偏向于黄绿色,但所有的混合色仍然为鲜艳的彩色。如果使用不同比例的红、绿、蓝色光进行三色混合,则混合色的明亮感觉将会提高,彩度会降低,降低的程度取决于三原色的比例差别,比例差别越小则彩度就越低。因为加入一定比例的第三色就会在混合色中形成一定量的非彩色,使混合色的彩度降低。三原色比例越接近,混合色的彩度就越低,越接近非彩色,反之则混合色的彩度较高,但总是低于双色混合的结果。例如,等比例的红光与绿光混合形成黄色,再加入少量的蓝光后,黄色变得更浅、更淡,但仍然比较鲜艳;当加入较多蓝光后,将会变为奶白色,黄色变得很浅,直至变成白色,看不到彩色。

　　减色混色使用红、绿、蓝光的补色色料青、品红、黄作为基本色,用来吸收入射光中的红、绿、蓝光,实现减色混色。尽管减色混色使用

图 10.6　三原色光相加

图10.7 三原色油墨叠印呈色

的原色与红、绿、蓝不一样,但混色的本质都是控制红、绿、蓝色光的比例,只不过实现的方法不同而已。当等比例色料吸收等比例红、绿、蓝色光时,减色混合色的规律为(如图10.7):黄∩品红=红;黄∩青=绿;品红∩青=蓝紫;黄∩品红∩青=黑。

上式中用相交的数学符号"∩"来表示色料的混合,因为在减色过程中,混合色的光谱是两个原色光谱分布的交集,符合相交运算,同时也以此区别于色光的相加。减色混色与加色混色的最明显区别在于,减色混色是对照明光吸收的结果,因此,色料混合后对照明光的吸收增加,混合后的结果变暗,如图10.7的效果。如果混色时使用不等量的两种色料,则混合后的颜色在双色混合基本规律基础上发生变化,混合色向比例大的色料方向变化,但混合色仍然是比较鲜艳的彩色。例如黄色与品红色混合时,黄色比例大时形成橘黄色,品红色比例大时混合出的红色中黄色感觉就会减少,甚至会带有紫色的感觉。

当有三种色料参与颜色混合时,混合出的颜色彩度会降低,这点与色光加色混色的规律相同,但色料减色混合后颜色变深,这是与加色混色最明显的区别。由于等比例三种色料混合后会得到黑色,因此只要有第三种色料存在,第三种色料的作用就是与等比例的其他两种色料形成黑色,使混合色的彩度降低,同时也变得更暗。例如100%黄色与品红色混合后形成鲜艳的红色,若再增加一定量的青色后,比如10%的青色,则10%的青色与各10%的黄和品红形成黑色,相当于在100%混合出的红色中近似加入了10%的黑色,使颜色变得不再鲜艳,同时变得较暗。

第二节 颜色复制的目标与问题

彩色图像的印刷复制是以颜色理论为依据,利用最新科学成果和技术,采用工业生产方式,对原稿(物理原稿和数字原稿)上的信息进行加工和复制的系统工程。从光学和色彩学的角度来分析,光的可叠加性和可分解性是光的最基本性质之一,光刺激的这种特性决定了颜色感觉的可叠加性和可分解性。因此,任何一种彩色复制过程,不论是彩色印刷,还是彩色照相、彩色电视等,都是由颜色刺激的"分解"和"合成"两个阶段组成,只不过不同的复制方法使用的"分解"和"合成"的具体手段与设备不同而已。

所谓颜色分解就是将待复制原稿(或景物)的颜色分解为三原色的数值,用不同的三原色数值表示各种待复制的颜色,相当于模拟眼睛视网膜的感光过程,对应着颜色信息

的输入过程。颜色合成就是将三原色的信息处理后,以一定的方式叠加在一起,形成各种待复制的颜色刺激,在人的视觉系统中还原颜色,对应着颜色信息的输出过程。对于彩色印刷来说,颜色的分解对应着印前制版的过程,即将原稿上的颜色信息分解为三原色,再将三原色的信息转换为印刷油墨的墨量信息记录在印版上。颜色的合成对应着印刷的过程,即将印版上的原色油墨信息以油墨的形式转移到承印物(纸张)上,在照明光下形成颜色刺激,实现颜色的混合,还原出原稿丰富的色彩。

从生产的角度来说,印刷复制过程可以分为印前、印刷和印后加工三大部分。这其中受数字化新技术浪潮影响最大的当属印前处理这一阶段,即从处理图文原稿信息到制成印版这段工序,这个工序也是颜色复制起关键作用的工序。随着电子技术和计算机应用技术的迅猛发展,印前制版经历了照相制版(照相分色)、电子分色制版和彩色桌面出版系统(Desk Top Publishing,简称DW)阶段,目前基本实现了全过程的数字化。计算机直接制版和数字印刷技术正在快速普及,成为今后发展的方向。在这些技术中,色彩理论起着至关重要的作用,反过来新技术又促进了色彩理论的发展。

尽管新技术的发展使颜色复制的设备和方法有了很大改变,但其基本原理并没有发生变化,所依据的基本理论也没有变化,都是颜色的分解与合成原理,只不过记录信息和转换信息的方法与手段有所不同,所使用的具体技术不同而已。因此,学习印刷复制的关键在于理解和掌握最基本的原理,理解颜色信息的转换和传递原理。

第十一章 色彩复制的流程

第一节 颜色的获取与分色处理

颜色分解的基本原理就是利用红、绿、蓝三种滤色片具有对不同波长色光的选择性吸收和透过的特性,将来自原稿的色光分解为红、绿、蓝三路色光,得到三原色的比例。在光源的照明下,原稿上不同位置形成不同的颜色光,不同颜色的光被红、绿、蓝滤色片过滤后产生不同的信号组合,将这些信息记录下来,就得到原稿颜色对应的分解数据。再进行适当的计算,确定控制再现原稿中红、绿、蓝三原色光比例所需的黄、品红、青、黑油墨的比例(黄、品红、青、黑油墨网点面积率),记录在感光胶片上,再经晒版制成印版,或者直接制成印版(直接制版CTP)。这个将原稿颜色信息分解并记录下来的过程,在印刷工艺中就对应着印前处理和制版工序,其颜色信息的分解与转换过程如图11.1所示。

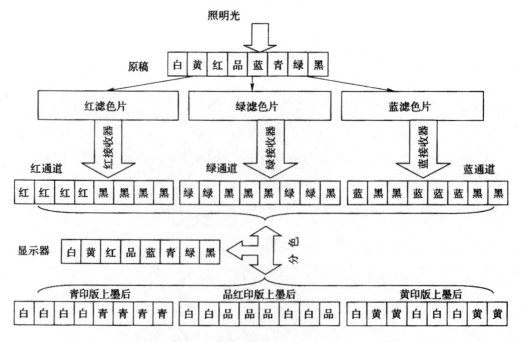

图11.1 颜色分解与分色示意图

由图11.1可以看出，原稿上不同颜色的光被红、绿、蓝滤色片吸收和透过的情况也不同。为简单起见，仅考虑白、黄、红、品红（简称"品"）、蓝、青、绿和黑几种典型颜色，这几种颜色光如果能够透过滤色片，则会形成相应通道的信号，在图中分别用"红""绿""蓝"字样表示，否则用"黑"字样表示。三个通道的不同信号组合就构成了不同的颜色，如红、绿、蓝三个通道都有相等信号时就是白色（或非彩色），红、绿通道有信号而蓝通道无信号就对应原稿的黄色等。三个通道以各种不同比例的信号组合就构成了各种各样的颜色。通常在计算机中用一个字节长度表示每个通道数值的变化，每个通道用一个字节可以表示0～255的不同等级，因此共能形成256^3种不同颜色的组合。

如果将扫描后的彩色图像直接在显示器上显示，由于显示器是通过红、绿、蓝三色荧光粉发光来合成颜色的，图像中的红、绿、蓝数值就直接对应着显示器的红、绿、蓝发光强度。如果要通过印刷的方式来合成图像颜色，首先就必须将图像中的红、绿、蓝数值转换成对应的油墨数值，这个将红、绿、蓝数值转换成对应的青、品红、黄、黑油墨数值的过程称为分色。简单地说，由于青油墨吸收红光，所以图像中没有红色的部分要使用青油墨吸收红光；品红油墨吸收绿光，所以图像中没有绿色的部分要使用品红油墨来吸收绿光。依此类推。但实际情况并不是这样简单，还要考虑油墨不理想，不能完全吸收补色光的情

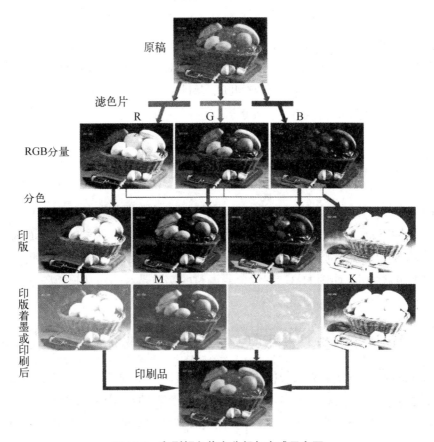

图11.2　印刷颜色信息分解与合成示意图

况。将分色的数据记录在印版上，通过印版对墨量的转移将所需要的油墨印刷到承印物上就能得到对应的颜色。

颜色分解对应着信息的输入和转换过程，目前这个过程通常通过扫描仪来完成。扫描仪实质上是一种光电转换设备，将红、绿、蓝滤色片分解的光信号转换为电信号并记录下来。扫描仪分为滚筒式和平台式两种，尽管不同类型的扫描仪扫描原理和方式有所不同，但其光电转换的本质没有变化。简单地说，可以将扫描过程理解为：扫描仪的照明光照射到原稿上，将原稿反射或透射出的光用红、绿、蓝滤色片分解为三路光信号，通过光电器件将三路色光转换为电信号，记录下来，就构成所采集点的颜色信息。扫描仪逐行由原稿的一端扫到另一端，逐个读取原稿上各个点的颜色信息，就得到了原稿的扫描图像。因此，图像文件实质上就是由原稿上各点的颜色信息构成的一个电子文件，图像处理实际上是对各点颜色信息的处理，而印刷全过程就是颜色信息的传递和记录过程，图11.2说明了印刷过程中颜色信息分解与合成的各个环节。

第二节　颜 色 调 整

如上节所述，使用扫描仪可以完成图像原稿的颜色分解，这实际上也是颜色信息的输入和数字化过程。在平面设计过程中，经常需要对颜色分解后得到的数字图像进行颜色调整，这需要在对图像色彩进行准确判断的基础上实施，需要经验基础（不同于颜色管理）。判断时主要关注的因素有：原稿是否偏色，某些色彩是否要加强，色彩的饱和度是否增加。

一、颜色调整的基本机理

当前大多数图像处理软件（如PhotoShop软件）允许在可视化的状态下对色彩进行调整，调整效果可实时感觉。数字图像的数据内容是图像中每个像素的分通道灰度值。以RGB模式的彩色图像为例，彩色图像的数据由3个矩阵组成，对其颜色的调整只需要对矩阵做相应的算法即可，如图11.3。图像色彩调整的实质是对图像数据矩阵中的数值进行调整，不同的调整方法对应不同的算法。

二、PhotoShop软件中颜色调整方法举例

在PhotoShop软件的【图像】/【调整】菜单下聚集了各种色彩调整功能的子菜单，主要有3大类调整方法：仅对R、G、B矩阵中的某一个矩阵进行调整，即单通道调整；对3个矩阵同时进行相关调整；将图像从RGB颜色模式转换到其他颜色空间进行调整，例如转换到HSB颜色空间或CMYK空间进行调整。

$$\begin{bmatrix} 50 & 96 & 125 & 56 & 200 \\ 90 & 100 & 225 & 60 & 49 \\ 125 & 50 & 0 & 128 & 59 \\ 225 & 100 & 0 & 0 & 57 \end{bmatrix} \begin{bmatrix} 100 & 25 & 255 & 90 & 138 \\ 0 & 255 & 50 & 128 & 0 \\ 255 & 90 & 0 & 200 & 0 \\ 255 & 90 & 128 & 0 & 57 \end{bmatrix} \begin{bmatrix} 255 & 75 & 150 & 10 & 0 \\ 100 & 10 & 225 & 0 & 100 \\ 90 & 50 & 0 & 255 & 0 \\ 255 & 0 & 0 & 0 & 57 \end{bmatrix}$$

 R G B

图11.3 图像中的像素集及其对应的RGB三通道色彩像素矩阵

 在【色阶】【曲线】工具中针对综合通道的调整以及用【亮度/对比度】工具进行的调整，属于对3个矩阵同时进行调整，一般用于调整阶调层次，而不是单纯的调整颜色。利用【色阶】【曲线】【色彩平衡】和【通道混合器】工具调整颜色，都属于单通道调整法。注意，单通道调整颜色易产生颜色误差，调整的幅度不宜大。用【色阶】和【曲线】调整颜色，需先选择好要调整的颜色通道，在【色阶】对话框中，通过调整各个滑块的位置，增加或减少当前通道的颜色，达到调整颜色的目的。在【曲线】对话框中，一般通过拖动曲线来增加或减少某个阶调范围的当前通道颜色，达到调整颜色的目的。

 【色彩平衡】调整法，是通过调整对话框中针对不同颜色通道的三个滑块的位置或直接输入数据，达到对高光、中间调或暗调颜色调整的目的（如图11.4所示）。

图11.4 【色彩平衡】对话框

 【通道混合器】是按照一定的计算方法，利用所有单通道的数据来调整选定通道数据的颜色调整法。通道混合器的工作原理是：选定图像中某一通道作为处理通道，即输出通道（如图11.5所示，选择了青色），根据通道混合器对话框中各项参数设置，对图像输出通道原像素灰度值进行加减计算，使输出通道生成新的像素灰度值，达到调节颜色的目

图11.5 【通道混合器】对话框

的。操作的结果只在输出通道中体现，其他通道像素值保持不变。输出通道可以是原图像的任一通道。

由以上内容可以看出，通道混合器是对图像中的像素逐一进行计算的。举例说明：以青通道为输出通道，各项参数设置如图11.5所示，图中的计算为图像中所有像素的青色通道原有灰度值（滑块仍在100%处）减去同图像位置像素的黄色灰度值的32%，加上同图像位置像素的品红通道灰度值的22%，再在此基础上增加16%（常数项的设置）的网点大小。因此输出的图像的青色网点百分比为：C（调整后灰度值）= C（原灰度值）× 100% + M × 22% − Y × 32% + 16%。例如图像中某点颜色为C40%、M50%、Y30%、K0，经如图中的参数设置处理后，输出的颜色为C5%、M50%、Y30%、K0。

【色相/饱和度】【替换颜色】都是将图像转换到HSB颜色空间进行调整，【色相/饱和度】对话框如图11.6所示，编辑选项中包括全图、红、绿、蓝、黄、品红、青七个选项，用于确定调整功能作用的颜色区域。首先在编辑选项中确定要调整的颜色范围，然后通过滑动色相滑块进行色相调节，整个色谱带宽上的颜色都可以用来替换当前颜色；之后，再调整饱和度和明度滑块。

替换颜色：打开如图11.7所示的【替换颜色】对话框，然后通过鼠标在目标图像中点击需要替换的图像像素，通过选择合适的颜色容差调整需要替换的颜色范围，容差值越大，被替换颜色范围就越大。最后通过调整对话框中色相、饱和度和明度三个滑块（或直接在滑块对应方框中输入数值），得到新的颜色并替代选中颜色范围中的颜色。

图11.6 【色相/饱和度】对话框

图11.7 【替换颜色】对话框

可选颜色：将图像转换到CMYK颜色空间，通过改变油墨数量的方法产生规定的颜色。RGB和CMYK图像都可用此功能进行颜色调整，对话框如图11.8所示。该命令对话框和【色相/饱和度】命令对话框类似，两者的主要差别在于【可选颜色】命令允许调整白色、中灰色和黑色，而在【色相/饱和度】命令的对话框中没有。

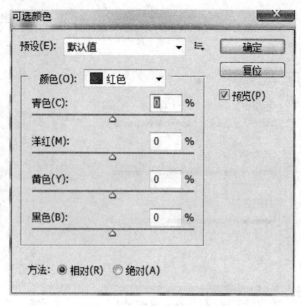

图11.8 【可选颜色】对话框

颜色（Color）选项：用于选择需调节的颜色，可供选择的有红、黄、绿、青、蓝、品红、白色、中性色和黑色。当选择红、绿、蓝时，只对组成该色的原色起作用。当选择红（红＝黄＋品红）时，不管怎样改变青的百分比，都对原图无影响；调整黄和品红色时，图像中符合选中条件的红色才会变化。特别需要注意的是，当选择这些复合色，图像中像素基本色中最小的颜色数据大于相反色时，这一像素才被选中。如当颜色选项选择R时，图中有一颜色的数据为C30、M80、Y20，成分最小的基本是黄为20，小于青的数值30，就不认为它是红色块，所作调整对这一像素不起作用。

当选择CMY时，只要该色数据比其他颜色的都大，就认为是选中区。当选择中性色时，则可作用于图中包含CMYK的像素，该功能可用于改变含灰色块图像的饱和度。

第三节 颜色的合成

在印刷流程中，经过分色和制版以后，原稿的颜色信息被转换为印刷油墨的网点值记录在印版上，按此油墨比例印刷到承印物上就可以还原出原稿的颜色。仍然以图11.1所示的颜色为例说明。通过图11.1所示的颜色分解过程得到的印版在印刷过程中被分别涂上相应的油墨，将油墨印刷到承印物上的结果如图11.9所示。印版上的图文区在印刷时要转移油墨，在图中用"墨"表示，而非图文区不需要油墨，在图中用标有"白"的区域表示。经过印刷后，各原色油墨转移到了承印物上，合成出了需要的颜色。例如，图11.9中青印版上无墨而品红和黄印版上有墨的区域，印刷出的结果在白光照明时就合成出红色，

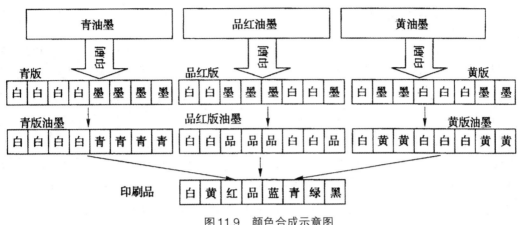

图 11.9 颜色合成示意图

而品红印版上无墨而青和黄印版上有墨的区域,印刷出的结果就是绿色,依此类推。如果印刷在纸上的各原色油墨墨量不等,比例从 1%～100% 变化,所合成出的颜色就会随之变化,得到丰富多彩的颜色,这就是印刷的原理。

第四节 彩色印刷品的实现方法

在彩色印刷复制方法中,有多种实现彩色画面的方法。根据实现方法的不同可以分为:多色专色油墨的套印、通过墨层厚度变化实现颜色变化和用网目调印刷三种方法。

一、多色套印

专色印刷、多色套印是一种最简单的实现彩色印刷品的方法,在这种印刷方法中,各种颜色的油墨不发生叠印,各自印在特定的位置上,用不同颜色构成画面。一般来说,多色套印的颜色一般都没有颜色的变化,都是用实地均匀色块构成图案,画面中有多少种颜色,就需要使用多少块印版和多少种油墨印刷。这是最早的彩色印刷方式,我国自宋代就开始使用这种传统的套色印刷工艺,一直沿用至今,比如艺术品的木刻水印复制工艺就采用了这种古老的方法,传统的年画印刷也使用这种方法。目前这种印刷方法多用于包装印刷,如各种包装盒、标签和软包装塑料袋等。

从颜色混合的角度看,专色印刷、多色套印不发生颜色混合,只是用多个颜色实现彩色的效果,而各颜色之间不是连续变化的,只能印刷出有限的几种颜色,因此还不是真正意义的颜色合成。由于印刷油墨的颜色都是固定的,要实现印刷颜色的连续变化,必须想办法连续改变各色油墨的搭配比例。实现不同油墨搭配比例变化的方法分为墨层厚度改变法和墨层厚度固定法两种。

二、改变墨层厚度

对于特定颜色的油墨,如果印刷在承印物上的油墨厚度不同,则油墨吸收光的能力也不同。可以这样理解,如果三种原色油墨厚度连续变化,则相互叠印后就可以实现颜色的混合,实现颜色的连续变化。在这种情况下,印刷得到的颜色数量取决于油墨墨层厚度变化的等级。

但是,在实际印刷中,要实现油墨层厚度的变化并不是容易的事情,这意味着在印版上要记录墨层厚度的信息,印刷时将不同厚度的油墨层转移到承印物上。到目前为止,能够实现墨层厚度变化的印刷方法只有珂罗版印刷等很少的几种,凹印是墨层厚度与网目调结合的印刷方法。现代的数字印刷技术通过直接控制给墨量的多少,可以实现一定程度的多值印刷,如8级、16级变化。

三、网目调印刷

网目调印刷的墨层厚度是不变的,是通过油墨网点的面积比例变化控制印刷到承印物上的各原色油墨的比例、实现图像阶调变化和颜色混合的印刷方法,也是真正利用颜色混合原理的印刷方法,可以实现颜色和阶调在视觉上的连续改变。因为墨层厚度不变,所以油墨层在承印物上只有无墨和有墨两种状态,相当于"0"和"1"两种状态,因而又称为二值印刷。与在计算机中使用的方法相同,要想用这两种状态实现多种状态的变化,必须用多个"位"来组成"字节",通过"字节"的不同取值来实现墨量的变化。为此,网目调印刷需要将印刷图像分割成无数个"字节",用"字节"的不同取值来模拟图像中的颜色和阶调变化,这个"字节"就是网目调印刷的网点。所以,网目调印刷的本质是将原来内容连续变化的图像分割为不连续的网点,但只要分割的网点足够小、足够密,眼睛不能够分辨,就能够实现颜色的混合,看上去图像就是连续的。

印刷品的阶调变化由印刷品表面的光学反射率决定。假设承印物的光学反射率为ρ_w,印刷在承印物上油墨的反射率为ρ_s,单位面积内油墨所占的面积比例为a,则承印物空白部分的面积比例为$(1-a)$,则根据色光相加原理,此时单位面积总的光学反射率为:$\rho = (1-a) \times \rho_w + a \times \rho_s$。即印刷品表面总的光学反射率$\rho$等于承印物空白部分的反射率$\rho_w$与油墨印刷部分的反射率$\rho_s$之和,称单位面积内油墨所占的面积比例$a$为网点面积率。上式实际上就是两种色光混合的数学表达式。很容易理解,如果网点面积率a取一系列不同的数值($0 \leq a \leq 1$),则印刷品表面的光学反射率也随着变化,实现了颜色的深浅感觉变化。对于彩色印刷来说,如果每一种颜色的网点面积率a取一系列不同的值,印刷品上就得到了不同比例的颜色数量,产生不同比例的颜色刺激,就能够混合出不同的颜色感觉来。这就是网目调印刷依据的原理。如果通过网目调印刷改变每个颜色通道的阶调,则各通道的不同阶调状态就混合出不同的颜色感觉。

网目调印刷是当前应用最广泛的印刷方法,该印刷方法的关键是实现对印刷图像

的"字节"分割,即图像的加网。所谓加网,是指根据图像的颜色信息把图像分解为不同网点面积率的网点,因此它是形成图像中各种颜色和阶调的关键。加网技术的本质是将图像分割为许许多多的小网格,每一个网格作为一个网点,由各个网点构成图像中的信息,因此网点是构成网目调图像的基本单元。根据加网方式的不同又可以分为调幅加网(AM加网)和调频加网(FM加网)两类。

四、印刷品呈色原理分析

为什么只使用CMYK四色油墨就能够在承印物上得到非常多的颜色?得到这些颜色的原理是什么?如何理解CMYK四色油墨实现颜色的混合呢?事实上,印刷品的呈色过程是一个非常复杂的过程,不能用单纯的加色混色和减色混色来实现。由上述讨论得知,印刷品的阶调层次是通过加网技术得到的,印刷油墨是以网点形式存在的。由于网点角度、大小不同,各色版套印后所呈现的色彩又分两种情况:一种是网点叠合表现的颜色;一种是网点并列表现的颜色。大网点(网点面积率高)在套印时叠合的多,并列的少;小网点(网点面积率低)在套印时并列的多,叠合的少。每一个小的网点就形成了一个特定的颜色刺激,如图11.10的放大图所示。

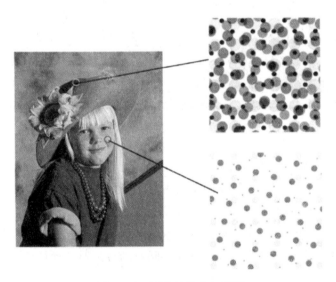

图11.10 网点的叠合与并列

网点呈色法是根据人们的视觉特性和印刷特点而产生的一种呈色方法。为简单起见,首先不考虑黑色油墨的作用,因为黑色油墨仅起到控制图像明暗的作用,对彩色没有影响。根据减色法呈色原理,黄、品红、青油墨分别用来调节进入眼睛的蓝、绿、红光的数量,从而达到混合出理想色光的目的。

油墨以网点的形式印刷在承印物上,形成了一定厚度的墨膜。因为油墨具有一定的透明性,光线进入油墨层的效果与光线穿过滤色片的效果基本相同,不同颜色的油墨选

择性地吸收了一些波长的照明光，其他波长的光线穿过墨层被承印物（纸张）表面反射回来。各色网点的叠合相当于滤色片的叠合，各自分别吸收特定波长的光，形成混合色，这个过程属于减色效应。不过当光线透射到承印物上时，还要被反射回来，在反射的过程中墨层对光线还将产生二次滤色。

但是，由于二值印刷的墨层厚度不变，因此光线穿过墨层的厚度相同，被吸收和反射的光量也相同。通过墨层对光的吸收只能产生吸收和不吸收两种状态，所以通过网点对照明光吸收的这个减色过程，共可产生8种（2^3种）颜色。这8种颜色是：纸张白色（W）；黄（Y）、品红（M）、青（C）三种原色，又称为一次色；由原色油墨叠印形成的红（R）、绿（G）、蓝（B）这三种间色，又称为二次色；黑色（K）称为复色，又称三次色。也就是说，通过油墨的减色过程，只能生成8种颜色。油墨网点通过减色形成这8种颜色的过程如图11.11所示，油墨以网点形式印刷在承印物上，不同原色网点之间叠合或并列，在照明光的作用下形成了8种基本颜色刺激，如图中向上的箭头所示，这就是进入眼睛的光刺激。各色网点叠印后，形成了二次色和三次色的同时，还将网点进行了分割，形成了更细小的色斑，如图中虚线所示。

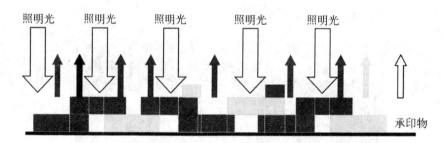

图11.11　油墨网点形成颜色刺激的减色过程

由油墨网点形成的8种颜色色斑在照明光的作用下就形成了8种基本颜色刺激，由于这些色斑很小且距离很近，在正常视距下色斑对眼睛所成的视角均小于眼睛可分辨的最小视角。这些色斑形成的颜色刺激在眼睛中进行混色，形成了各种各样的颜色感觉，并且颜色感觉取决于各种色斑相对面积的比例，这就是前面介绍过的加色混色的呈色方式之一。所以说，印刷品的最终颜色感觉是由油墨网点的减色混色和加色混色两个呈色过程共同实现的。

以上是对二值印刷的印刷品呈色原理的定性分析。由定性分析可知，二值印刷品的颜色感觉取决于各印刷原色油墨的相对网点面积比例。由上面的分析还可得知，对于二值印刷来说，如果使用n种原色油墨，则可在承印物上组合得到2^n种不同的色斑，称这些由减色过程形成的基本颜色为纽介堡基色，由这2^n种纽介堡基色通过加色混色过程就得到了印刷品上各种各样的颜色感觉。"印刷色彩学"中所讲的纽介堡方程就是根据这样的思路来定量计算印刷品的颜色，有关这方面的详细内容可以参考相关书籍和文献。

第十二章 色彩管理的基本理论

第一节 色彩管理的必要性

　　这里先以一个案例来说明色彩管理在颜色设计和制作中的必要性。首先来看一下颜色信息的输入：当设计人员分别使用3台不同品牌的数字照相机（佳能、尼康和索尼）拍摄同一场景时，可能会得到3幅色调或明暗阶调不同的图像，如图12.1所示。另外，当设计人员使用3台不同品牌的彩色扫描仪（惠普、爱普生、紫光）扫描同一张彩色反射原稿时，也可能会得到3幅颜色特征略微不同的扫描图像，如图12.2所示，反射原稿中的一个红色色块被3台不同的扫描仪扫描成了3组RGB数值不同的色块。再来看看颜色信息的显示，如果将RGB值为(40,240,0)的某个颜色信号输入3台不同品牌的彩色显示器（苹果、戴尔和艺卓），那么这3台显示器可能会显示出不同程度的绿色，如图12.3所示。最后，在颜色信息的输出端，当使用不同的彩色数码打印机（爱普生、惠普）打印同一个彩色设计文件时，也可能会打印出不同的颜色效果，如图12.4所示。

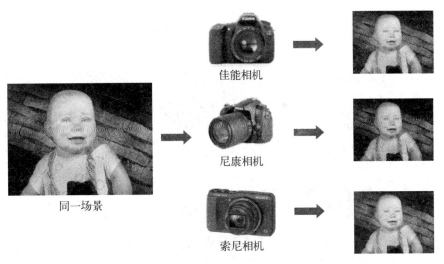

图12.1　同一场景使用不同数字照相机的拍摄结果

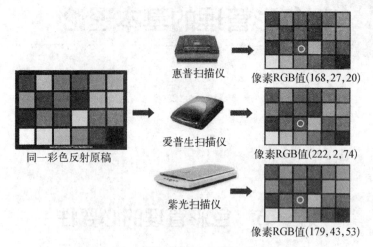

图12.2　同一原稿使用不同扫描仪的扫描结果

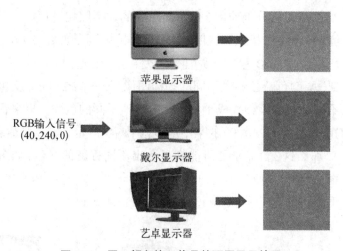

图12.3　同一颜色输入信号的不同显示效果

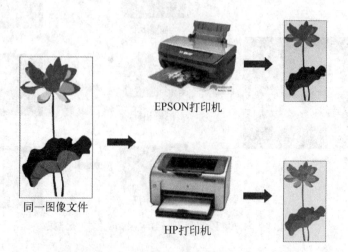

图12.4　同一文件使用不同打印机的打印效果

以上现象可总结为:同一场景使用不同的数字照相机可拍摄到不同的图像结果,同一颜色使用不同的扫描仪可得到不同的扫描数值,同一颜色信号输入不同的显示器可得出不同的显示效果,同一文件使用不同的打印机或印刷机也可印刷出不同的颜色效果。为什么会出现这样的问题呢?我们以扫描仪为例,从设备的呈色原理入手进行分析。

图12.5显示了平台式扫描仪的工作原理,扫描反射稿正面朝下平铺于玻璃板台上,线状光源扫描头在机械传动的作用下平行于原稿相对运动,完成对原稿的整体扫描。原稿经光源扫描后产生的反射光经由一系列反射镜、棱镜和红绿蓝滤色片所组成的分光分色系统,可以得到RGB三通道分光颜色信息,并由扫描仪的光感受器CCD接收,将RGB三通道分光信号转换为模拟电压信号,最后再由A/D模数转换器将该模拟电压信号转换为数字图像信号。根据平台式扫描仪的工作原理,可以总结得出影响颜色扫描结果的因素有:光源,RGB滤色系统,CCD光电转换器和A/D模数转换器。不同品牌的扫描仪所配置的光源、滤色系统、CCD和模数转换器也不同,因此得到的颜色扫描结果(即RGB颜色数值)就不同。

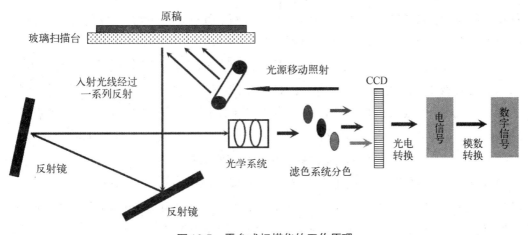

图12.5 平台式扫描仪的工作原理

再来看一下CRT显示器的呈色原理:CRT显示器屏幕上规则排列着红、绿、蓝三种光点,这三种光点由荧光粉形成,构成了显示器的三原色。成像时由屏幕后侧的电子枪发射的三束电子束,分别撞击荧光屏上的红、绿、蓝荧光粉,产生不同颜色不同强度的光。由于这三种微小发光点尺寸非常小,且排列得非常紧密,眼睛在正常观察距离内看不到单独的光点,只能看到邻近光点混合后形成的颜色,这是一种典型的加色混色模式。由此可知影响CRT显示器显色的因素有红、绿、蓝荧光粉和电子枪。同理,根据彩色打印机的打印原理,影响打印机呈色的因素有:打印驱动程序,打印墨水或墨粉(如Epson系列打印机采用压电技术,使用油性墨水;而HP系列打印机采用热泡技术,使用水性墨水)和打印纸(如静电成像打印机的纸张含水量不一样,其成像的墨色深浅就不一样)。

最终我们可以得出结论：① 不同设备的呈色原理不同，即使是同类设备，由于存在各种影响因素，各台设备的呈色结果也不一样。这导致同一原稿在不同扫描仪上扫描结果不同，同一文件在不同显示器、打印机和印刷机上的输出结果不同。② 在前期的色彩设计和后期的输出加工过程中，要实现"所见即所得"的颜色表现效果，就必须对各设备的颜色特性进行控制和管理，这就是目前颜色科学领域中应用广泛的色彩管理技术。

第二节　色彩管理技术的发展

在传统的颜色复制方法中色彩管理问题并不太突出，因为以前使用的颜色复制设备大多是专用设备，通常是封闭式的系统，即从颜色信息的输入、处理到输出都在同一台设备上完成，颜色复制结果的好坏主要取决于设备的性能，主要通过设备的设计来达到各环节颜色信息的匹配，操作人员可控制的余地并不大。例如出版印刷领域中之前广泛应用的电子分色机具有从原稿扫描到阶调调整、颜色调整、分色、记录胶片的功能于一身，颜色信息的传递和转换完全由设备本身的功能决定，如果颜色处理功能设计合理，同时按照规范要求来操作就可以得到较好的颜色效果。

但是，传统的设备价格昂贵，功能有限，按目前的眼光来看完全不能满足现在的使用要求。随着数字化技术的发展，目前普遍使用的颜色复制设备（如扫描仪、数字照相机、CRT和LCD显示器、彩色打印机等）一般都属于通用设备，是开放性的设备，各种设备的功能趋于专业化和单一化，不同设备由不同制造厂家生产，要完成颜色复制的工作就需要购买多家生产厂家的不同设备，通过标准化的接口和数据格式在计算机和各个设备之间交换数据。由于各家厂商的设备制造方法不同，设计原理不同，使用材料不同，这些差异都造成了颜色数据的不统一，使颜色信息在不同设备上呈现出不同的颜色感觉。正如之前所述，同一颜色信号通过不同显示器显示出来的视觉效果就不一样，由于设备呈色性能的差别，要想使不同设备能够呈现出相同的颜色感觉，就不能给不同设备发送相同的颜色信号，必须根据设备的性能发送不同的颜色信号才有可能获得相同的颜色感觉。如何根据设备的性能确定或计算出应该发送什么样的颜色信号，使呈现在不同设备上的颜色感觉达到相同或尽可能相同，这就提出了色彩管理的需求。

因此，色彩管理是随着数字化色彩复制技术的发展而诞生的。一方面色彩复制技术采用了一种开放式的复制方法，在复制过程中操作人员有了更多的颜色控制机会，从颜色信息的输入到显示、处理、不同设备之间的传输和最终输出，操作人员都可以根据对颜色的观察和测量数据来控制，出现了"所见即所得"的需求；另一方面，采用了数字化的处理方法，所有颜色信息都被数字化，使定量地进行颜色计算和色彩管理成为可能。正因为如此，色彩管理技术成为了当前影像处理领域发展最快、最为活跃的研究方向。如今，在

诸如出版印刷、摄影、影视、网络信息传输等领域,色彩管理的模式已经得到了广泛的应用,已经形成了一个国际标准 ISO 15076—1:2005。随着数字化影像处理及传输技术的不断完善和发展,尤其是颜色科学的发展以及人们对彩色质量要求的不断提高,色彩管理技术也出现了一些新的发展动向。

第三节　色彩管理的基本概念

要理解色彩管理的基本原理和工作过程,有几个重要的概念必须明确。

设备颜色值:指驱动设备产生颜色刺激的信号值,或组成颜色刺激的三原色数值,是物理量,通常为 RGB 值或 CMYK 值。例如,驱动显示器呈现颜色的设备颜色值为 RGB 数值;数字照相机和扫描仪采集的颜色值也是 RGB 数值;对于彩色打印机来说,其颜色输出模式不同,设备颜色值的类型也就不同。目前大多数喷墨打印机的颜色输出模式为 RGB 模式,因此其设备颜色值为 RGB 数值。而多数激光(静电成像)彩色打印机的颜色输出模式为 RGB 模式,因此其设备颜色值为 CMYK 数值。

颜色感觉值:在特定照明和观察条件下定义的 CIEXYZ 色度值或 CIELAB 色度值,代表特定条件下设备呈现出的颜色感觉,是对设备产生的颜色刺激的色度表示。任何设备所呈现出的颜色刺激都可以产生特定的颜色感觉,因而可以通过一定的方法将其表示为 CIE 色度值。

设备相关颜色空间(Device Dependent Colorspace):某设备取所有颜色值时所能够产生的全部颜色刺激的集合称为该设备的颜色空间,常见的设备颜色空间有 RGB(主要用于显示器、数字照相机和扫描仪等设备)、CMYK(专用于打印和印刷)和 YUV(黑白和彩色电视)颜色空间,如图 12.6 所示。由于不同设备的呈色原理不同,使用的呈色材料不同,所以表现颜色的特性也不同。相同的设备颜色值在不同设备上可能呈现出不同的颜色刺激,因而产生的颜色感觉也会不同。假如在设备相关颜色空间中定义一个颜色,那么该颜色的外貌只对该设备有效,在其他设备上色貌就会发生变化。设备颜色空间的这种特性称为与设备相关的颜色空间,意为不同设备具有不同的颜色特性。例如,不同厂家生产的扫描仪,由于采用了不同光谱透过率的红、绿、蓝三原色滤色片,不同光谱灵敏度的光电探测元件,使得扫描同一幅原稿所获得的 RGB 值各不相同;不同的显示器,由于荧光粉的发光特性及色品不同,同样的一组 RGB 数据(如 RGB 图像中的数值)所呈现出的颜色感觉不同;同样的 CMYK 图像,由于所用印刷设备不同、油墨和纸张性能不同,印刷出来的颜色也会不同。因此,所有由设备决定的 RGB 色空间和 CMYK 色空间都是与设备相关的颜色空间,与设备相关的颜色空间没有统一的颜色标准,其呈色色貌取决于各设备自身的颜色特性。

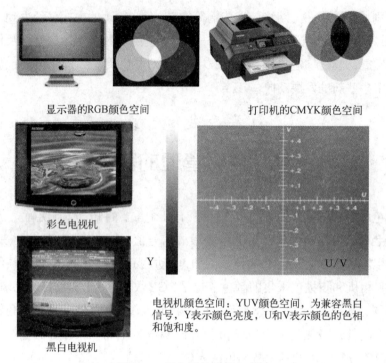

图12.6 设备相关的颜色空间

设备无关颜色空间（Device Independent Colorspace）：人眼感觉到的所有颜色值的集合称为设备无关颜色空间，又称为标准色度系统颜色空间，设备无关颜色空间中定义的颜色值称为色度值。设备无关颜色空间不依赖于任何设备的颜色空间，而任何设备所产生的颜色刺激都可以对应一组色度值。设备无关颜色空间中定义的一个颜色在所有设备上都具有相同的色貌，因此只有在设备无关颜色空间中才能唯一、准确地定义一个颜色的外貌。常见的设备无关颜色空间有CIE的各个标准色度系统，如CIEXYZ、CIELAB和CIE-Luv颜色空间，它们都是根据人的视觉系统建立的颜色体系，代表了特定条件下人眼的颜色感觉，因而是与设备无关的颜色空间。同时，任何设备所产生的颜色刺激所对应的CIE色度值也可以通过颜色测量得到。

ICC色彩管理系统的基本原理体现了在特定条件下用与设备无关的色度值来定义设备颜色值的思想，与设备无关的颜色空间成为计算颜色和进行设备之间颜色转换的基准。

颜色空间转换：颜色在不同设备和媒体间的传输，其实质是颜色信息在不同的颜色空间之间转换。图12.7从颜色空间转换的角度描述了一个颜色复制流程，原稿经扫描仪扫描后得到RGB颜色空间的颜色数据，然后转换到显示器RGB颜色空间进行显示，最后再转换到喷墨打印机CMYKcmk颜色空间（c、m、k分别为浅青、浅品和浅黑颜色通道）或印刷机CMYK颜色空间进行打样和输出。

色彩管理中存在着两种类型的颜色空间转换：第一类是设备无关颜色空间之间的转换，例如CIEXYZ与CIELAB颜色空间之间的转换，这类转换可借助CIE推荐的转换公

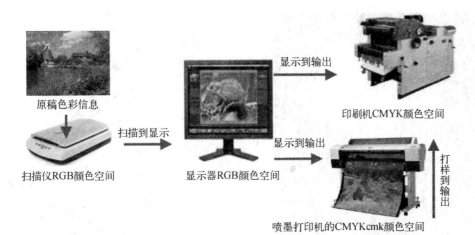

图12.7 颜色空间转换示意图

式计算；第二类是设备无关颜色空间与设备相关颜色空间之间的转换，例如CIELAB与CMYK颜色空间之间的转换，这类转换需要借助实验所得的经验模型来实现。但设备相关颜色空间之间的转换则必须借助设备无关颜色空间（即将其作为中间连接空间，参看下一章中关于特性文件连接空间的概念）来完成。

可以将设备相关颜色空间中的颜色值比喻成方言，而将标准色度系统颜色空间中的色度值比喻成普通话。因此颜色空间转换可比喻为方言和普通话间的一个翻译过程，而标准颜色空间则在其中充当翻译的作用。例如，扫描仪扫描得到的一个颜色可通过打印机复制出来：先将该颜色从扫描仪颜色空间RGB转换到标准色度系统颜色空间CIELAB；然后再将其从CIELAB转换到输出设备颜色空间CMYK。因此，一个简单的颜色复制过程本质上包括2个颜色空间转换过程，如图12.8。

图12.8 扫描仪到打印机的颜色空间转换过程

色域和色域映射：色域是指颜色的表现范围，通常用设备无关颜色空间中的一个三维有界体积来描述，如图12.9所示。按照描述对象的不同，色域可分为设备色域和图像色域。设备色域指设备在某一介质上所能表现的最大颜色范围。例如打印机的色域是指打印机在纸上能打印出的颜色范围，因而包含了纸张、色料等的综合影响。不同显色设备的色域大小相差很大。一般来说，显示器色域要大于印刷色域，如图12.10所示；当然不同档次的显示器能够显示的色域也不一样；喷墨打印的色域要大于传统印刷；多色印刷的色域要大于4色印刷的色域。

图 12.9　CIELAB 颜色空间中的一个三维色域

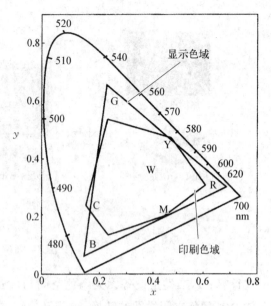

图 12.10　不同的色域范围

需要注意的是，不同类型设备的色域再现能力是不同的，即使是同类型设备，由于工作状态（参数设置）不同，所用介质不同等，其色域再现能力也是不同的。例如，对于 EPSON Pro r270 彩色喷墨打印机来说，在打印参数一定时，使用不同打印介质所能再现的色域范围是不同的，如图 12.11。

普通光泽照片纸($230\ g/m^2$)

EPSON 光泽照片纸($200\ g/m^2$)

EPSON 高级亚光照片纸($255\ g/m^2$)

图 12.11　三种打印介质所能再现的色域范围对比

掌握设备的色域大小是有重要实际意义的,因为设备无法记录或再现设备色域以外的颜色。例如在 PhotoShop 图像处理软件的"拾色器"对话框中,有的颜色在用鼠标选择后,会在色块上方出现一个"!"符号,表示这个颜色虽然在显示屏幕上可以显示出来,但超出了打印机的色域(Photoshop"颜色设置"对话框中 CMYK 工作空间中指定的打印机 ICC 特性文件的色域,参看后面章节),因此无法印刷出来,如图 12.12 所示。

图 12.12　PhotoShop 拾色器对话框

图像色域则是指一幅具体的彩色图像所包含的颜色范围。不同图像因为有不同的颜色特征而具有不同的色域,如图 12.13 所示。

图 12.13　不同图像的色域

了解了色域概念后，就会发现一个问题。当设计人员在一台普通LCD显示器上完成了颜色设计后准备使用打印机将该颜色打印出来，如果打印机的色域小于显示器色域，那么就会出现颜色再现的失真。当一台大色域显示器上显示的图像转移到一台小色域显示器显示时，同样可能出现颜色失真的问题。这就涉及色域映射的问题：即当颜色信息将从较大色域的颜色空间转换到较小色域的颜色空间时，利用输出颜色空间的色域尽可能逼真地还原输入颜色空间中的颜色，减少颜色失真，即色域映射技术。按照对色域外颜色的不同处理方法，又可以把色域映射技术分为色域裁剪和色域压缩。前者是将色域外颜色映射到距离该颜色最接近的目标色域边界，后者则是将色域外颜色按比例压缩到目标色域内部，如图12.14，有关色域映射更为详尽的内容，请参考下一章内容。

色域压缩　　　　　　　　　　色域裁剪

图12.14　色域压缩和色域裁剪

色彩管理系统：即管理颜色信息的系统，是保证颜色信息在不同设备和媒体间正确传输和再现的系统。既然是系统，就包括了很多组件，如色彩管理软件（如颜色特征化软件、颜色转换软件等）和硬件（如扫描仪、显示器、打印机等成像设备和分光光度计、密度计等颜色测量仪器）。它的功能是：保证颜色信息经不同的设备或媒体之间传输后，在输出设备上能够对原稿颜色进行一致性的再现和复制。要实现这个目标，色彩管理系统需要完成以下三件事。

（1）色彩管理系统需要用描述人眼颜色感觉的CIE标准色度值（CIEXYZ值或CIELAB值）来定义所有设备的颜色值，即色彩管理系统必须指出RGB和CMYK颜色值所代表的是什么样的颜色感觉，也就是说要给RGB或CMYK设备值赋予一个CIE色度值（知道方言对应什么普通话）。这个过程对应着设备颜色值向CIE色度值转换的过程。

（2）当然还需要知道一个CIE标准色度值需要用什么样的设备颜色值表示。因为相同的设备颜色值可能在不同设备上产生不同的颜色感觉，所以为了让各设备呈现出相同的颜色感觉，即各设备呈现颜色的色度值都相同，就必须给不同设备发送不同的设备颜色值，使不同设备使用不同的RGB值或CMYK值而呈现出相同的色貌。这个过程对应着CIE色度值（CIEXYZ值或CIELAB值）向设备颜色值（RGB值或CMYK值）的转换（就像

知道普通话对应什么方言)。

（3）颜色空间转换和色域映射：实现颜色信息在不同设备之间的传输和再现，在颜色转换过程要保证颜色感觉的一致性。如果将设备颜色值比喻成方言，将CIE颜色感觉值比喻成普通话，那么颜色空间转换过程就类似于不同方言之间借助普通话进行翻译的过程。

第十三章 色彩管理的基本原理

第一节 封闭式和开放式色彩管理

一、封闭式色彩管理方案

彩色桌面出版系统刚刚进入实际应用时,人们就提出了"所见即所得"的愿望。1990年,以色列Scitex公司创始人Efi Arazi脱离Scitex公司,成立了著名的"影像电子公司"(EFI, Electronics For Imaging),专门从事不失真颜色信息传递问题的研究。随后,在彩色桌面出版技术方面领先的其他几家公司,包括Apple、Adobe、Kodak公司也先后投入这方面的开发与实用研究。这些公司都开发了自己的色彩管理系统,并利用颜色特性文件解决一台设备到另一台设备的颜色匹配问题。但这种方案存在着兼容性不好的问题,即一种解决方案所用的特性文件不能被其他公司的软件使用,客户只能选择使用一个公司的产品。因此,将这种颜色管理方案称为"闭环"式或"封闭"式。

封闭式色彩管理方案是将系统中所有设备间的颜色转换关系一对一地直接进行转换。无论设备是RGB颜色模式还是CMYK模式的,都要直接转换,因此设备间的颜色转换就有RGB与RGB、RGB与CMYK、CMYK与CMYK数据的几种直接转换。如果有m个设备要向n个设备进行颜色转换,则在这种方式下存在m×n种组合,要确定m×n个转换关系,如图13.1。但这种转换关系往往是由设备本身的性质和特点所决定,只能由设备制造厂家完成,使用人员一般没有能力完成。

图13.1 封闭式色彩管理方案,m×n个颜色转换

二、开放式色彩管理方案

随后,Apple公司意识到特性文件不兼容会阻碍色彩管理的发展,必须在操作系统级别上加以解决。1993年,Apple在Macintosh操作系统上引进了ColorSync的概念,它是一个建立在Mac系统上的色彩管理系统,这种色彩管理方案又称为"开环"式。Apple还倡导建立了ColorSync联盟,由使用ColorSync特性文件和建立色彩管理架构的公司共同来组成。

1993年,由Adobe公司、苹果公司、AGFA、柯达和Sun等几大国际公司倡导成立了国际色彩联盟(International Color Consortium,简称ICC),旨在解决颜色信息在各种设备上传递一致性的问题,并提出了开放式色彩管理的理念和规范,称为ICC色彩管理系统,奠定了当今色彩管理的基础。现在国际色彩联盟的成员已经发展到60多家,大部分是设备制造公司、软件和网络技术公司,由此可见色彩管理技术的广泛应用。其宗旨为:创建、促进和激励开放式、中立及跨平台色彩管理系统和组件的发展。ICC色彩管理机制被各操作系统、应用程序和颜色设备所广泛接受与应用。

ICC色彩管理的思想是将系统中所有设备的颜色特性都用CIE色度系统来描述,任何设备间的颜色转换都要通过CIE标准颜色空间进行间接转换。由于CIE标准色度系统描述的是人的颜色感觉,是与设备无关的颜色空间,因此ICC色彩管理的基本原理是以颜色感觉为依据,将所有设备呈现的颜色用人的颜色感觉来统一描述,令所有设备呈现出相同的颜色感觉。换句话说,用人的颜色感觉来定义各种设备呈现出的颜色,以CIE色度系统统一描述颜色,使设备呈现颜色的CIEXYZ或CIELAB值都相同。所以不论设备的颜色值是RGB还是CMYK颜色模式,颜色转换只在RGB与CIE色度值或CMYK与CIE色度值之间进行,不会直接进行设备颜色值到设备颜色值的直接转换。

所以,在ICC色彩管理方式下,m个设备向n个设备的颜色转换只需要进行m+n个设备颜色值与CIE色度值的转换,如图13.2所示。更重要的是,使用这种色彩管理方法可以建立对设备颜色特性描述的标准方法,不再取决于两个设备之间的特定情况和关系,使色

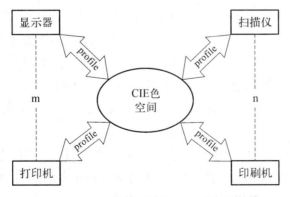

图13.2 ICC色彩管理模式,m+n个颜色转换

彩管理方法实现标准化，操作人员可以按照这种标准方法自行完成。如今，在涉及影像技术的诸多领域，ICC色彩管理的模式已经得到了广泛的应用，已经形成了一个国际标准ISO 15076—1：2005。

第二节　ICC色彩管理方案

ICC色彩管理方案包含以下四个要素，分别是特性文件连接颜色空间、ICC颜色特性文件、色彩管理模块和再现意图。正是在此基础上，ICC颜色管理得以正常运行。

一、特性文件连接颜色空间

用来统一描述设备颜色特性的参考颜色空间，称为设备连接空间（Profile Connection Space，简称PCS）。它是与设备无关的颜色空间，作为各设备间颜色转换的基准和桥梁，所有设备的颜色特性都使用PCS来定义，必须在PCS中确定各设备颜色值对应的颜色感觉，也就是图13.2中的CIE颜色空间。ICC规定，PCS使用CIEXYZ或CIELAB颜色空间。

二、ICC颜色特性文件（ICC Profile）

ICC颜色特性文件是一种特定格式的计算机文件，它以颜色查找表（Lookup Table）的形式详细记录了某个设备的设备颜色值（设备相关颜色空间值）和颜色感觉值（设备无关颜色空间值）之间的转换关系，因此它详细描述了设备的颜色特性，是进行设备间颜色转换的依据。色彩管理软件正是利用ICC特性文件的颜色查找表来完成颜色空间的转换。

根据设备的性质不同，ICC颜色特性文件分为输入、输出和显示特性文件三类。色彩管理系统可以借助输入设备的ICC颜色特性文件（源特性文件），将输入颜色转换到PCS空间，然后再借助输出设备的ICC特性文件（目标特性文件）将颜色转换到输出设备颜色空间，以实现颜色的准确复制。从使用方法上来划分，颜色特性文件又可以分为独立的特性文件和嵌入的特性文件。独立的特性文件安装在操作系统中或应用软件中，在使用时由应用软件来调用；而嵌入的特性文件则包含在图像文件中，作为图像文件数据的一个组成部分，用来定义图像数值对应的颜色感觉（CIE色度值），随图像文件一起保存和传递。颜色特性文件是ICC色彩管理中的重要组成部分，其作用和在色彩管理系统中的地位如图13.3所示。

ICC颜色特性文件是通过对特定设备颜色值所产生的颜色刺激进行测量建立的，例如给显示器发送一系列特定的RGB值，并测量特定RGB值所产生的颜色刺激，这样就得到了显示器RGB值与CIEXYZ或CIELAB色度值之间的转换关系，即显示器ICC特性

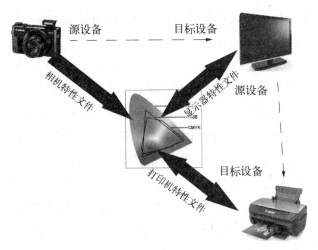

图 13.3 源特性文件和目标特性文件的作用

文件。对于印刷机或打印机特性文件的建立也是如此，首先用一系列特定的CMYK值印刷或打印样张，对样张上的各CMYK色块进行测量，就得到了CMYK值与CIEXYZ或CIELAB色度值之间的转换关系，即得到印刷机或打印机的特性文件。需要注意的是，特性文件中记录的转换关系表现的是被测量设备产生颜色刺激那个时刻和状态下的颜色特性，如果设备状态能够保持稳定，设备颜色值对应的颜色刺激不发生改变，则该设备特性文件也是准确有效的。但如果设备不能保持稳定，对应的设备颜色值不再产生相同的颜色刺激，则该特性文件就不再准确，必须重新进行设备的特征化。所以，色彩管理的关键和基本假设条件是设备的状态稳定不变，设备颜色值对应的颜色刺激不发生改变。

ICC规范详细制定了ICC特性文件格式，只要开发商的设备或软件支持该格式，其研发的软硬件设备就可以参与到ICC色彩管理体系中。ICC颜色特性文件的后缀名为：".icc"或".icm"，具体格式规范可登录ICC组织的官方网站下载"ICC Specification"。Windows操作系统自带有部分用于显示和印刷的ICC颜色特性文件，其存储位置位于"C:\WINDOWS\system32\spool\drivers\color"。

三、颜色管理模块（Color Management Module，简称CMM）

在ICC色彩管理机制中，CMM是真正的色彩管理实施者，为计算机操作系统和应用软件提供色彩管理功能。它的作用是将设备颜色值转换为PCS颜色值，再由PCS颜色值转换为对应的设备颜色值，即完成色彩管理系统定义颜色色貌和计算设备颜色值的两大任务。当指定了颜色要从哪个源设备（对应一个源特性文件）转换到哪个目标设备（对应一个目标特性文件）后，计算机就会根据源特性文件将颜色从源设备转换到PCS，然后再根据目标特性文件将颜色从PCS转换到目标设备上，实现设备间的颜色转换。因此，任何一个颜色转换过程都至少需要两个ICC特性文件。

所谓源特性文件是指获得颜色数据的那个设备所对应的特性文件，它标明了数据的来源。源特性文件的作用是定义源设备颜色值（RGB值或CMYK值）对应的CIE颜色值，即将源设备颜色值转换为CIEXYZ或CIELAB色度值，是色彩管理要做的第一项工作。

目标特性文件是指将要接收颜色数据的那个设备所对应的特性文件，它的作用是计算在目标设备上呈现出与源设备相同颜色感觉所需要的设备颜色值，也就是说要保持相同的颜色感觉（CIE色度值）应该给目标设备发送什么样的设备颜色值（RGB值或CMYK值）。所以，目标特性文件的作用是计算保持相同颜色感觉时需要的设备颜色值，对应着色彩管理要做的第二项工作。

源特性文件和目标特性文件不是特性文件的类型，仅仅代表ICC特性文件在颜色转换过程中的作用。一个特性文件在某个颜色转换中可能是目标特性文件，而在另一个颜色转换中也可以是源特性文件。例如，将一台数字照相机拍摄的彩色图像显示在显示器上，数字照相机的特性文件就为源特性文件，显示器的特性文件就为目标特性文件；而在将显示图像送到打印机上打印的过程中，显示器的特性文件就是源特性文件，打印机的特性文件就成为目标特性文件。在这两个过程中，同一个显示器特性文件扮演了不同的角色，这个过程中源特性文件和目标特性文件的作用如图13.3所示。注意颜色转换都是通过CIE标准颜色空间的间接转换。

下面以图13.4为例来说明色彩管理的过程。扫描图像为RGB图像，其中绿色木瓜上一个像素点的颜色值为R = 102，G = 147，B = 99，红辣椒上一个像素点的颜色值为R = 237，G = 63，B = 78。用扫描该图像的扫描仪ICC特性文件将这两点的颜色转换为CIELAB颜色空间的颜色值分别为L* = 56，a* = −24，b* = 20和L* = 51，a* = 73，

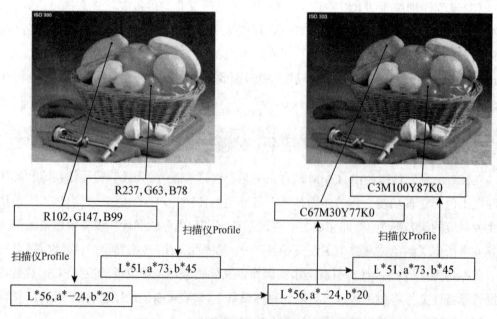

图13.4　色彩管理过程颜色值的转换示意图

b* = 45,这就是原稿上这两点的颜色感觉值(CIE色度值)。要在打印机上再现出与扫描原稿图像相同的颜色感觉,应该保持CIELAB值相同。为此,通过打印机的特性文件将这两点的CIELAB颜色值转换成打印机对应的油墨比例,分别为C = 67,M = 30,Y = 77,K = 0和C = 3,M = 100,Y = 87,K = 0,打印机以此油墨比例打印就可以复制出与原稿相同的颜色。

作为颜色转换引擎,CMM可以是一个独立软件,也可以是某个专业软件的程序模块。例如,Adobe Photoshop软件使用的是Adobe公司的"ACE"和微软的"ICM"作为CMM,在"颜色设置"对话框的"引擎"列表框中可以对其进行选择,如图13.5所示。

图13.5　Photoshop "颜色" 对话框中的 "引擎" 列表框

四、再现意图(Rendering Intent)

由于不同设备或复制方法再现的色域范围不同,目标色域有可能与源色域的大小不一样。一般来说,当目标色域与源色域范围不一样时,不重叠的色域范围内的颜色就不可能准确转换,因此只能根据复制的内容和要求,选择不同的转换方案,进行一定的颜色取舍,使转换后的颜色效果符合使用的要求。ICC色彩管理系统提供了4种不同的颜色转换方案,称为颜色再现意图。不同的颜色再现意图对色域外颜色的处理方法不同,所得到的颜色视觉效果也有略微不同,适合不同情况下使用。下面对这4种再现意图做一个简单说明。

1. 感觉法(Perceptual)

将明度、色调、饱和度在大、小两个色域空间按一定比例压缩,将源设备的色空间完全压缩到目标设备色空间中。这种方案会改变图像中所有的颜色,即使对于那些原来就在色域重叠区域以内的颜色也会发生改变,但转换后颜色之间的视觉关系保持不变。这种再现意图适用于摄影类原稿和图像的复制,其颜色转换的结果如图13.6(a)所示。图中实线的圆代表源色空间,虚线的圆代表目标色空间,1、2、3号空心圆代表源色空间中的三个颜色,其中2号和3号颜色位于目标色域外,1号颜色位于目标色域内。经过感觉法颜色映射后,1、2、3号颜色按一定比例被压缩到目标色域内,如图中实心圆所示,即使是原来位于目标色域内的1号颜色的感觉也会发生位移,但1、2、3号颜色之间的相对关系保持不变,使图像中的层次关系保持不变。尽管感觉法使所有的源颜色感觉都发生了变化,但对于图像复制来说,眼睛对图像阶调的对比和颜色之间的相对关系更加敏感,而对颜色的绝对变化不敏感,因而感觉法再现意图适用于连续调图像的复制。

图 13.6　不同再现意图下对颜色的映射
(a) 感觉的再现意图　(b) 色度的再现意图

2. 饱和度优先法（Saturation）

这种颜色映射方案主要是要保持转换后的颜色具有最大可能的饱和度。作为转换的代价，有可能出现明度甚至色调的损失。超出目标色域的颜色被转换为具有相同或接近色调但刚好落入色域之内，且饱和度最大的颜色。它适用于那些颜色之间视觉关系不太重要，希望以明亮、鲜艳色彩来表现内容中的图形的复制（如商业广告和报表），不适合具有丰富层次变化的图像复制。

3. 色度法（Colorimetry）

对于目标色域与源色域重叠部分的颜色，转换前后保持色度值不变，即颜色感觉保持不变，而将超出目标色域的颜色用与源颜色色度值最接近的颜色进行替换，因而色域外的多个颜色有可能被映射到目标色域边界上的同一点上，这就是所谓的"颜色裁剪"。如图13.6（b）所示，经过色度法映射后，原来在目标色域以外的2号和3号颜色被压缩到目标色域边界上的同一点上，而原来位于目标色域内的1号颜色转换前后的色度坐标不变。

色度法复制方案可能会引起源图像上两种不同的颜色被转换成相同的颜色，因而这种再现意图适合于两种设备色域相差不大并且要求转换前后的色度值尽可能保持相同时采用，如数字打样。

色度法又有相对色度法（Relative Colorimetry）和绝对色度法（Absolute Colorimetry）之分。相对色度意图的色域映射是基于以白点为基准的颜色空间映射后的色域裁剪法。首先以白点为基准将源颜色空间向目标颜色空间映射（目标颜色空间的白点在印刷中设定为D50），因此即使是色域内颜色，也会随白点映射而改变。绝对色度意图的基本算法与相对色度意图相同，只是不进行白点的映射，而直接将源色域中超出目标色域的颜色压缩到目标色域界面上。因此，绝对色度意图可确保目标色域内颜色的准确再现。使用绝对色度法复制某些专色时，例如富士公司商标中的绿色或可口可乐公司商标中的红色，可以达到非常精确的颜色匹配，并且还可以模拟源色空间的白点颜色（比如在数字打样的承印物上打印淡的底色以模拟印刷品实际承印物的纸白）。

图 13.7 详细解释了相对色度意图的颜色转换原理,在颜色转换过程中,原稿的白点(新闻纸纸白)首先映射到目标白点,其他颜色也随之改变,因此复制品颜色效果整体变亮。图 13.8 解释了绝对色度意图的原理,转换中原稿白点得到真实再现,因而复制品颜色整体亮度不变。任何设备的 ICC 特性文件中都包含三张查找表,分别对应感知意图、色度意图和饱和度意图。

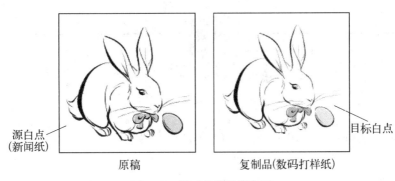

图 13.7　相对色度映射意图

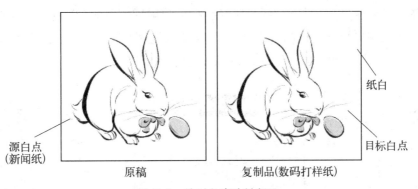

图 13.8　绝对色度映射意图

第三节　ICC 色彩管理机制

理解了 ICC 色彩管理方案的四个要素后,再来看一下 ICC 色彩管理的运行机制,如图 13.9 所示。① 首先由颜色转换模块 CMM 利用输入图像源特性文件提供的设备颜色值和颜色感觉值之间的转换关系,将原稿图像的颜色信息从输入设备颜色空间(RGB)转换到设备无关颜色空间 PCS(CIELAB);② 然后利用目标颜色特性文件将图像从 PCS(CIELAB)转换到输出设备颜色空间(CMYK),完成图像的最终输出;③ 在颜色空间转换过程中,CMM 需要针对输入设备和输出设备的色域差异,选择合理的再现意图完成输入设备到输出设备的色域映射。

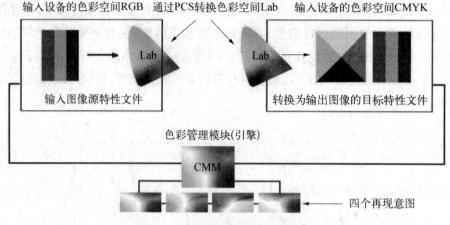

图13.9 ICC色彩管理机制示意图

为了便于理解,图13.10又从颜色数值的角度描述了一个典型的色彩管理流程。① 当显示器显示一个RGB数值为(200,29,18)的红色信号时,色彩管理模块CMM首先利用源特性文件即显示器ICC特性文件,将该RGB设备颜色值转换为PCS空间中的CIELAB值(46,68,53);② 由于该颜色位于印刷色域外,因此CMM还需要采用合理的再现意图将该颜色映射到打印机的目标色域内,映射后颜色的CIE色度值变为(43,60,49);③ 最后CMM再利用目标特性文件即打印机颜色特性文件,将该颜色从PCS空间转换为输出设备的设备颜色值CMYK,从而完成颜色的复制。

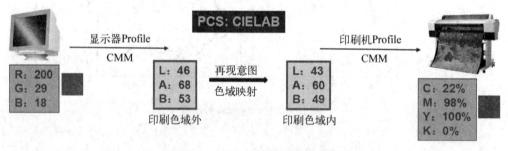

图13.10 ICC色彩管理流程案例

第四节 ICC色彩管理的实施步骤

根据在颜色复制流程中的不同作用,可以将常用的彩色成像设备分为颜色输入设备(扫描仪、数字照相机)、显示设备(显示器、监视器)和输出设备(彩色喷墨打印机、数字印刷机、传统印刷机等)三类。针对不同的设备,色彩管理的具体操作步骤也不相同。但是,无论针对哪类设备,其色彩管理步骤都可以分为设备校准(Calibration)、设备颜色特征化(Characterization)和颜色转换(Conversion)三个步骤,根据它们的英文首字母,可以

将这三个步骤统称为3C。

一、设备校准

要对设备进行色彩管理,首先要对设备呈现的颜色进行测量,而设备的工作状态决定了其呈色效果,所以在测量设备呈色前,先要让设备处于最佳状态。这个步骤就称为设备校准。

设备校准的原则是要让设备处于最佳的状态,包括最佳的颜色再现范围、最佳的阶调再现范围和稳定的状态。通常,要使设备处于最大的颜色和阶调再现范围,设备就有可能不稳定,因此设备校准的目标并不完全是单纯地追求最大的色域,而更重要的是稳定的状态,因为设备可以稳定再现颜色是色彩管理的最基本假设和出发点,时常变化的输出颜色是不可能进行色彩管理的。校准设备是实施色彩管理的关键步骤之一,也是最容易被人们忽视的步骤。一旦忽视了这一步,色彩管理很可能就要失败。

二、设备颜色特征化

设备颜色特征化即通过一定的软件制作设备的ICC特性文件的过程,在这一步骤中,要给设备发送一系列已知的设备颜色值,并测量由这些设备颜色值产生的颜色感觉值(CIE色度值),建立设备颜色值与CIE色度值之间的对应关系,即建立设备颜色空间与PCS颜色空间之间的转换关系,并将这个转换关系记录在ICC特性文件的查找表中。由于ICC特性文件记录的是测量设备呈现特征色样时的状态,因此必须在后续使用该ICC特性文件的过程中保持这个设备的状态不变。

三、颜色转换

颜色转换是实现色彩管理的最终手段,通过颜色转换将设备颜色值定义为相应的颜色感觉,并且通过颜色转换将颜色感觉转换为其他设备对应的设备颜色值,以保证设备使用这个颜色值能够再现出正确的颜色感觉。如前所述,任何颜色转换过程至少需要两步,一步是从源设备的颜色空间向PCS颜色空间的转换;另一步是从PCS到目标设备颜色值的转换。颜色转换的过程一般是由计算机操作系统或应用软件完成的,但在颜色转换前必须首先由操作者指定转换的方式和设置,即指定源特性文件和目标特性文件,指定使用哪种再现意图转换和其他具体的设置。

需要注意的是,色彩管理的实施并不简单是某个制作工序的事情,必须建立在整个颜色复制过程稳定的基础上,任何一个环节的改变都会导致整个色彩管理效果改变。例如显示器呈色效果的改变就会导致打印颜色与显示颜色不一致,导致前期的设计和制作失去了参照标准,最终可能导致整个工作的失败。色彩管理的基础是色彩学理论和颜色的计算与测量,所以进行色彩管理不仅要有颜色测量仪器和工具软件,还要有色彩学知识作为支撑,只有理解了色彩管理的原理,掌握正确的色彩管理操作,才能达到色彩管理的效果。

第十四章 显示器的色彩管理

第一节 显示器的显色特性

如果说"眼睛是心灵的窗口",那么显示器就是通向数字色彩世界的窗口,显示器的色彩管理则是色彩管理流程中的重中之重,因为显示器是实时预览色彩管理流程中所有环节颜色效果的地方。对于一个性能优异的色彩管理系统来说,经过准确调整的显示器是必不可少的。

在色彩管理技术中,将显示器这类设备独立出来称为显示设备。目前的显示器主要有两种类型:CRT(Cathode Ray Tube,阴极射线管)显示器和LCD(Liquid Crystal Display,液晶显示器件)显示器。这两类显示器的发光原理虽然不同,但它们形成颜色的控制方式却是相同的。

根据我们的计算机常识可知,要让显示器显示颜色,首先要给其输入数值。例如,我们常在Photoshop软件中定义一组RGB数值,即能形成(显示出)一种颜色。这说明,从控制过程看,输入的数值作为控制信号,控制显示器形成一定的色光,而不管具体的发光方式是高速电子流撞击荧光粉发光的CRT显示原理,还是通过液晶分子的不同相态控制色光通过量的LCD显示原理。对于形成的每一种显示色光,需给出3个数字控制值,即R、G、B,分别控制形成不同光量的红、绿、蓝三色光,其三者的混合便形成最终的显示色。图14.1解释了这一过程。在这里,输入端的RGB数值成为颜色显示的控制信号,显示设备的功能是处理输入数据,驱动设备发光而形成视觉能够感知的色光。这样的呈色设备因具有RGB数字特征,因而也称为RGB颜色设备。

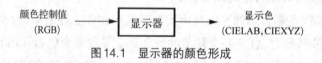

图14.1 显示器的颜色形成

第二节 sRGB 标准颜色空间

当前大多数品牌厂商的显示器都遵循sRGB颜色空间标准。sRGB颜色空间是HP公司与微软公司合作制订的显示器颜色空间,目前已经被国际电工委员会IEC(International Electrotechnical Commission)批准(文件号IEC 61966-2-1),成为目前最广泛使用的显示颜色空间之一。除此之外,很多Windows环境下使用的RGB彩色打印机也使用该颜色空间。作为显示器颜色计算方法的具体应用,本节介绍sRGB颜色空间的具体实现方法。

sRGB颜色空间使用CIEXYZ作为参考颜色空间,使用矩阵变换的方式进行颜色转换,而不必采用颜色查找表。sRGB对红、绿、蓝三原色荧光粉的颜色和白场规定如表14.1,基本观察条件见表14.2。由于ICC规定的参考白为D50,而sRGB颜色空间使用D65,因此在变换时还必须考虑颜色适应的影响。详细内容可参考色貌模型中有关颜色适应的介绍。

表14.1 sRGB三原色荧光粉的色品坐标及白场色品坐标

	红R	绿G	蓝B	D65白场W
x	0.640 0	0.300 0	0.150 0	0.312 7
y	0.330 0	0.600 0	0.060 0	0.329 0
z	0.030 0	0.100 0	0.790 0	0.358 3

表14.2 sRGB的基本观察条件

显示亮度水平	80 cd/m^2
白场坐标	x = 0.312 7, y = 0.329 0 (D65)
输入/输出特征(gamma值)	2.2
典型环境亮度水平	200 lux
环境参考白点	x = 0.345 7, y = 0.358 5 (D50)
暗场的残余亮度	0.2 cd/m^2
图像背景反射率	20%

第三节　显示器的校准

显示器的色彩管理一般也要经过校准、颜色特征化和特性文件应用等过程。在建立显示器特性文件之前，必须对显示器进行校准，目的是使显示器尽可能达到遵循某种标准颜色空间（例如sRGB空间）的稳定工作状态。与其他类型设备不同的是，当前几乎所有的色彩管理软件或显示器校正软件都已经把显示器校准和颜色特征化结合在一个过程中进行。

校准显示器时，根据不同的显示器类型，需要进行以下5项调整工作。

① 显示器的对比度：可以确定突出显示的级别和图像显示清晰度。

② 显示器的白点（白场）亮度，即红、绿、蓝三个色光最大光强混合所形成的白光的亮度，用坎德拉/平方米（cd/m^2）表示。通常情况下，CRT显示器的白场亮度在90 cd/m^2左右，而LCD显示器达到300 cd/m^2的亮度已不成问题。

③ 显示器的白点（白场）颜色，用色温来表示，单位为开尔文（K）。

④ 显示系统的阶调复制曲线（伽马曲线），用伽马值（GAMMA值）表示。

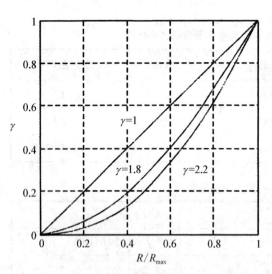

图14.2　显示器单通道阶调曲线关系

为了说明伽马值的含义，还得从数字控制显示发光的过程说起。定义"亮度因子"为实际发光强度与最大发光强度的比值，表示每个通道在某一数字控制值下所发色光的强度，将该亮度因子与设备的输入控制值（设备驱动值）之间的关系称为该颜色通道的阶调复制曲线，且常为指数关系。以红光通道为例：用R和r分别表示设备输入驱动值和对应的发光亮度因子，则r与R/R_{max}（R_{max}为最大输入驱动值，在8位数字编码的情况下为255）之间符合γ指数关系，即$r=(R/R_{max})^\gamma$。不同γ值的阶调复制曲线如图14.2所示。从图中可以看出，随着γ值的增大，在中间调和亮调的范围内，输出亮度随输入驱动值变化的梯度（称为反差）变大。

⑤ 可能还需要调整显示器的黑点（黑场）亮度，所谓黑场亮度是指显示器在没有数字驱动值控制时所呈现的黑，这个黑也具有的一定亮度，也用坎德拉/平方米（cd/m^2）表示。这里需要说明，由于器件、控制电路及发光过程等因素的影响，在输入驱动值为零时，也可能具有一定的亮度输出。

显示器的制造者往往根据其呈色特点，在允许的范围内给予用户调节和选择合适性能参数的能力。所以，我们常看到显示器总有一些旋钮用于手动调整其显示性能。但不

同呈色原理的显示器能够通过旋钮调节的性能也有所差异，需在应用中不同对待。调整哪些按钮或在哪里调整按钮取决于具体的显示器情况，显示性能的调节按钮一般位于显示器的正下方。

每台CRT显示器都具有对比度和亮度的控制功能。大多数CRT显示器还提供了控制白点颜色的功能。而大多数LCD显示器真正能够控制的只有亮度，实际上也就是控制背光的亮度。在显示器的校准过程中，一般都要设定目标值。如果显示器的校准目标状态遵循sRGB标准颜色空间，那么在校准软件中，需要将显示器校准的各项目标参数设置成与sRGB标准一致。例如将显示器白点目标值设置为6 500 K，目标伽马值设定为2.2。

第四节　显示器的颜色特征化

与其他类型设备的颜色特征化一样，显示器的颜色特征化也是通过将设备驱动值与色度测量值进行比较来实现的。对于显示器来说，颜色特征化软件会在屏幕上显示一系列已知的RGB信号值（特征色块值），然后使用色度计或分光光度计测量得到这些特征色块的CIELAB色度值，最后根据这两组值建立显示设备的ICC特性文件，显示器的颜色特征化原理如图14.3所示。

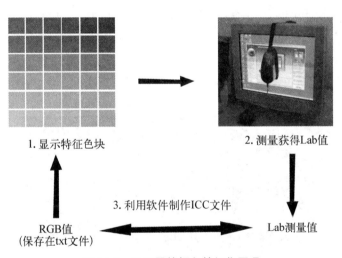

图14.3　显示器的颜色特征化原理

现在进行显示器校准和特征化的方法基本上有四种：使用测色仪器自带的色彩管理软件；使用专业级的色彩管理软件；使用显示器自带的颜色校准软件；目视校准。我们的眼睛并不是一台可信的仪器，校准的目标是得到一台已知的、可预测颜色的设备，而我们的眼睛只对颜色对比较为敏感，而对颜色绝对值的观察敏感度很低，因此建议不要使用目视校准的方法进行色彩管理。下面我们就通过前三种方法说明显示器色彩管理的实施流程。

一、使用测色仪器自带的色彩管理软件

这里使用GretagMacBeth公司的分光光度计EyeOne Pro配合其捆绑软件i1Profiler对艺卓ColorEdge CG243W LCD显示器进行校准和颜色特征化,具体步骤如下。

① 清洁屏幕。

② 启动显示器,预热30分钟。然后在艺卓显示器屏幕下方的一排控制按钮中(如图14.4),按下"颜色空间"按钮,打开"颜色空间"选项列表(如图14.5所示),选择显示器当前使用的色彩模式,可供选择的色彩模式有"Custom"(自定义)、"sRGB""EBU""SMPTE-C"等模式。为了在校准过程中更方便地调整显示参数,这里选择"Custom"模式。

图14.4 艺卓显示器的控制按钮

图14.5 艺卓显示器的色彩模式列表

③ 连接EyeOne Pro的USB插口,启动i1Profiler校准软件,在软件主界面下侧会出现"显示色彩管理工作流程"面板,它可以为用户进行显示器色彩管理提供向导式的操作指南,如图14.6所示。从该面板可以看出,显示器的色彩管理可以划分为"显示设置""测量"和"ICC配置文件"三个主要步骤。

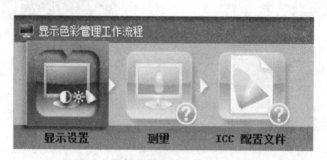

图14.6 "显示色彩管理工作流程"面板

④ 显示设置。启动i1Profiler校准软件后,最先出现的是"显示设置"面板,如图14.7所示。在该面板中,可以设定显示器的校准目标值。如果显示器的目标校准状态为sRGB色彩模式,那么根据sRGB标准,需要将显示器的目标白场颜色设定为6 500 K色温,目标亮度设定为80 cd/m^2,Gamma值设定为sRGB模式或2.2。设置完成后,点击面板右下角的"下一步"按钮,进入"测量"面板。

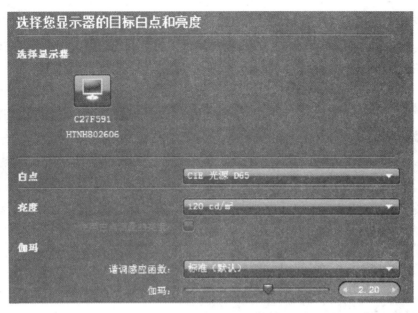

图 14.7 "显示设置"面板

⑤ 测色仪器的校准。进入"测量"面板后,将测色仪器 EyeOne Pro 的 USB 线连接到电脑上,然后进行校准,校准方法是把 EyeOne Pro 放在设备附带的白色校准板上,点击屏幕右侧的"校准"按钮,见图 14.8 所示。校准完毕后,点击"下一步"按钮。

图 14.8 "测量"面板

⑥ 悬挂测色仪器。在图14.9所示的面板中,点击"开始测量"按钮,会出现图14.10所示的"说明页面"面板,指示用户需要在显示屏上悬挂测色仪器,并逐一检测和校准显示器的对比度、白场色温和亮度,然后点击"下一步"按钮,开始测量和校准。

图14.9 "开始测量"面板

图14.10 "说明页面"面板

⑦ 测量和校准：首先需要进行显示器对比度的检测和校准，如图14.11。在这一环节中，根据显示器的呈色特性，有的显示器根据仪器测量结果自动完成对比度校准，无须人为调整。有的显示器则需要手动调节显示器的对比度，在软件和测色仪器的配合下调整到最佳对比度。

图14.11　对比度测试

对比度校准完成后点击"下一步"按钮，进入"白点调整"环节。在这一环节，显示器将依次显示RGB（红、绿、蓝）三原色和白色，系统根据仪器的测量结果，显示当前显示器白点的色度坐标及调整方向（如图14.12左）。然后，用户在显示器控制按钮中选择"色彩/高级设定/增益"选项，如图14.13，并按照RGB三通道箭头指示方向调整三原色数值，直至当前白点值与目标白点值吻合（在RGB三通道旁边出现"对号"，如图14.12右），点击"下一步"按钮进入"亮度调整"环节。

图14.12　白点调整

与之前环节相似，在"亮度调整"环节，用户需要根据测色仪器对显示器亮度的测量结果，手动调整显示器控制按钮，以改变当前的显示亮度（如图14.14），直至当前显示亮度达到目标亮度，如图14.15所示。

亮度调整后，系统会显示一系列已知RGB设备信号值的特征色块，测色仪器将测量这些特征色块的CIELAB色度值，用于制作显示器的ICC颜色特性文件。整个测量过程将持续几分钟时间，测量结束后，图14.9所示的"开始测量"面板将变为图14.16所示，面

图 14.13　艺卓显示器 RGB 三通道的颜色调整

图 14.14　艺卓显示器的亮度调整

图 14.15　"亮度调整"面板

图 14.16　测量后的特征色块

板右侧每个特征色块的上半部分为原始色块，下半部分为测量后色块。点击"下一步"按钮，将进入"ICC 配置文件"面板。

⑧ 创建 ICC 配置文件。在图 14.17 所示的"创建 ICC 配置文件"面板中，可以键入 ICC 配置文件的名称。如果勾选"系统级"单选框，那么新创建的 ICC 配置文件将自动被设置为操作系统级的 ICC 特性文件，并保存在系统指定的 ICC 配置文件夹中："C:\WINDOWS\system32\spool\drivers\color"。所有设置完成后，点击面板右下角的"创建并保存配置文件"按钮。

图 14.17　创建 ICC 配置文件面板

在"创建 ICC 配置文件"面板的右半部分，通过点击上方不同的功能按钮，可以查看显示器的校准状态，例如可以查看新创建的 ICC 颜色特性文件的色域范围（如图 14.18 所示），以及应用新 ICC 文件前后的图像显示效果（如图 14.19 所示）。

图 14.18　查看 ICC 配置文件的色域范围

图14.19 应用新创建配置文件前后的图像显示效果

⑨ 比较配置文件。在图14.17所示的"创建ICC配置文件"面板中,如果点击右下角的"比较配置文件"按钮,可以打开图14.20所示的"编辑配置文件列表"对话框,在对话框中可以添加多个不同的ICC配置文件,进行相互对比。

图14.20 "编辑配置文件列表"对话框

二、使用专业级的色彩管理软件

这里使用Gretag Macbeth公司的专业级色彩管理软件ProfileMaker 5.0配合测色仪器EyeOne Pro对显示器进行色彩管理。具体步骤如下。

① 清洁屏幕并预热30分钟。

② 连接测色仪器EyeOne Pro,启动ProfileMaker5.0软件,软件主界面如图14.21所示。

③ 在软件主界面中,选择"Monitor"标签页用于对显示器进行色彩管理。在该标签页中,可以选择显示器的类型和测量仪器,在图中的"Reference Data"处可以选择的显示器类型有CRT显示器和LCD显示器,每种显示器都对应一个含有已知RGB设备颜色值的文本文件。在图中的"Measurement Data"处选择已经测量的色度值数据文件(与之前的RGB设备颜色值的文本文件对应),如果没有可用的测量数据文件,就需要从列表框中选择当前连接的测色仪器直接测量。先将测色仪器EyeOne Pro通过USB插口连接上电脑,然后从列表框中选择"EyeOne Pro"。这时系统将提醒用户将测色仪器放置在白色校准板上进行校准。

图14.21　ProfileMaker5.0软件主界面

④ 白板校准后,系统还会弹出如图14.22所示的提示框,提示用户在制作显示器ICC配置文件之前是否需要对显示器进行校准,如果之前对显示器已经进行过校准,那么这里

图14.22　显示校准提示框

选择"否"直接进行颜色特征化；如果之前没有对显示器进行过校准，那么选择"是"立即执行显示器校准。

⑤ 校准前需要在图14.23所示的对话框中设置显示器的校准目标状态参数，在该对话框中可以设定显示器类型（这是因为不同类型的显示器需要调整的显示项可能也不同）、白场色温、伽马值和亮度水平。如果显示器的目标校准状态为sRGB色彩模式，那么根据sRGB标准，需要将显示器目标白场色温设定为6 500 K，目标亮度可设定为100%，伽马值设定为2.2。设置完成后，点击对话框右下角的下一步按钮。

图14.23　显示器目标校准状态参数的设置

⑥ 校准显示器对比度。将显示器的对比度控制按钮调到最大值，把测量仪器放在显示器的白色区域上，点击右下角的"Start"开始执行校准，如图14.24所示。然后慢慢调低显示器对比度，直至对话框中的对比度指示箭头（绿色）对准目标状态箭头（灰色）。

第十四章 显示器的色彩管理

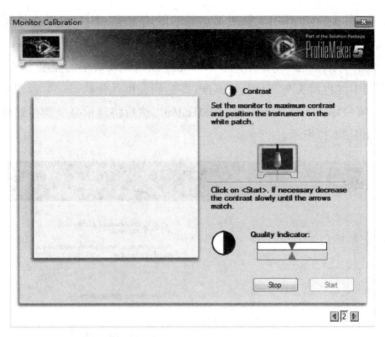

图 14.24 显示器对比度的校准

⑦ 校准显示器的白点颜色（白场色温）：白点校准的目的主要是为了让显示器的色温和校准前设定的目标色温相吻合。如果显示器有白点调节功能（艺卓显示器的白点调节功能位于"色彩/高级设定/增益"菜单项下），点击"Start"按钮后，根据测色仪器的测量结果调整显示器的 RGB 三通道颜色，直至当前白点值与目标白点值吻合（当白点值旁边出现"对号"），如图 14.25 所示，这个过程类似于 i1 Profiler 的白点校正过程。

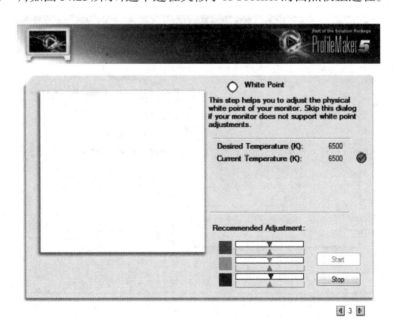

图 14.25 显示器的白点校准

155

⑧ 校准亮度：这个步骤用于确定显示器的最佳亮度。用户可以选择亮度自动优化（Brightness Optimization）方案，也可以选择亮度调整（Brightness Adjustment）方案，如图14.26所示。前者为默认选项，首先把显示器亮度按钮放在最小的亮度水平，然后逐步增加亮度，直至图中红色箭头与灰色箭头匹配，即达到亮度优化状态。后者则要先设定一个理想目标亮度值（Desired Luminance），如80 cd/m^2，然后将显示亮度调整到该数值所代表的亮度水平，如图14.27所示。

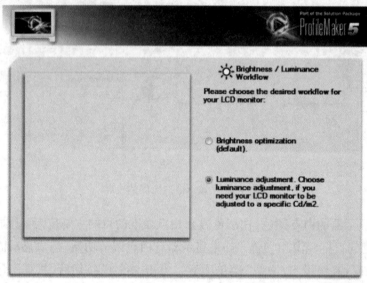

图14.26　选择不同的亮度校准方案

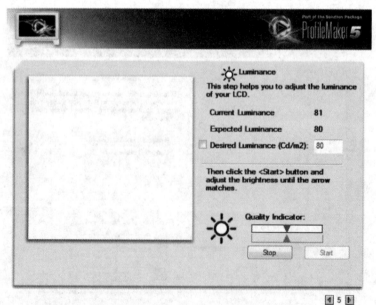

图14.27　亮度调整（Brightness Adjustment）

⑨ 创建ICC配置文件。在这一步骤中，显示器屏幕将显示一系列特征色块（色块的RGB输入信号值已知），仪器将自动测量这些特征色块，根据测量数据创建这些特征色块的色度值数据并保存在文本文件中（注意：这里测量的并非直接为CIELAB色度值，而是光谱反射率值，Profile Maker软件将根据这些光谱值自动计算其CIELAB色度值）。测量完成后，测量数据所代表的特征色块会自动出现在图14.21中的"Measurement Data"处。"Profile Size"列表框用于设置新创建的ICC配置文件的大小尺寸，默认选项为"Default"，也可以选择"Large"选项创建精度更高但尺寸更大的ICC配置文件。最后只要点击"Start"按钮就可以立即生成显示器的ICC配置文件了。

⑩ 新创建的ICC配置文件将自动被设置为操作系统级的ICC特性文件，并保存在Windows操作系统指定的ICC配置文件文件夹中："C:\WINDOWS\system32\spool\drivers\color"。

三、使用显示器自带的颜色校准软件

许多高端品牌的显示器都会随机附带配套使用的颜色校准软件，这里以ColorEdge（艺卓）显示器随机附带的Color Navigator显示器校准软件为案例，对ColorEdge CG243W LCD显示器进行校准和颜色特征化，具体注意事项如下。

① 校准前准备工作：需要将显示器的USB专用数据线连接至主机，用于校色信号的数据传输；还需要将当前显示分辨率调整至1 920×1 200，否则软件将会提示用户退出软件并修改分辨率。

② 设置校正目标状态：做好校准前准备后，启动Color Navigator软件，软件主界面如图14.28所示。在界面左侧部分，用户可以设置显示器的校正目标状态。Color Navigator

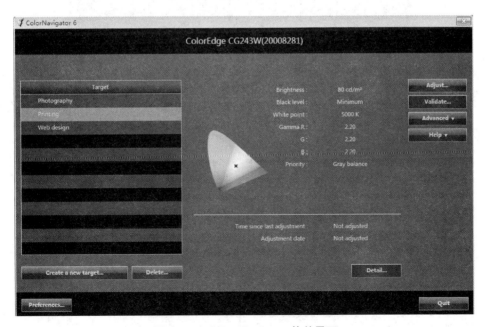

图14.28　Color Navigator软件界面

提供有三种标准状态可供选择,分别是"Photography"(用于数码照片的显示和编辑)、"Printing"(用于印刷品的屏幕校样)、"Web design"(用于查看网络图片的查看),当然用户也可以根据需要自行设置校正目标,设置好校正目标后,相关信息会显示在界面右侧。

③点击软件主界面右侧的"Adjust"按钮,即可开始显示器的校正。软件会提示选择测色仪器,并校准测色仪器,如图14.29所示,完成测色仪器校准后,点击"Next"按钮。

图14.29　选择测色仪器

④将测色仪器悬挂放置于屏幕指定位置,如图14.30所示,然后点击"Next"按钮,进入显示器校准步骤。

图14.30　悬挂放置测色仪器

⑤ 使用Color Navigator软件对显示器进行色彩校准的过程类似于i1 Profiler软件和Profile Maker软件。唯一不同的是在Color Navigator软件中，无须人为调整显示器的控制按钮，所有调整都是显示器自动调整实现。

⑥ 校准结束后，软件会显示校正结果，可以查看目标校正状态和实际校正结果，以及所创建的显示器ICC配置文件的存储路径，如图14.31所示。点击"Finish"按钮后，将结束校正并将新创建的ICC配置文件设置为系统级配置文件。

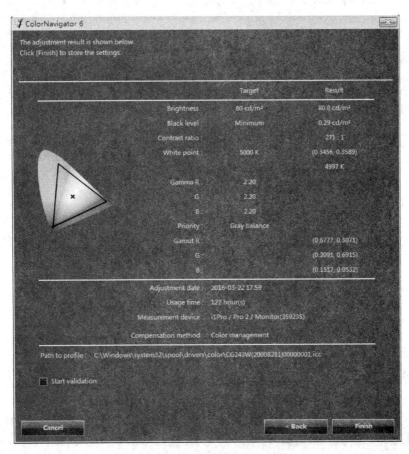

图14.31　显示器校正结果对话框

⑦ 显示器ICC配置文件的验证。在图14.31中，如果勾选左下方的"Start validation"单选框，软件将启动ICC配置文件的验证程序。验证方法是：显示器显示一系列已知RGB值的测试色样，测色仪器会测量这些色样的色度值，然后通过色差公式计算色样测量值和计算值（使用ICC配置文件将测试色样的RGB信号值转换为色度值）之间的色差来验证ICC配置文件的精度。图14.32所示的对话框显示了精度验证结果，从中可以选择验证所用的测试色样"Validation target"及色差计算公式"ΔE"，还可以看出测试色样的最大色差和平均色差等信息。如果点击右下角的"Detail"按钮，还能打开图14.33所示的对话框，详细显示精度验证中每个测试色样的转换精度。

设计色彩学

图 14.32　ICC 配置文件的精度验证结果

图 14.33　精度验证中每个测试色样的转换精度

第五节　显示器色彩管理的应用

无论使用何种色彩管理软件，新创建的ICC配置文件都将自动设置为操作系统级的ICC特性文件，并保存在Windows系统指定的ICC配置文件夹中："C:\WINDOWS\system32\spool\drivers\color"。这时操作系统级的色彩管理就会把这个ICC文件作为显示器的特性文件，并控制显示器的呈色。

显示器的校准和特征化相对来说还是很简单的，但它又是非常重要的，因为它在整个色彩管理流程中起着非常关键的作用。另外，显示器的校准和特征化的过程是一个反复循环的过程，要不断地改进。对于CRT显示器，建议每周校准一次，至少要每月校准一次。对于LCD显示器，校准的间隔时间可以更长一些。

对显示器色彩管理的工作环境有两点基本要求：一是反光表面。在观察视场内的表面，如墙壁、地板、天花板、桌面等的颜色应该尽可能地接近视觉上的中性色。不要将具有强烈色彩的颜色放到视场中，因为这些颜色会影响你的颜色判断。二是照明光。国际标准化组织ISO规定D50作为印刷行业的标准照明体，还规定了"生产用评价颜色"的照度为500 lx，"严格的比较颜色"使用2 000 lx的照度。如果在CRT显示器前工作，就需要周围的环境光弱一些，因为CRT显示器本身发光并不很亮。在使用LCD显示器时，可以允许环境光有较高的亮度，但也不能太高。建议使用一个显示器遮光罩，使环境光不能直接照射到屏幕上，这样就可以明显增加CRT显示器的对比度。

在图像或页面文件显示时，必然要发生从文件的源色空间（可以是扫描仪、数字照相机等输入设备的颜色空间）向显示器颜色空间（目标色空间）的转换。如果没有这个转换，则所有的颜色都不能正确显示。但是，这个转换过程是在我们没有进行任何操作或干预的情况下静悄悄地进行的，以至于我们根本没有觉察到。这个转换是由系统的色彩管理程序控制的，如图14.34所示。这个转换过程不需要改变正常印前色彩处理流程中源文件的RGB数值，色彩管理系统可以明确地、自动地处理文件在不同显示器上的色彩转换。

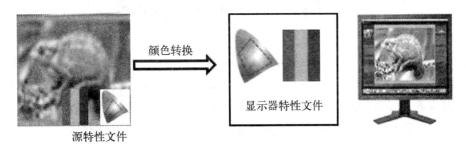

图14.34　图像文件显示时的色彩转换

第十五章 输入设备的色彩管理

第一节 输入设备的显色特性

在色彩管理技术中,将彩色设备分为三个类型:输入设备、显示设备和输出设备。所有输入设备共同的特征是能够对实际景物、平面彩色画面等实体颜色进行采集,形成与颜色外貌对应的数字数值,如扫描仪、数字照相机、彩色摄像机等。

根据色光的分解原理,任何色光都可以分解为不同数量的红、绿、蓝三种原色光成分,输入设备记录颜色的方式实际上是记录该色光对应的红、绿、蓝三个分量的多少。因此,该类设备对扫描或拍摄画面内的每个相同大小、一一相连的微小面元(称为像素)的色光形成三个数字化的数值,通常记为RGB(红、绿、蓝),用以表征物体该像素位置的颜色。这一过程可由图15.1表示,其中CIELAB或CIEXYZ代表实物的视觉色貌。从输入、输出的角度看,输入端为设备感知的物体色光,光信息经过转换形成最终的RGB数字信息。因此,常将具有这种特征的设备称为RGB设备。

图15.1 输入设备的颜色响应

第二节 输入设备的校准

校准即是使设备处于稳定而优化的使用状态,由设备的性能参数决定。在制作设备的ICC颜色特性文件(颜色特性化)之前,控制好设备的性能参数,使之处于优化的状态下是非常重要的。对于输入设备而言,影响颜色响应的最大因素就是软件的参数设置。扫描仪和数字照相机的参数影响及其设置方式差别很大,下面分别予以介绍。

一、扫描仪的校准

对于扫描仪来说,有3个参数影响其数据采集性能:照明光源,彩色滤色片,软件设置。在扫描仪中,除了非常低档的外,照明光源总是稳定的,由滤色片变化产生的差别一般在使用5年左右才会有,所以扫描仪校准的关键在于正确设定扫描软件的参数,然后一直保持这个参数。

① 关闭扫描仪对白场、黑场或偏色校正的设置,关闭对扫描锐化的设置,这些设置会干扰到色彩管理过程。

② 确定扫描仪的最佳状态,通常要注意:根据之前的实验结果,扫描仪一般具有较好的白平衡,如果扫描仪允许自行设置输出伽马值,建议设置为2.6～3.0的阶调范围;将扫描方法设置为"最大限度扫描",这种扫描方法既不设置白场,也不设置黑场;将扫描仪的扫描颜色位数设置为最大(一般为每通道8位)。

二、数字照相机的校准

数字照相机的颜色特征化过程和扫描仪十分相似。但是由于扫描仪有固定光源,且照度稳定,而数字照相机的拍摄光源条件是经常变换的,没有固定的环境光源条件,因此想得到完全准确的ICC特性文件是比较困难的。例如,数字照相机工作的环境光照,有时是阳光明媚的晴天光线,有时是灰蒙蒙的阴天云,又有时是夜间的人工光源。所以,要求相机对不同的场景有不同的响应,以能适应照明条件的改变对动态范围和颜色色温的影响。

对数字照相机进行色彩管理的另一个困难就是数字照相机面对的是真实的物体,有些颜色数字照相机不一定能够准确地分辨出来,而扫描仪扫描的是几种原色形成的颜色,相对来说捕捉难度要小一些。因此,在所有输入、显示和输出设备中,数字照相机的色彩管理难度是最大的。一般情况下,色彩管理的作用也最难发挥效率,但对于一些可控条件下的拍摄(如影棚等可控的、稳定光源的环境下的拍摄),色彩管理是可行且可信的。创建数字照相机的ICC特性文件之前首先要做好数字照相机的校准。数字照相机的校准主要是通过白平衡实现。

1. 数字照相机的白平衡

白平衡(White Balance),就是相机在某种光源下,RGB三原色对于白色的响应基本一致。在数码摄影中,如果白色还原正确,其他颜色还原也就基本正确了,否则就会出现偏色。我们知道,不同的光源发出光的色调是不同的,物体的颜色会因投射光线颜色的不同而产生改变,同一个物体在不同光线的场合下拍摄出的照片会有不同的颜色。为了能让相机拍摄出的图像色彩与人眼所看到的基本一样,就需要"白平衡"来调整。实质上是在确定的照明条件下,调整相机的响应,使其对场景中的光源色(以及非彩色)有近似相同的三通道(RGD)响应值。白平衡能使相机在各种光线条件下拍摄出的照片色彩和人眼所见的基本相同。

对白平衡的设置大约采取室内摄影棚白平衡的设置和室外外景白平衡的设置两种方式。

（1）室内摄影棚白平衡的设置。

室内摄影棚的白平衡设置必须注意以下七点：

① 确保曝光必须准确，即光圈与快门的设置准确；

② 必须使用纯白色的纸、塑料泡沫等纯白物体作为参照物；

③ 白色参照物的位置必须放在被摄物的位置；

④ 白色参照物必须充满整个取景框；

⑤ 白平衡设置步骤必须严格遵循说明书的程序进行；

⑥ 操作完毕后，必须确认相机显示白平衡操作准确、可行；

⑦ 一旦将白平衡设置完毕，必须牢记拍摄时灯位只能做左右或高低的轻微调整，而不能对灯位进行前进或后退的调整，否则将影响曝光的准确性，从而带来白平衡的偏差。

（2）室外景白平衡的设置。

由于外景光线的变化相对复杂，使用自定义白平衡给操作带来极大的烦琐性和复杂性，因此在外景拍摄时可选用自动白平衡来处理。由于数字照相机的特殊性，室外拍摄应避免在强烈阳光的直射下拍摄，同时注意正确补光，以免太多的光造成不应有的溢出现象，而对画面的色彩、层次、细节造成损坏。如果在外景拍摄时要使用自定义白平衡，那么其操作步骤要求同室内一样。风景的取景一般多为天空、海边、江水、河水，因此在背景上常出现大面积的亮光和杂光，这时用一把黑色的遮阳伞，让相机处在遮阳伞的阴影中拍摄外景，会取得意想不到的效果。

当前常用的数字照相机都使用一个传感器面阵，以及与各微小传感器配合的滤色片。这种相机也称为彩色滤色片阵列（CFA）相机。其中每个传感器只捕获一种原色，通常是红、绿、蓝三色中的一色。每个传感器捕获的图像为灰度图像，且在捕获其他原色的传感器位置处的灰度值通过插值计算获得，彩色图像则由三个灰度图像处理得到。几乎所有的CFA相机都提供一个白平衡的功能，它并不调整相机对光的实际响应，而是通过改变原始灰度图像的方法来修正拍摄影像数据。图15.2显示了Canon数字照相机内的白平衡设置，用户可以选择"自定义白平衡"或"自动白平衡"。

当拍摄JPEG格式图像时，"自定义白平衡"选项完成的操作过程是使用相机内部的白平衡设定功能，对原始数据进行白平衡（对比度、清晰度、颜色矩阵等）修正。因此，如果我们为相机的JPEG捕获方式建立ICC特性文件，则应选择"自定义白平衡"设置，并在这种色温控制下拍摄建立特性文件所需要的色标。当我们选用图像的原始数据（RAW）文件格式时，白平衡设定对捕获的原始数据是没有任何作用的，又由于原始数据只是灰度图像，只有通过

图15.2 Canon数字照相机内白平衡设置

处理才能成为彩色影像，所以不能直接为原始数据建立特性文件。但是，原始数据是需经过转换器按某种方式进行解释并形成彩色图像的。因此，我们也可以对某个特定的原始数据转换器形成的彩色图像进行特性化。那么，选择"自定义白平衡"仍是一个不错的选择，即使用这个白平衡对原始数据进行转换，而不是依赖相机的自动白平衡或原始数据转换器的估算。

如果不尽如人意，相机既不能设置自定义的白平衡，也不能定制灰平衡，那么它就不适合做色彩管理，因为它无法固定下来一个合适的响应。对这种相机所能做的也只是在所选择的编辑颜色空间里直接打开一幅拍摄图像，利用已经校准的显示器作为参考，进行必要的颜色编辑和修改。

2.数字照相机的灰平衡

许多数字照相机还可以自定义灰平衡。进行这样的操作之后，无论当前照明条件如何，相机的白、灰、黑都会还原为中性，CCD内色偏也会被纠正。例如，爱色丽Color Checker灰平衡卡可以一直保持光学中性。这意味它们反射同等量的红、绿和蓝色光，每次都可以给出真正的灰平衡。具体实现灰平衡的方法是：拿出灰平衡卡，置于场景内，保证照明光线与拍照时设置的完全一致并均匀。把照相机靠近灰平衡卡直到它填满取景器，并按相机中自定义灰平衡的说明进行操作，这样就可以为相机做一个快速的灰平衡。

第三节　输入设备的颜色特征化原理

输入设备是整个图像复制流程的起点，最终获得图像的好坏与它们自身的质量直接相关，也和它们的ICC颜色特性文件有关。要得到想要的颜色，首先要知道那个颜色是什么数值（当然是指CIE色度值），输入设备ICC特性文件所起的作用就是告诉色彩管理系统该颜色是什么色度值。

与显示设备类似，输入设备的颜色特征化也是建立设备颜色值与其响应颜色的CIE色度值之间的对应关系。设备颜色值在输入设备情况下总是RGB值，而这里的CIE色度值既可以是CIEXYZ值也可以是CIELAB值。同样，建立设备颜色值和CIE色度值之间的关系也需要进行颜色采样。与显示设备不同，输入设备颜色特征化中的采样是对一系列硬拷贝颜色（采样色标或色板）进行扫描或拍摄，以形成响应的设备颜色值（RGB），而对应的CIEXYZ或CIELAB色度值（对应D50标准光源下），则需要在扫描或拍摄色标前就完成测量（用于输入设备颜色特征化的色标色度值通常存储于文本格式的记录文件中）。然后利用颜色特征化软件计算出采样色标RGB值和CIELAB值之间的关系，从而创建标准的输入设备ICC特性文件。输入设备的颜色特征化原理如图15.3所示。

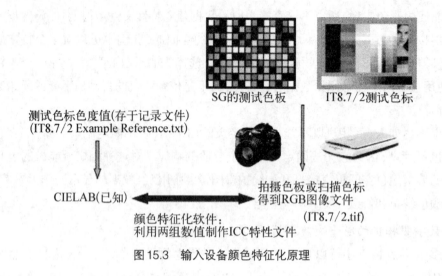

图 15.3 输入设备颜色特征化原理

第四节 输入设备的采样色标

输入设备颜色特征化使用的标准色标由两部分组成：硬拷贝的物理原稿，多个色块。存储原稿色标中各色块颜色的测量值（CIE色度值）文件称为色标描述文件（Target Description File,TDF），在某些颜色特征化软件中，如在X-Rite公司的ProfileMaker软件中也被称为参考文件（Reference.txt）。

一、扫描仪用采样色标

由于目前输入设备仍以扫描仪和数字照相机为主，ICC颜色联盟也主要规定了用于这两类输入设备的采样色标。扫描仪最常用的标准色标是IT8.7/1（透射稿）和IT8.7/2（反射稿），分别用于透射稿扫描和反射稿扫描的色彩管理。图15.4所示为柯达相纸所制备的IT8.7色标，称为柯达版。

IT8.7色标由银盐彩色材料制备，其中包含有红、绿、蓝、青、品红、黄和灰色色阶颜色，为该种材料所能表现的最饱和原色、二次混合色及中性色，共84个，用于表现扫描的通道响应和灰平衡特性，还含有三个不同明度级的多种复合色共144个。此外，还有表现肤色的颜色若干个。图15.4所示的柯达版扫描色标使用12个近肤色色块以及表现肤色的人物肖像，共有240个颜色。使用富士彩色相纸的IT8.7/2，称为富士版。与柯达版不同的是，富士版在肤色表现上有36个不同的色块，没有了人物肖像，该版本共264个颜色。

大部分扫描仪随机携带的色标往往是大批量生产的，其颜色测量值仅由少量样品得到，对于这批色标都使用相同的TDF文件。因此有的样品准些，有的则误差大些。还有

(a) IT8.7/1(透射稿)　　　　　　(b) IT8.7/1(反射稿)

图15.4　柯达版扫描色标

一部分色标是小批量制作的，颜色测量也是针对每一个色标进行的。因此，其TDF文件的准确度较高。对于非单独测量颜色值的色标，用户在使用时可以自己测量，用实际的测量值替换其TDF文件中的色度值。

除了IT8.7标准色标外，Don Hutcheson公司开发了包含更多颜色的输入设备专用色标(相关信息可访问网站www.hutchcolor.com)，称为HCT色标。图15.5所示为其反射稿，它较IT8.7/2包含了更多的颜色，共528个，且进行了比较好的颜色组合。针对每一幅色标都进行了单独的颜色测量，其色度测量值可由色标编号在其网站上查找获得。HCT色标也使用银盐彩色相纸制备，有柯达彩纸版和富士彩纸版两种。由于该色标同样使用银盐彩色相纸制作，因此所能表现的颜色受限于该成像材料所能表现的色域范围。图15.6为HCT色标颜色在CIELAB色空间中的分布(由"●"表示)，以及与IT8.7/2颜色(由"○"表示)的比较。从图中可以看出，与IT8.7/2色标相比，HCT色标包含更多的特征色样，且颜色分布更加均匀，增加了许多比较饱和的深色色样。目前国外普遍认为，在扫描仪颜色特征化中，使用HCT色标可以得到比IT8.7/2更加准确的ICC特性文件。虽然

图15.5　Hutch Color反射稿扫描色标

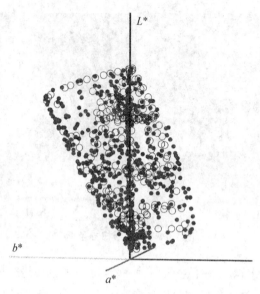

○：IT8.7/2色标；●：HCT色标

图15.6　IT8.7/2与HCT色标的颜色分布

Don Hutcheson公司的HCT色标没有被ICC组织标准化，但已得到了BasICColorScan、ColourKit、PerfX Color Management Pro、MonacoProfiler4、ProfileMaker5等众多特性文件制作软件的支持。

二、数字照相机用采样色标

数字照相机采用的色标目前主要有两个：一是由24个色块组成的GretagMacbeth ColorChecker色标，如图15.7（a）所示；另一个是由140个色块组成的ColorCheckerSG色标，如图15.7（b）所示。该色标专为数字照相机的颜色特征化设计，其周围的白色、灰色和黑色设置都是为了让颜色特性化软件抵消不均匀的照明，可提高颜色关系的准确度，而

(a) ColorChecker色标

(b) ColorCheckerSG色标

图15.7　色标

这个功能是原24个色块的色标所不具备的。除了这两种色标之外，还有另一种数字照相机色标称为ColorChecker DC，包含有240个色块。这两个色标以及ColorChecker DC各自含有的颜色在CIELAB色空间中的分布如图15.8所示。

从图15.8可以看出，Macbeth ColorChecker的24个颜色占据的空间范围最小；SG色标的140个颜色占据的空间范围最大；DC色标的240颜色范围较SG稍小些。比较而言，虽然DC色标包含的颜色最多，但并没有占据最大的空间范围，一些应用表明其效果不如SG好，也许缘于颜色范围小这一因素。数字照相机使用色标的制作材料与扫描仪色标不同，存在颜色范围的差异也是自然的。从应

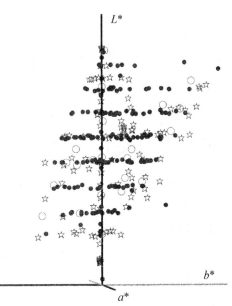

○：ColorCh24；●：ColorChDC；☆：ColorChSG

图15.8　ColorChecker色标的颜色分布比较

用要求看，数字照相机主要用于自然景观的颜色采集，这些色标色已完全能满足要求。之所以这么关注色标中包含的颜色，是因为色标的特性将直接决定着其ICC特征文件的应用效果。

从原理上来讲，采样数据所决定的数学关系只有在采样数据所决定的数据域中应用，才具有可靠的准确性，而在采样数据域以外，其准确性会降低。依赖于色标颜色所建立的ICC特性文件，如果应用于色标颜色范围之外的颜色，则颜色转换的误差可能会较大。例如，上述介绍的由银盐相纸制作的扫描仪色标，所涵盖的为银盐相纸所能再现的色域范围。若其ICC特性文件只用于银盐材料的图像文件，则最终转换的颜色都应在该色域范围内，会有较准确的颜色转换数据，可发挥出特性文件本身的精度。但若将其用于彩色印刷品，由于印刷色域与银盐相纸的色域不同，有些颜色可能不含在银盐相纸色域内。如图15.9所示，一些中等明度的印刷青蓝色和高明度的印刷黄色，均超出了颜色特征化时色标颜色所涵盖的色域范围，对这些颜色的处理（颜色转换）将会产生较大的色差。因此在颜色输入设备的高端应用中，为保证颜色转换的准确性，应根据应用特点设计和制作专用色标。色标的设计和制作是输入设备颜色特性化的一个关键因素，值得进一步研究。

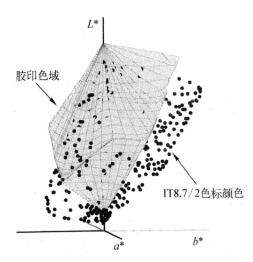

图15.9　胶印色域与IT8.7/2扫描色标的颜色比较

第五节 输入设备ICC特性文件的创建和使用

一、扫描仪ICC特性文件的创建

扫描仪的ICC特性文件是扫描仪颜色特征的反应,具体来说可以这样理解:它就是扫描仪的基本反应信号所得到的RGB信号值与CIE色度值之间的对应关系。为什么要这么理解呢?因为创建扫描仪的ICC特性文件是在扫描仪不进行任何颜色调节的情况下得到的,而实际上我们在扫描时要进行清晰度的强调、颜色校正和层次校正,也就是说在实际扫描过程中扫描仪的信号反应是要改变的,但其基本的反应特性仍然可以用它的颜色特性文件来表达。

扫描仪特性文件的创建流程:一般是在扫描仪没有色彩校正和色彩管理,不进行图像清晰度增强的情况下,扫描标准色标,得到RGB模式的色标图像文件,然后利用该色标图像文件及其参考色度值(存储在Reference.txt文件中)进行计算,从而可得扫描仪的ICC特性文件。下面以通过ProfileMaker软件来生成扫描仪特性文件为例,说明扫描仪特性文件的创建流程和应该注意的问题。

① 选择用以创建扫描仪特性文件的标准色标:国际上比较通行的色标是IT8.7/1和IT8.7/2,前者用于透射扫描仪,后者用于反射扫描仪。美国ANSI标准和ISO 12641都为IT8.7/1和IT8.7/2给出了标准的颜色值,其数值用CIE色度值CIEXYZ和CIELAB表示。制作这种标准色标的难度很大,对所用的染料和底基材料要求都有严格要求,因此要完全和ISO12641规定一致是不可能的。只有少数公司能够生产这种色标,KODAK、AGFA、FUJI等图像技术公司自己就能生产这种色标。其他使用者就需要购买他们制作的产品来进行色彩管理。一般制作的标准色标必须在ANSI标准规定的容差范围之内,并且每个色标都会给出一个编号,生产公司都会给每个色标一套标准的色度数值,作为创建ICC颜色特性文件的参考数据。现在,国外认为用于扫描仪颜色特征化比较好的标准色标是Hutch Color(HCT)。其色块更多,色域更大,有很多饱和的深色,使用它会得到更加准确的ICC特性文件。

② 打开扫描仪电源,预热30分钟。启动扫描驱动程序,关闭图像清晰度增强功能和色彩校正功能,并关闭色彩管理功能。设定扫描色彩模式为RGB,扫描分辨率为300 dpi。

③ 将IT8.7/1或者IT8.7/2色标安放在原稿滚筒或原稿玻璃上,注意稿子尽量放正。

④ 扫描标准色标。存储扫描得到的图像,格式为TIFF。

⑤ 开启ProfileMaker软件,在预置中设定好相关选项,如图15.10。注意:创建ICC Profile的版本可选择为"According to ICC specification version 4",不选中为扫描仪或数

字照相机生成ICC特性文件时可以通过Photoshop进行处理,即不选中"Optimize image preview in Photoshop"。

图15.10　ProfileMaker软件的预置选项

⑥ 在图15.11中的ProfileMaker软件主界面中选择"SCANNER"标签页,并在"Reference Data"处选择所用标准色标的参考色度数据(Reference.txt文本文件)。

图15.11　ProfileMaker软件的"SCANNER"标签页

⑦ 在图15.11中的"Measurement Data"处选择第④步所扫描的色标图像文件，这时会立即弹出图15.12所示的对话框，在这里可以对扫描图像进行裁剪，注意用鼠标箭头拖动虚线裁剪框到达四个角点即可，下面的灰梯尺也应包含在虚线框内。点击"OK"按钮后，返回到软件主界面。

图15.12　ProfileMaker软件的裁剪对话框

⑧ 在图15.13中点击"Start"按钮，软件开始计算、生成ICC特性文件并存储该文件，文件后缀名为.icc，缺省位置是在操作系统专门存储ICC颜色配置文件的文件夹里，有关内容可参看第十七章第五节"操作系统中的色彩管理"。建议以日期来命名，这样可以知道是何时创建的特性文件。

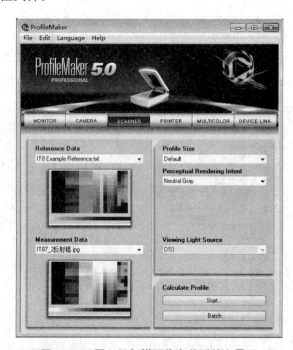

图15.13　置入了扫描图像文件后的主界面

二、扫描仪的色彩管理设置

扫描仪ICC特性文件表示的是RGB色空间与PCS空间的转换关系,而且是单向的,即只能是由扫描色空间向PCS空间进行转换。扫描仪的ICC特性文件创建后,一般要将该特性文件嵌入到图像文件中,以正确反映图片原稿的颜色。具体来说,就是要将扫描得到的文件指定为扫描仪的色空间。实际扫描的情况分为两种:① 得到RGB图像;② 得到CMYK图像。在这两种情况下,扫描仪特性文件的应用也会有所不同。对于扫描得到RGB模式图像的情形,可以在扫描后存储文件时不嵌入ICC文件,之后在Photoshop软件中给图像指定该扫描仪的ICC文件,存储时再将扫描仪特性文件嵌入图像中;如果使用的是高端扫描仪,那么可以通过扫描仪驱动软件设置直接得到嵌入了扫描仪特性文件的RGB图像。至于在Photoshop中如何嵌入ICC特性文件,详见第十七章有关指定和嵌入ICC特性文件的内容。如果想在扫描时直接得到CMYK模式的图像,则图像要从扫描仪颜色空间转换到CMYK目标颜色空间,这个转换也可以直接在某些扫描仪的驱动程序中完成。此时源色空间设置为扫描仪ICC特性文件的颜色空间,目标空间设置为要转换到的CMYK输出设备颜色空间。

三、数字照相机ICC特性文件的创建

① 首先选择拍摄所用的标准色标。目前大家都倾向于选择GretagMacBeth ColorChecker DC作为数字照相机的标准色标。在专门的摄影专业器材商店可以买到这种色标。

② 设置好标准的拍摄环境。数字照相机的特性文件不能适用于任何环境,只能在固定的环境下才能发挥作用。因此,只能是为某个特定的拍摄环境建立特性文件。

③ 把ColorChecker DC置于拍摄场景中,固定相机,进行拍摄。

④ 把拍摄到的图像文件拷贝到计算机。

⑤ 打开ProfileMaker软件,进入图15.14所示的"CAMERA"标签页。在"Reference Data"处找到ColorChecker DC.txt,在"Photographed Test Chart"处打开拍摄得到的ColorChecker DC图像文件,进入与图15.12类似的裁切对话框。注意将图中的虚线拉到四角的十字线上,最后裁剪出来的色块要和"Reference Data"下的图像色块是对应的。

⑥ 确定"Photo Task"。具体内容有:选择用相机的灰平衡还是要求相机将近似中性灰色强制转为灰色;曝光选项;图像调节选项。Photo Task设置见图15.15、图15.16、图15.17所示。

⑦ 在图15.14所示的界面中,确定ICC特性文件中的光源(Light Source)等参数。

⑧ 点击"Start"按钮,开始计算并生成数字照相机的ICC特性文件,并将新创建的特性文件存储到计算机系统的色彩管理文件夹中。

设计色彩学

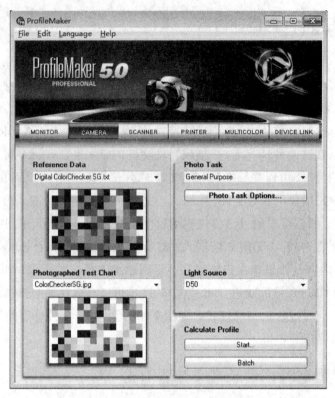

图15.14　ProfileMaker软件的"CAMERA"标签页

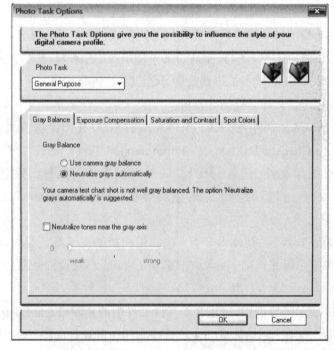

图15.15　"Photo Task"中的灰平衡选择设置

174

图 15.16 "Photo Task"中的曝光补偿设置

图 15.17 "Photo Task"中的图像调节设置

四、数字照相机特性文件的应用

可以通过 Photoshop 软件的"指定配置文件"功能将所创建的数字照相机 ICC 特性文件配置给所拍摄的图像,并在存储图像文件的时候,将该特性文件嵌入到图像文件中。详细信息可参考第十七章第二节有关内容。

第十六章 输出设备的色彩管理

第一节 输出设备的显色特性

色彩管理中涉及的输出设备种类广泛,如各种彩色打印机、数字印刷机及传统印刷机等。其共同特征是在某种方式的控制下,形成硬拷贝形式的彩色图像。相对于输入和显示类设备,输出设备的呈色过程要复杂得多。首先,这类设备采用色料减色混合方式呈色,三原色为青、品红和黄(以下记为C、M、Y)。实际上,为了改善该三色色料混合所产生的黑色不纯、不深等问题,都要额外添加一个黑色料(以下记为K)。这样实际输出所用的色料为C、M、Y、K四种色料。为了扩大输出色域,当前还有许多打印机和印刷机采用多于四色的色料组合。

这类设备根据用途的不同其颜色输入模式也不同。例如,用于照片、广告图片等输出的彩色打印机,常接收数字照相机或电脑制作的RGB模式的数字影像文件,最方便的方式就是直接用RGB输入模式的数字打印机,即让打印机按照RGB代表的颜色特征转换成所需要的C、M、Y、K色料量打印出该颜色。由此看来,尽管彩色打印设备使用CMYK色料呈色,但并不总是直接用CMYK值控制输出四色色料量,而是要根据使用特点加以不同的设计和处理。

对于直接接收RGB数字信息的打印设备,设备生产商已经建立了RGB到CMYK的颜色空间转换关系。首先将接收的RGB值转换为CIE色度值,其后再根据该设备所使用的色料和输出纸张的性能,将CIE色度值转换为输出该颜色所需的色料量控制值CMYK。需要注意,这种转换关系由生产商建立,通常固化在设备驱动程序中。当在应用软件中调用驱动程序进行打印时,在系统后台中完成了从RGB色空间到CMYK色空间的转换。用户只能通过调用驱动程序使用该颜色转换,而没有能力去改变它的设置。使用这种方式的输出设备可称为RGB输出设备,显色过程如图16.1所示。实际上,是由打印设备和驱动软件一起构成了一个协同工作的RGB打印系统。

目前,真正意义上的RGB输出设备只有一种,为使用银盐彩色相纸为输出材料的激光彩色扩印机。所使用的彩色相纸中只有青、品红、黄三色染料色料,分别对红、绿、蓝三色色光敏感。设备使用红、绿、蓝三色激光作为曝光光源,RGB数值分别直接控制这三色

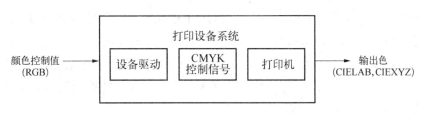

图16.1　RGB输出设备的颜色形成流程

激光的发出强度,则对应形成感光彩纸上的青、品红和黄色染料量,混合产生不同的颜色。这种设备的驱动软件需要针对摄影行业的应用特别开发,通常只接收RGB影像,若需在该设备上输出CMYK影像,则需要按某种对应关系首先将影像文件从CMYK模式转换为RGB模式。

但是,对于印刷业中使用的分版输出设备(如计算机直接制版机)或数字印刷机而言,情形则不同。这些设备往往只接收CMYK颜色模式的图像文件,直接输出分色印版或打印出印刷品。CMYK数值代表印版上不同面积率的印刷半色调网点,而不同网点的面积率数值却对应着印刷所用的原色墨量。对于这种由输入CMYK值直接控制墨量输出的情形,输出设备直接接收一个印刷工作软件导入的CMYK数值,并按该数值控制墨量的输出,此类设备称为CMYK设备。CMYK设备常需要一个专用软件进行输出控制,如光栅化处理器(RIP)。CMYK设备的显色原理如图16.2所示。

图16.2　CMYK输出设备的颜色形成流程

对输出设备究竟为RGB设备还是CMYK设备这一问题的深究,意义在于能够直接有效地进行色彩控制,即色彩管理。如果这一点弄不清楚,就会在色彩管理流程中引入干扰因素,造成难于控制或容易出错的问题。

第二节　输出设备的颜色特征化原理

一、输出设备的颜色特征化原理

输出设备的颜色特征化也是建立设备颜色值与其输出颜色的CIE色度值之间的对应关系。设备颜色值在输出设备情况下是CMYK值(对应某些超四色的多色高保真印刷复制系统,设备颜色值也可以是多色,如CMYKRGB与CMYKOG等),CIE色度值既可以是CIEXYZ值也可以是CIELAB值。同样,设备颜色值和CIE色度值之间关系的建立也需要进行颜色采样。与显示设备相类似,输出设备颜色特征化中的采样是对CMYK模式的色

标图像进行打印,测量打印色标中特征色块的CIE色度值(对应D50标准光源),而色标图像中特征色块的CMYK值已知,其数值存储于文本格式的参考文件中,该参考文件一般在购买色标文件时配套提供给用户。测量完打印色标后,即可利用颜色特征化软件计算出采样色标CMYK值和CIELAB值之间的关系,并生成标准的输出设备ICC特性文件。输出设备的颜色特征化原理如图16.3所示。

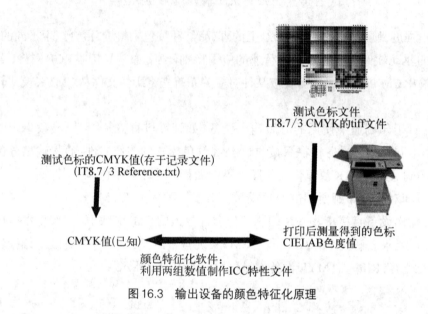

图16.3 输出设备的颜色特征化原理

二、输出设备特征化色标

RGB模式输出设备和CMYK模式输出设备的呈色机理是不同的,因此对这两类设备进行颜色特征化时,所采用的色标也是不同的。

1. RGB输出设备的颜色特征化色标

对于RGB模式输出设备,R、G、B三通道各自在0～255均匀取值,形成多组RGB输出控制值。例如,在0～255均匀分割成8份,包括两个数值端点,R、G、B可分别取0、32、64、96、128、160、192、224和255共9个值。这样,共可组成729(9^3)组不同的RGB设备控制值,输出为729个采样色块。原则上说,采样数据越多,所建立的数学关系就越精确。但实际上受到输出精度、颜色测量精度及数学方法等因素的制约,也并不需要过多的采样数据。有些特性文件制作软件会提供几个不同的采样数目供用户选择。当输出精度要求不太高时,可选用较少的采样数目。设备输出精度较高,颜色控制精度要求也高,例如在数字打样应用中,可选用较多的采样数目。

不同的特性文件制作软件所采用的RGB采样数据也不尽相同。图16.4为ProfileMaker5.0软件中RGB采样色标的选择界面,可以选择软件自带的TC2.83和TC9.18两种RGB采样色标,两种色标分别有283和918个颜色。TC9.18色标图像如图16.5所示。

第十六章　输出设备的色彩管理

图16.4　ProfileMaker5.0 RGB采样色标的选择界面

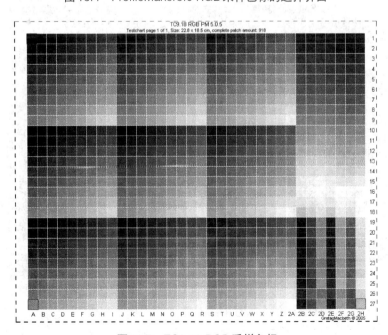

图16.5　TC9.18 RGB采样色标

TC2.83和TC9.18RGB采样数据虽然大部分也是在0~255间均匀取值,但也含有许多其他有意义的颜色组合,图16.5所示的TC9.18色标图像底部的颜色,将会有益于提高这些颜色区域的颜色转换精度。

X-Rite公司的Monaco PROFILER专业软件对RGB设备特性文件制作流程中采样数目的选择方案有34(6^3)、729(9^3)和1 728(12^3)三种,但无论哪种采样方案,采样值都在0~255均匀取值。

2. CMYK输出设备的颜色特征化色标

基于CMYK四色印刷工艺的特点,美国印刷技术标准委员会CGATS制定了称为IT8.7/3的CMYK印刷设备采样标准,其完整的名称为"印刷技术——四色套印特性化输出数据",它得到了美国国家标准协会的授权,并已被国际标准化组织采纳形成了ISO 12642标准,于1996年颁布。该色标是一幅TIFF格式的图像文件,如图16.6所示,总共有928个色块,其中包含182个基本油墨色块和746个扩展油墨色块,分别以C、M、Y、K数值存储,可用于Windows、Macintosh和SUN平台。ISO IT8.7/3由基本油墨色块和扩展油墨色块两部分组成。基本油墨色块由两幅图组成:第一幅图有78个色块,即青、品红、黄、黑、白的实地色块,青、品红、黄按照网点面积率100%、70%、40%、20%两两叠印色块和青、品红、黄、红、绿、蓝加上实地的黑墨组成的色块,以及青、品红、黄、黑的13级梯尺;第二幅图有104个四色叠印色块,即由青、品红、黄、黑油墨按网点面积率100%、85%、80%、70%、65%、45%、40%、27%、20%、12%、10%、6%等四色叠印而成的色块。扩展油墨色块也由两幅图组成:第一幅图共有432个色块,分12组,每组共有36个色块,青、品红、黄油

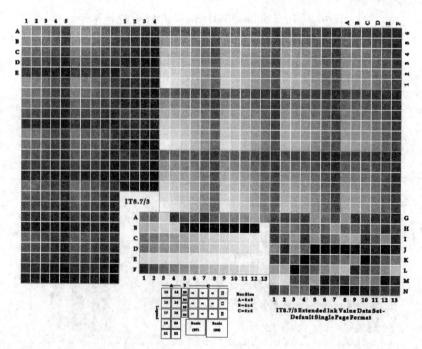

图16.6 IT8.7/3 CMYK采样色标

墨分别按网点面积率0、10%、20%、40%、70%、100%六级变化,黑墨按0和20%两级变化。第二幅图分为两个部分:第一部分有250个色块,分10组,每组有25个色块,青、品红、黄油墨分别按网点面积率0、20%、40%、70%、100%五级变化,黑墨按40%和60%两级变化;第二部分有64个色块,分4组,每组有16个色块,青、品红、黄油墨分别按网点面积率0、40%、70%、100%四级变化,黑墨网点面积率为80%。

ECI 2002标准色标也是CMYK输出设备特征化的常用色标(如图16.7所示)。该色标是由欧洲色彩协会(European Color Initiative)开发的标准色标,符合ISO 12642国际标准,所含色块数较多,共有1 485个色块。该色标也是一种电子色标,以CMYK模式的TIFF格式文件存储于光盘,可用于Windows、Macintosh和SUN平台上。与ISO IT8.7/3相比,ECI2002标准色标拥有更多的色样,进行输出设备特性化时,将提供更多的颜色标准数据,用于特性文件的计算。

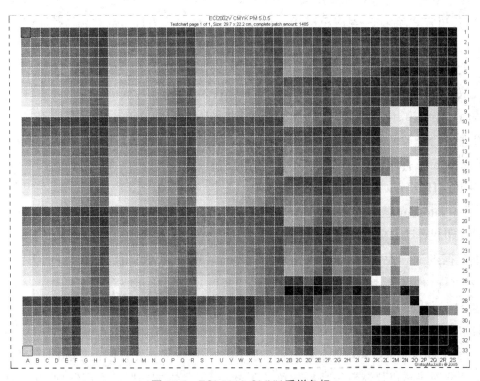

图16.7 ECI 2002 CMYK采样色标

目前,上述两种CMYK采样数据均为ICC标准所采用。图16.4所示的ProfileMaker5.0软件的采样色标选择界面中也含有CMYK色标,包括标准的IT8.7/3和ECI数据集,也有其特有的采样数集TC3.5CMYK,每个数据集单独对应所选择的颜色测量设备和输出纸张的尺寸大小,如设备i1、i0,纸张尺寸A4、A3。Monaco PROFILER特性化软件除了支持这些数据集之外,也有自己特有的采样数据。除了可选择标准的IT8.7/3、ECI和IT8.7/4外,还有自己特有的378、530、917、1 379和2 989五种数据集。每种色标色块的排列和布

局符合之前选择的颜色测量设备的测量需要。需要说明的是，这些特有的CMYK色标是C、M、Y、K分别在0~100%内均匀取值组合而成，并不能体现如包装印刷等某一特定输出方式所需要的特有采样数据，因此不能很好地满足特定的输出需要。

三、特征色标的打印

在特征色标的打印输出过程中，最重要的是输出软件的选用和输出参数的选择。传统印刷机是用CMYK四色分版印刷的方式实现CMYK颜色的输出，不需要打印机驱动意义上的输出软件，因此传统印刷机的CMYK采样输出是纯粹的CMYK输出方式，输出参数即保证为标准的印刷状态即可。相当一部分数字印刷机也是直接由CMYK数值驱动输出。

对于彩色打印机，首先要根据应用合理选择驱动软件。若将打印机作为RGB输出设备使用，可在Photoshop等传递RGB数值的应用软件中调用打印机的驱动程序完成打印输出。特性文件制作软件也都支持直接调用打印机的驱动程序，因此也可以从特性文件制作软件中打印输出。若将打印机作为CMYK设备使用，这时的打印机为PostScript打印机，需要专业的控制软件由CMYK数值直接控制墨量输出，而一般的特性文件制作软件调用打印机输出时并不具备这种能力。例如，在Monaco PROFILER软件中选择桌面打印机进行CMYK色标打印输出时，软件会对所调用的打印机进行检验，若确认该打印机为非PostScript打印机，则不能完成打印输出任务。这表明，特性文件制作软件本身并不具备控制打印机以CMYK方式工作的能力。

在Photoshop这样的图像处理软件中虽然可以输出CMYK模式图像，但它却不能控制打印机作为CMYK设备来输出。事实上，Photoshop等类型的应用软件向打印机输送数据的通道是由Macintosh计算机的QuickDraw或Windows的GDI（图形设备接口）提供的，而这种数据通道只接收RGB（或灰度）数据，不接收CMYK数据。因此，尽管这类应用软件可以接收和打印CMYK模式的图像，但却隐含着一个由CMYK向RGB数据的内部转换过程。因此送给打印机的数据仍然是RGB数据。还有一些色彩管理软件，如ProfileMaker5.0，要求在软件的颜色特征化步骤外先打印出色标图像，该软件只是负责连接测色仪器进行色标颜色的测量，而不管色标到底是谁用何种打印机输出的，这就更需要用户自己去小心把握了。目前，要将打印机作为CMYK设备使用，须有专业的输出控制软件使CMYK模式色标图像能够被PostScript RIP后的CMYK数据驱动输出。

RGB打印机的驱动程序通常有很多输出参数设置功能，但它们实际上并不提供任何设备校准功能。打印机的校准已在生产厂商那里完成，即针对特定输出材质的物理输出行为已在设备出厂时进行了优化。所以到了用户应用这一环节，输出软件中各参数的选择，实质上是准确地对应到已校准好的输出状态，所涉及的参数有以下三个。

1. 介质选择

大多数彩色打印机都提供有不同输出介质的选择设置，特别是喷墨打印机。图16.8所示为EPSON Stylus Pro 7880C彩色喷墨打印机的"介质类型"选择界面，包含照片纸、校样打印纸等多种纸张。

图16.8 EPSON Stylus Pro 7880C打印机的介质选择界面

这些介质都是打印机生产商提供的常用介质类型。不同介质对应了不同的喷墨量、黑版生成方法以及不同的加网方法，对打印效果影响极大。如果使用生产商提供的纸张并在介质选择界面中正确设置，则能输出最佳的色域范围和阶调层次（因为这是生产商已优化并校正好的）。如果使用其他厂商的纸张（或设备已明显偏离了出厂时的优化状态），则需要通过实验找出与所用介质对应的最佳色域和阶调复制关系。在此过程中，需要小心查看打印色样是否出现墨水透印或墨水扩散的现象。所有这些现象都是墨量太大的表现，因此应该选择一个墨量较小的设置。但输出墨量的减少，可能会使输出色域减小，因此纸张的选择要恰到好处地对应一个合适的墨量。

2. 颜色设置

无论是应用软件还是打印机驱动软件，往往都提供许多颜色设置选项。建议在对输出设备进行颜色特征化时，关闭打印机所有的色彩调整功能，目的是能够原封不动地发送图像颜色值进行打印输出，关闭所有色彩调整情况下的设备颜色特征化才是最准确的。例如，大多数打印机驱动程序中都有"无颜色调整"选项，图16.9所示为EPSON Stylus Pro 270打印驱动程序中的"无色彩调整"选项。对于其他颜色处理选项，如打印模式，是

图 16.9　EPSON Stylus Pro 270 打印驱动程序中"无色彩调整"选项

对原始颜色数据进行了某种增强处理,从而改变了原始数据。需要注意的是,一旦选择了某种打印模式,就必须保持这个状态不变,即在这个状态下对设备进行颜色特征化,也要在这个状态下使用这个设备。

3. 分辨率设置

在不能保证打印机的输出颜色与打印分辨率无关的情况下,应在实际应用的分辨率下打印输出色标。但实验表明,大多数喷墨打印机对各种不同的分辨率设置都能很好地保持颜色输出的一致性。一个快速检验打印输出是否与分辨率有关的简单方法是,以不同的分辨率打印红、绿、蓝及青、品红、黄色阶,测量每个色块的 CIELAB 色度值,并比较其色差。如果不同分辨率输出颜色的平均色差大于 1,或最大色差大于 6,则可以确定这个设备的颜色输出与所设置的分辨率有关,那么就要为不同的打印分辨率建立不同的颜色特性文件了。

第三节　输出设备(彩色打印机)的校准

一、输出设备的色彩管理

① 设备需要稳定:即要求设备的运行在相当一段时间内是稳定的,不会产生波动。这是进行色彩管理的基本前提。色彩管理的实质是先获取设备的颜色特性文件,再进行颜色空间的转换。试想一个经常波动的设备哪里还有稳定的颜色特征表现呢?对不稳定

的设备也就根本抓不住其颜色表现特性，只能对设备性能运行良好、运行稳定性高的设备才能做好色彩管理。所以，建议在色彩管理之前对印刷系统或输出系统的稳定性进行评价。

② 设备要进行校准：前面曾经讲过，对于色彩管理而言，校准就是要使设备的运行达到最佳状态，从而使设备的特性文件对它的描述保持正确性。对输出设备，特别是印刷机和打印机校准更显得重要和必要。因为它们在运行时可变因素多，同时对色彩的影响往往是输出后才能看得见，失败的结果往往是纸张和油墨的浪费，损失会比较大。校准操作可以人工进行，也可以在相关软件的配合下进行。对于印刷机的校准可以通过对压力、材料、油墨控制进行调节后再采用相应的软件配合校准；对于打印机或数码印刷机，校准则主要是在驱动程序的控制下进行。

这里我们仅讲述彩色喷墨打印机的校准方法。相比传统模拟印刷机，数码打印机的硬件控制相对来说要简单些，它们都不需要人为去控制墨量，也无须控制印刷压力，也就是说通过硬件按钮进行控制的东西较少。一般数码打印机都由软件进行驱动工作，因此其校准操作一般是通过驱动软件来进行的。数码打印机的校准工作一般包括总墨水量的控制、每个通道墨量的控制、每个通道输出的线性化等内容。不同的数码打印校准软件所采用的校准方法也不同。有的软件把校准工作单独作为一项任务，例如，利用ColorBurst RIP、Wasatch SoftRIP等软件就可以单独对打印机进行校准。有的软件则把校准和色彩管理流程结合在一起进行，如著名的数码打样软件EFI ColorProof XF是把打印机校准作为创建打印机颜色特性文件流程的一部分来做的。下面就以EFI ColorProof XF软件对HP DesignJet 130型号数码喷墨打印机的校准流程为案例，讲述数码打印机的校准操作。

二、EFI ColorProofXF 软件

EFI ColorProofXF是目前最常用的数码打样软件，该软件既可以用于对打样设备（彩色打印机）进行校准，也可以用于创建打印机的ICC特性文件，该软件既适用于喷墨成像打印机也适用于激光成像设备。EFI ColorProof XF软件使用简单，操作界面方便，能够满足报业出版商、广告公司、印刷制版公司甚至摄影爱好者对图像色彩准确复制的需要。EFI对数码打样机的校准工作包括：总墨水量限定、单通道墨量限定、线性化、质量控制等步骤，如图16.10。具体步骤如下：

① 打开应用程序：首先启动EFI Server服务器程序，然后再启动客户端程序EFI Client，同时启动要进行校准的数码打印机。

② 检查打印机喷头：校准打印机前，先打开打印机的"属性/打印首选项/应用工具/喷嘴检查"选项，检查打印测试条是否出现有断线的现象，则清洗打印喷头直到打印线段完整。

③ 在EFI Linearization Device处设置好要进行校准的设备参数，选择正确的设备连接端口。

④ 打印机基础线性化的设置界面：点击 图标，打开EFI颜色管理器EFI Color Manager，如图16.11所示，然后选择"创建基础线性化"按钮，首先进入线性化打印机的设置界面，如图16.10所示。在该界面中可以设置打印机的当前工作条件，包括：打印分辨率、墨水类型、颜色模式、抖动（加网）模式、打印介质类型、打印模式等。

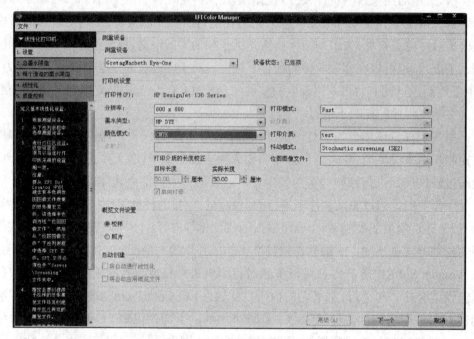

图16.10　线性化打印机的设置界面

图16.11　EFI颜色管理器

⑤ 总墨水量的限定：首先在"预定的总墨水限值"输入框中预设一个总墨水量经验值，然后按照EFI软件的向导提示打印一个黑色梯尺色标，如图16.12所示。待其打印完并干燥后，用连接好的测色设备对打印色标中的各色块逐一测量，测量时会逐个显示出测得的色块。由于色块的密度值在某种程度上反映了墨层厚度即墨量值，因此这里所测的数据主要是各色块的密度值，最后根据测量值计算得到总墨水量的限定值。

图16.12　总墨水量限定值的计算

⑥ 单通道墨量限定值的确定：方法与第⑤步类似，按软件向导提示先打印一个色标，如图16.13所示。待其干燥后，用连接好的测量设备进行测量，测量时会逐个显示出测得的色块，软件将根据测量值自动计算各通道墨量限定值。

图16.13　单通道墨量限定值的计算

⑦ 线性化：依然是按照软件的提示打印图16.14所示的色标（各色梯尺），待其干燥后，用连接好的测色设备进行测量。测量时会逐个显示出测得的色块，软件将根据测量数据自动进行线性化。在打印机的校准流程中以线性化步骤最为关键。线性化的目的就是要让

图16.14　总墨水量限定值的计算

打印机在输出均匀变化的网点梯尺时,能够得到视觉上较均匀变化的阶调。校准之前,打印机在输出时得到的结果不一定完全符合希望值,会有偏差,因此有进行线性化的必要。

⑧ 质量控制:按照软件的提示打印图16.15所示的色标,待其干燥后,用连接好的测量设备进行测量。测量时会逐个显示出测得的色块,软件根据测量数据自动进行质量控制。目测观察质量控制色标中的阶调控制条部分(CMYK四色梯尺),阶调测控条部分需要过渡平滑,没有明显的断层、掉网现象,且CMY叠印色阶调控制处不能有明显的偏色现象,如偏色情况严重则说明该线性化存在问题,需要重复上述步骤再一次校准。点击图16.15下方的"创建报告"按钮,可以综合以上几步校准结果,得到一个校准总体报告。报告信息包括:打印机工作状态、总墨量和单通道墨量限定值,各颜色通道网点扩大值、各颜色通道阶调复制曲线、打印机色域和各基本色色度值。

图16.15　质量控制面板

⑨ 最后，EFI软件将生成一个"EPL"后缀名的线性化文件。推荐EPL文件命名规则为：HPDJ130（打印机机型）_600dpi×600dpi（打印分辨率）_130710（日/月/年）_EP515（纸张）_iSis（测量设备）.epl。

第四节　输出设备（彩色打印机） ICC 特性文件的创建

输出设备的ICC特性文件的创建可以通过不同的方式来完成。以数码打印机为例，目前既可以在EFI ColorProof这样的数码打样软件中也可以在通用的色彩管理软件如ProfileMaker中创建设备的ICC特性文件。这里以两个实例来说明其具体方法。

一、在 EFI 中创建数码打印机的 ICC 特性文件

在EFI软件中，ICC特性文件又被称为"打印介质概览文件"，EFI创建ICC特性文件的基本步骤如下五步。

① 在EFI的系统管理器System Manager中选择创建ICC特性文件的工作流程，如图16.16所示。工作流程包含了之前设定的打印机、油墨、分辨率、线性化文件、所用打印介质等参数信息。在后面打印相关测试色标时，就要在这些信息的基础上进行打印，之前建立的线性化文件在建立ICC特性文件时要开启并起作用。

图 16.16　EFI 工作流程选择

② 点击 图标，打开EFI颜色管理器EFI Color Manager，从中选择"创建打印介质概览文件"功能选项，打开如图16.17所示的"创建概览文件"设置面板，进行必要的设置。首先选择联机颜色测量设备，并选择基础线性化文件（即上一步制作的EPL文件），最后选择要打印的色标文件，这是因为色标的打印需要在之前线性化的基础上进行，这样颜色特征化才有意义。所有设置完成后，点击对话框右下角的"下一步"按钮，进入"测量概览文件图表"面板，如图16.18所示。

图16.17　创建概览文件设置面板

③ 点击"打印"按钮,打印色标文件,并测量打印出来的色标。

④ 最后,点击"立即创建"按钮,生成打印机的ICC特性文件。

图16.18　测量概览文件图表面板

⑤ 对ICC文件进行优化。优化是对新创建的ICC特性文件按某一参考数据进行进一步优化。如果在图16.11所示的颜色管理器中选择"优化概览文件"选项,进入"优化概览文件"设置面板(如图16.19所示)。首先进行基本设置,注意:一是要在"参考概览

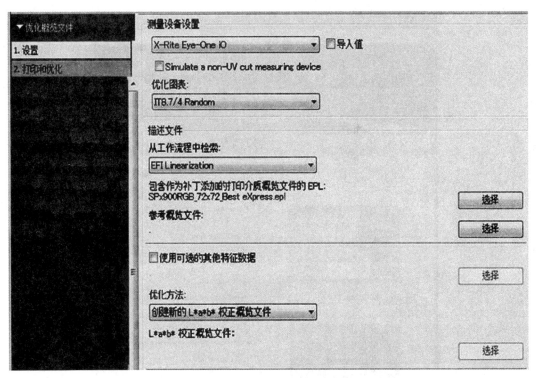

图16.19 优化概览文件设置面板

文件"中选择优化所用的参考标准;为了优化后的文件能跟其他软件兼容,最好在"优化方法"处选择"创建新的概览文件",即生成一个新的ICC特性文件。同样这里也要选择打印色标,打印色标待干燥后就进行测量,以此数据与标准进行比较生成优化的ICC特性文件。在测量后软件还可以生成色差评价数据。如果差别太大,则不能进行优化,需要重新建立最初的ICC特性文件,即要重新进行第③步、第④步。注意:优化是EFI特有的功能,其作用就是对ICC特性文件进行修正。

二、在ProfileMaker中创建设备颜色特性文件

ProfileMaker是一个专业的创建ICC特性文件的软件,它可以创建显示器、扫描仪、数字照相机、印刷机、打印机等设备的ICC特性文件。创建输出设备ICC色彩特性文件的步骤如下六步。

① 在设备校准好后,印刷或打印标准色标,例如IT8.7/3色标。

② 开启ProfileMaker软件,进入主界面,见图16.20所示。选择"PRINTER"标签页就进入为印刷机或者打印机创建ICC色彩特性文件的界面。

③ 在"Reference Data"列表框中选择颜色特征化所用色标的颜色值参考文件,该参考文件为TEXT文本格式,实际上存储的是色标图像中每个色块的CMYK数值。如果印刷或者打印的是IT8.7/3色标,则应该选择IT8.7/3对应的参考数据文件;之后在

图16.20　为打印机创建ICC特性文件的界面

"Measurement Data"处选择实际测量的打印色标的Lab色度数据，可以由MeasureTool软件测得并生成一个TEXT格式的测量值文件。

④ 其他设置：在"Profile Size"处选择特性文件的尺寸，默认为Default；在"Perceptual Rendering Intent"处选择Paper-colored Gray；在"Gamut Mapping"处选择LOGO Classic。

⑤ 点击"Seperation"按钮可打开如图16.21所示的分色设置对话框，在该对话框中所作的分色设置将用于随后的特性文件计算。在分色设置对话框中，可以设置的选项有黑版生成方式（GCR或UCR）、黑墨总量限制、CMYK四色总墨水量限制、黑版长度（黑版起始值Black Start）、黑版量（黑版宽度，Black Width）等，分色对话框中的设置与PhotoShop软件中"编辑/颜色设置"菜单项中的"自定CMYK"对话框类似，这些设置项的详细功能可参考下一章内容。一般来说，在"Predefined"（预设）列表框中，对于胶印工艺，选择offset（如果是凹印工艺，则应选择gravure；如果是数码打印，则应选择inkJet400）。在"Seperation"处可以选择合理的黑版生成方式，建议选择GCR3（灰色成分替代）。为了黑色文字的印刷需要，Black Max最好设为100，CMYK Max（四色叠印总量）可设为320。

⑥ 最后返回主界面，点击"Start"，开始进行ICC色彩特性文件的计算。生成的ICC色彩特性文件将自动地存储在系统的色彩管理文件夹里。

第十六章 输出设备的色彩管理

图16.21 分色设置对话框

第五节 输出设备ICC特性文件的应用

创建了输出设备的ICC色彩特性文件之后，接下来就是如何使用它了。以数码打印机为例，在广告图文设计等行业中，数码打印机一般是直接作为输出设备来使用，而在印刷复制行业中，数码打印机特别是彩色喷墨打印机一般作为数码打样设备来使用。下面将分别就这两种情况简要介绍打印机ICC特性文件的应用。

一、数码打印机作为输出设备的情况

在这种情况下，打印机的ICC特性文件会在以下几种场合用到。

① 给图像嵌入打印机的ICC特性文件，即给图像文件配置色彩管理的信息。这可以在Photoshop中实现。可以先给图像文件指定打印机的ICC特性文件，然后在存储图像文件时选择嵌入这个文件。可参见下一章相关内容。

② 在应用软件中通过导出方式输出PDF文件，并指定打印机的ICC色彩特性文件。

例如在 Adobe InDesign 排版软件中，可以在"输出"标签页中给准备导出的 PDF 页面文件设定色彩管理选项。如图 16.22 所示，在这里可以设置颜色转换方式、目标色空间以及包含配置文件方案。在"目标"列表框中选择某打印机 ICC 特性文件就可以将 PDF 页面要素转换到该打印机的颜色空间。在图 16.22 中，如果页面要素不是目标 CMYK 色空间的颜色，都可以转换到目标色空间。

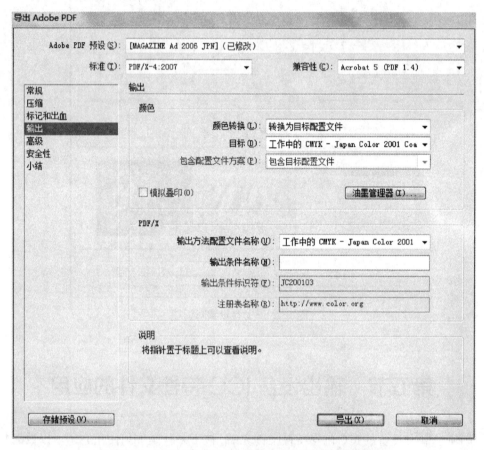

图 16.22　Adobe InDesign 中输出 PDF 文件的色彩管理

③ 给 PDF 文件嵌入打印机的 ICC 特性文件。可以通过 Adobe Acrobat Professional 来完成这项工作。在图 16.23 中所示的"转换颜色"对话框中，在"转换属性"设置组中，在"转换命令"下拉列表框中选择"转换为配置文件"选项，然后在下面的"转换配置文件"列表框中选择输出设备的 ICC 特性文件，如果勾选了后面的"嵌入"单选框，就可以把该特性文件嵌入 PDF 文件中，如果将嵌入的配置文件作为源色空间，那么此时该 PDF 文件应该用于数码打样；如果将嵌入的配置文件作为目标颜色空间，那么此时该 PDF 文件应该用于打印或印刷输出。如果确定该 PDF 文件用于输出，那么也可以勾选"将颜色转换为输出方法"单选框，把 PDF 文件中的颜色转换为所选配置文件的颜色空间，这时"转换属性"设置组中的所有选项将变为不可选状态。

第十六章　输出设备的色彩管理

图 16.23　Adobe Acrobat Professional 中的"颜色转换"对话框

二、数码打印机作为打样设备的情况

数码打印机可以作为独立的输出设备输出最终影像，其角色相当于印刷机一样。但在实施数码打样时数码打印机的角色是模拟印刷机的颜色效果，其色彩管理的角色就变成目标色空间了。

数码打样就是用数码打印机去模拟印刷机的颜色，能使印刷工作人员在印刷之前就能预测印刷时的颜色，数码打样样张仅是给客户的合同样。理论上数码打样的样张应该在色彩上和实际印刷样张一致，且版式、内容和最终产品一模一样。当然这里只能说颜色上一致，不能说完全一样，要做到完全一样几乎是不可能的。色彩管理只能使数码样张和印刷品的色差尽量小，因此在数码打样色彩空间转换时，印刷机的色空间是源色空间，数码打印机的色空间是目标色空间，是两个 CMYK 空间的颜色转换，如图 16.24 所示。

印刷机的颜色空间(源)　　　　　喷墨打样机的颜色空间(目标)

图 16.24　数码打样的色空间转换

195

下面还是以EFI ColorProof软件为例，讲述数码打样的色彩管理。在设置数码打样前，首先需要借助EFI软件的"捆绑"功能，将之前校准打印机时生成的EPL文件与打印机特征化时生成的ICC特性文件进行"捆绑"链接，在打样设置中需要用到"捆绑"后的文件。"捆绑"步骤需要借助EFI软件的颜色管理器Color Manager功能模块，点击Profile Connector按钮，打开如图16.25所示的设置面板。在"打印机线性化"处，在Program Files\EFI\EFI Media Profiles\MyProfiles路径下找到EPL文件并选择，然后在"连接到概览文件"处选择打印介质概览文件（即打印机ICC特性文件），并在Program Files\EFI\EFI Media Profiles\MyProfiles路径下找到对应的优化后的介质概览文件。选择好后点击"确定"按钮，完成链接。

图16.25 捆绑ICC特性文件和EPL文件的设置面板

EFI在进行数码打样时和其他软件一样，先要进行基础设置，再对页面文件进行数码打样。具体操作如下：第一步，返回EFI系统管理器System Manager面板，进行设备的基本设置，如图16.16；在工作流程中选择对应的输出设备，点击"设备"标签页的"打印介质"面板，如图16.26；在"打印介质名称"下拉菜单中，找到刚才捆绑后的打印介质名称，并选择对应分辨率的校准集，即EPL文件（有时同样的打印介质需要不同的打印分辨率设置），设置完成后保存打印介质相关设置。

第二步，设置数码打样流程的色彩管理选项：在系统管理器System Manager中选择

对应的数码打样工作流程,如图16.16。然后进入"颜色"标签页的"颜色管理"面板,勾选中"颜色管理"选项框以激活下面的设置,如图16.27。不推荐勾选"使用内置的概览文件(如果存在)"选项。"CMYK源"应选择数码打样所需模拟的目标ICC特性文件(印刷机ICC、打印机ICC或标准ICC),"着色意向"即色域映射方法,可根据实际情况选择,如无特殊要求推荐默认选择"相对色度(无纸张白色)"。由于常规用途的数码打样基本不涉及RGB、灰度或多色任务,故这三组选项不做设置要求。

第三步,将要打样的页面文件调入EFI软件,输出即可。

图16.26 数码打样中的打印介质设置　　图16.27 EFI数码打样的色彩管理设置

第十七章　色彩管理的应用

第一节　ICC 特性文件的使用

前几章描述了如何制作输入、显示和输出设备的ICC颜色特性文件，这里详细讲述ICC特性文件的使用规则。

一、特性文件必须成对使用

单独一个特性文件是没有任何用处的，只有在两个设备颜色空间之间进行转换时，特性文件才会起作用。例如：① 从RGB扫描仪扫描得到的图像，在图像中嵌入了扫描仪特性文件作为源特性文件；② 显示时，必须调用显示器的特性文件作为目标特性文件，这样才能完成从扫描仪到显示器的色彩管理。

二、特性文件的"标记"

"标记"是指将一个ICC特性文件与页面或图像文件联系在一起的操作，即利用ICC特性文件将图像颜色在标准颜色空间中进行定义。"标记"包括下面的指定和嵌入操作。

① 指定：是将一个特性文件指定给一个页面或图像文件的操作，注意指定是暂时的，只有在保存时选择了将特性文件协同保存，该特性文件才会嵌入到页面文件中。

② 嵌入：是将一个特性文件与图像或页面文件一起保存，这样的操作使得特性文件成了页面文件的一部分。文档或图像一旦嵌入特性文件，即使因故没有保存，再次打开文档和图像后依旧会与嵌入的特性文件相连。

三、特性文件的安装

Windows系统自带的ICC特性文件存储在"C:\WINDOWS\system32\spool\drivers\color"文件夹中。用户只有将需要使用的特性文件拷入该目录，才能为应用程序或打印机驱动程序识别和调用。可以通过手动将特性文件拷入该目录，也可以选中目标特性文件，在右键快捷菜单中选择"安装配置文件"菜单项将特性文件自动移入该目录。

第二节 Photoshop 软件中的色彩管理

Photoshop 是 Adobe 公司旗下一款著名的图像编辑软件,为了能实现图像颜色的准确编辑以及在后续打印输出时能够得到一致性的颜色再现效果,Photoshop 也提供了强大的颜色管理功能,随着版本的不断更新,Photoshop 色彩管理功能也越来越强大。由于 Adobe 旗下所有平面设计软件(如 Photoshop、Illustrator、Coredraw、InDesign)的色彩管理功能都十分相似,因此本书仅以 Photoshop CS4 版为例讲述其色彩管理功能。

一、"颜色设置"对话框

在 Photoshop 软件中,大部分色彩管理设置都是在"编辑"菜单下的"颜色设置"对话框中完成的,包括:工作空间、色彩管理方案、颜色空间转换选项等。

打开"颜色设置"对话框,如图 17.1 所示,该对话窗口由六部分组成。分别为"设置""工作空间""色彩管理方案""转换选项""高级控制"和"说明"。如果没有激活对话框右侧的"较多选项",则没有"转换选项"和"高级控制"两部分,当鼠标移动到每一部分时,最下面的"说明"部分会显示此部分功能的简短说明。

图 17.1 "颜色设置"对话框

1."设置"

打开"设置"下拉菜单中会看到一系列选项,该选项的内容决定了"颜色设置"对话框中各项色彩管理参数的设置。操作人员可以根据使用目的进行不同的设置,选择不同的设置,下面的各项色彩管理参数会有所不同。如果对提供的基本设置不满意,可以使用"自定"设置,然后将所设置的选项组保存为扩展名为.csf的文件。在Windows操作系统中,存储这些选项的.csf文件保存在ProgramFiles\CommonFiles\Adobe\Color\Settings文件夹中(默认安装路径条件下)。

2."工作空间"

"工作空间"是指Photoshop软件默认"指定"的ICC颜色特性文件。"工作空间"部分有4个可选的下拉菜单项,分别用于不同颜色模式的图像文件。常用的是RGB、CMYK和灰色三个空间。

(1)"RGB"设定。

RGB工作空间设置用于为不同用途的RGB色彩模式图像选择不同的RGB颜色空间。设置选项有AdobeRGB(1998)、AppleRGB、ColorMatchRGB、sRGB IEC 61966-2.1等。当然,用户也可以选择自己制作并安装好(存储于"C:\WINDOWS\system32\spool\drivers\color"目录下)的ICC特性文件。RGB工作空间设置只对Photoshop软件中显示的图像起作用,所选空间不同,软件显色效果也会不同。

AdobeRGB(1998)是Adobe公司于1998年提出的实用性颜色空间,这是一个类似于sRGB IEC 61966-2.1,但比sRGB色域宽很多的RGB颜色空间,其色域包括一些sRGB无法显示的可打印颜色(特别是青色与蓝色)。该颜色空间特别适合于要转换为CMYK的图像,因此非常适合用于图像文件的打印。使用该颜色空间的打印机要求具有较大的打印色域,因此许多彩色喷墨打印机也经常使用该颜色模式。由于Adobe与微软、惠普、柯达等同是国际色彩协会(ICC)的会员,AdobeRGB(1998)已经成了美、日、欧印前默认设置所选择的RGB工作空间。

sRGB IEC61966-2.1称作标准RGB空间(s是英文"standard"的缩写)。由于受到微软、惠普等大多数厂商的支持,sRGB是现在最为普遍的显示器颜色空间,它是许多显示器和扫描仪的默认颜色空间,Photoshop以它作为PC版本的默认RGB颜色空间。该空间还可以用于网络图像。在处理来自家用数字照相机的图像时,sRGB也是一个不错的选择,因为大多数此类相机都将sRGB用作默认色彩空间。但如果是进行印前图像处理的话,建议不要使用该色空间。

Apple RGB是基于第一代苹果13寸特丽珑显示器的工作空间,该颜色空间主要用于编辑MAC OS显示器的图像。Apple RGB的色域略大于sRGB且Gamma值的设置为1.8。苹果电脑的早期用户常将Apple RGB设置为图像处理软件诸如PS或AI等的工作空间,但如果使用的文档不是基于早期图像处理软件创建的,建议不要选择Apple RGB。

ColorMatch RGB 早在 Photoshop 确立 ICC 色彩管理系统前，一个名为 Radius 的公司推出了一款名为 PressView 的高端可校正显示器。PressView 校正后会生成能够让所有 PressView 显示器都能达到的准确色空间，这就是 ColorMatch RGB 的雏形。ColorMatch RGB 的色域略大于 sRGB 和 Apple RGB，且 Gamma 值为 1.8。ColorMatch RGB 可以作为类似 PressView 显示器上所创建文件编辑时的工作空间。

图 17.2 为同一幅图像选择不同的 RGB 工作空间的显示效果，可见两幅图像的颜色效果还是有些不同之处。

(a) Adobe RGB 工作色空间　　　　　　(b) 显示器 sRGB IEC61966-2.1 工作色空间

图 17.2　同一幅图像选择不同 RGB 色空间的显示效果

（2）"CMYK"设置。

印前系统中需要印刷输出的图像文件必须是 CMYK（对应色料减色法）色彩模式，而不是 RGB 模式。图像从 RGB 到 CMYK 模式的转换过程即印前处理中的图像分色过程，要让分色符合印刷实际条件，必须预先设定好分色参数。分色参数的设定实质上是色彩管理流程的一部分。所以，Photoshop 中把分色参数的设置作为色彩管理的一部分，这些设置是在 CMYK 工作空间设置中完成的。

所有 CMYK 工作空间都与设备有关，这意味着它们是与实际油墨和纸张相关的。在 CMYK 工作空间下拉列表中，你可以选择 Photoshop 软件自带的 CMYK 颜色空间，也可以根据实际印刷条件设置。如果需要载入特定油墨和纸张的特性文件，点击 CMYK 色空间下拉菜单的"载入 CMYK"选项，在弹出的对话框中选择制作好的 ICC 特性文件，确定就可以了。如果是常用的特性文件，建议将其保存在系统指定的特性文件文件夹中。

如果 CMYK 色空间的下拉列表中没有可用的 ICC 特性文件，也没有根据设备和材料所制作的特性文件，则可以自定义生成所需的特性文件，选择 CMYK 空间下拉菜单中的"自定 CMYK"选项，弹出如图 17.3 的对话框，具体设置如下。

"油墨选项"中"油墨颜色"设置：用于设置与实际印刷工艺相符的油墨品种和纸张类型。Photoshop 在进行分色时通常采用 SWOP（Coated）作为默认分色设置，它指的是

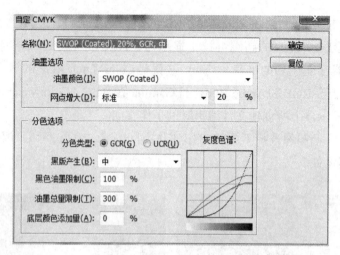

图17.3 "自定CMYK"对话框

在铜版纸上用符合轮转胶印出版规格（Specification for Web Offset Publication）的油墨印刷。在大多数情况下用这一方法可得到很好的分色结果。可以选用的油墨和纸张组合除SWOP（Coated）外，还有用于报纸印刷的AD-LITHO（Newsprint）、Dainippon Ink、Eurostandard（欧洲标准油墨和纸张组合，分别有铜版纸、新闻纸和胶版纸三种组合）。SWOP工艺包括新闻纸和胶版纸两种纸张，分别是铜版纸、亚光铜版纸、新闻纸和胶版纸四种。每一种油墨纸张组合有不同的默认中间调网点增大值，这些数值都是经过长期使用后统计出来的经验数据。

如果用户使用的油墨和纸张组合在"油墨颜色"下拉列表中找不到，则可以按实际使用的油墨和纸张组合，利用打样的方法获得有关参数，建立自定义油墨纸张组合。如图17.4，在"油墨颜色"下拉菜单中选择"自定"选项，打开"油墨颜色"对话框如图17.5，自定义墨色标准。

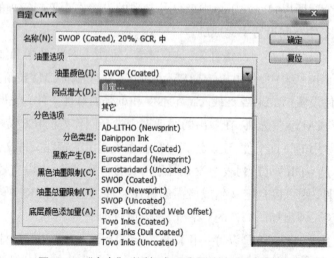

图17.4 "自定"对话框中可选用的油墨和纸张组合

图17.5 "油墨颜色"对话框

该对话框中包含了9个色块：青（C）、品（M）、黄（Y）、红（MY）、绿（CY）、蓝（CM）、合成黑（CMY）、白（W）、黑（K），用于代表纽阶堡印刷呈色模型中的定标色块。将所用油墨在固定介质上印刷出这9个实地色块，然后使用色度计分别测出各色块的Yxy色度值（其中Y是亮度值，x和y是色度坐标），将测量数据输入到对话框中。如果勾选对话框左下角的"L*a*b*坐标单选框"，则可以输入测量得到的Lab色度值。

"网点增大"选项的设置：网点扩大是制版和印刷工艺过程中产生的一种网点尺寸改变的现象，会造成实际产生的网点面积大于期望的网点面积。主要因为印刷机在压印时，会使橡皮布产生一定形变，从而产生网点面积的变化，网点边缘向四周扩展，形成网点扩大。网点增大是印刷工艺过程中一个不可避免的问题。这里的"网点增大"设置有如下两个选项。第一个选项是"标准"，由于网点扩大对中间调色彩影响最大，此处的网点增大值表示在中间调50%网点面积率处印刷时的网点增大值，一般选用该处的网点扩大值为参数进行设置。分色时应根据网点扩大参数相应地减小分色数据，目的就为了弥补后端印刷时的网点增大。

第二个选项是"曲线"，点击"曲线"打开图17.6所示的对话框。该选项允许用户根据灰度梯尺上各级网点面积率的测量数据，更加精确地设置网点增大曲线，并且可以用"全部相同（复合通道）"和"CMYK四色分通道"两种方式设定网点扩大，它最多可对13个层次（从2%的网点到90%的网点）设定相应的网点扩大值。

"分色选项"设置：主要用于设置图像分色过程中的色彩控制参数，包括黑版参数和墨量控制参数，目的是实现图像颜色的最佳再现。

从色彩复制原理来讲，使用CMY三原色按不同的比例组合套印，不仅可以复制出千变万化的色彩，而且也能叠印出明暗不同的灰色和黑色。但是在实际生产中，由于三色油

图17.6 "网点增大曲线"对话框

墨纯度不够,无法叠印出理想的黑色,因此增加了黑版。用黑色油墨不仅可以替代原本应该由CMY三色油墨叠印出的黑色,而且可以替代原本应该由CMY三色油墨叠印的灰色成分。以一份黑墨取代相应的黄、品红、青叠印而成的中性灰色,还可减少纸上油墨层厚度便于印刷。所以在实际印刷过程中,RGB颜色模式的彩色原图必须转换为CMYK表示的输出图像,才能以印刷的方式输出。

三原色油墨的缺陷在于分色误差或印刷墨色不匀等都会导致叠印出的黑色或灰色偏色。采用适当的黑版套印后,可弥补中间调、暗调灰度不足和偏色的问题。另外,黑版还能增大图像的密度反差,加强中间调和暗调的层次。按常规印刷条件,CMY三色油墨叠印后的最大有效密度一般只有1.5左右,低于视觉分辨力所能达到的密度范围,使得中间调和暗调层次平,反差小,画面轮廓发虚。采用黑版后,补偿三原色叠印密度不足,从而加大图像总的密度范围,增加图像的暗调反差,发虚的轮廓得到强调,暗调层次相对清晰。减少画面暗调部分中性灰区域的彩色油墨量,用黑墨替代,既能满足图像色调的要求,又利于改善印刷适性,而且节省彩墨,降低成本。另外大多数印刷品的页面图文合一,黑色文字不可能采用三原色叠印再现,因此黑版还能解决文字印刷问题。

分色类型:分色类型设定的实质是黑版生成类型的选择。一般分为两种类型:底色去除(UCR: Under Color Removal)和灰色成分替代(GCR: Gray Component Replacement)。

GCR:灰成分替代是指分色时在整个阶调范围内部分或全部去除由黄、品红、青三色油墨叠印形成的灰色(包括独立的灰色、黑色像素和某一彩色像素中的灰色成分),由黑墨来代替的工艺。与底色去除相比,灰成分替代在更大的阶调范围内使用黑墨,它不仅包括暗调范围中灰色、黑色像素和灰色成分的替代,而且涵盖了中间调,甚至亮调部分灰色成分的替代。通常将灰色成分替代的阶调范围称为灰色成分中黑版的长度,黑版长度越长,表示灰色成分替代的阶调范围越大;而将灰色成分的替代量(即黑版量)称为黑版宽度,黑版的宽度越宽,黑版量越大,表明每个像素中生成灰色所用的CMY三色墨被黑色油墨替代的越多。

UCR：底色去除是指分色时减少彩色图像暗调范围内以CMY三原色表示的中性灰（包括暗调范围内独立的灰色、黑色像素和暗调范围内的某一彩色像素中的灰色成分），用相应的黑墨来代替。需要限定的是：这种方法只针对图像中的暗调部位。它的结果是去除了暗调范围内大部分参加叠印的CMY彩色油墨，用黑色油墨来替代，不影响图像中间调和亮调部位的彩色部分。

如图17.7所示，在分色选项中如果选择了GCR，就必须确定黑版长度、黑色油墨量限制、油墨总量限制以及UCA（底色增益）的数量。在分色选项中，"黑版产生"代表黑版长度，即灰色成分替代的阶调范围。有五种选择——"无""较少""中等""较多""最大值"，控制着黑版生成的起点和黑版曲线的形状，从曲线上可以更直观地了解灰色分替代的程度。"较少"的黑版起点在40%处，黑版较陡，彩色墨量相对较多，"中等"黑版起点在20%，"较多"黑版起点在10%处；而"最大值"全为黑版。在实际应用中，对于亮调图像和暗调图像以及色彩较丰富的图像，可以用"较少"黑版来替代。以中性灰为主体的图像使用"中等"和"较多"的黑版来替代，有助于灰平衡的实现。图17.8显示了不同"黑版长度"下灰色成分替代的阶调范围，随着黑版产生参数由"较少"到"较多"变化，灰成分替代范围从暗调区域逐渐向亮调范围延伸，相应地由CMY三色彩墨叠印形成的灰色从部分到全部由黑墨代替，油墨的叠印量逐渐减少。

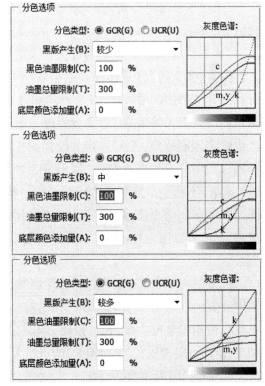

图17.7 "GCR"设置选项　　　图17.8 不同"黑版长度"下灰色成分替代范围的变化

随着彩墨的去除,暗调部位会逐渐丢失细节,为了克服这一不足,可以选择底色增益(UCA: Under Color Addition)功能。底色增益是指在暗调复合色区域适当增加CMY三色彩色墨量以增加细微层次感的一种方法。从图17.9中可以明显看出:当灰色成分替代量较大时,为保持暗调部位细节,底色增益设置使暗调部位的CMY墨量增加。对于以中性灰为主体的图像,UCA增益量可设置为零;对于夜景和以暗调为主的图像,其中间调色彩非常丰富,暗调保留有颜色及细节,适宜采用UCA。对于同一原稿,若GCR替代量较多,则UCA增益量相应增加,反之,则相应减少。如图17.10,如果在分色选项中选择UCR,从图中可以看到,只有暗调范围内的黑色墨量增大,CMY三原色的油墨量减少,且"黑版产生"和"底色增益"设置状态变为不可选状态。

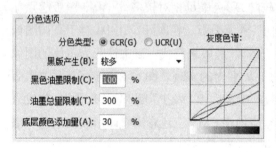

图17.9　底色增益阶调曲线图　　　　图17.10　"UCR"设置选项和阶调曲线图

"黑版墨量限制":确定黑版的最大网点面积率值,一般应选择在70%～100%之间较为适宜。

"油墨总量限制":指印刷机及承印物在接收油墨时的总墨量限制,即假设C、M、Y、K版都为100%网点,叠印时叠印量要远小于400%。通常印品密度应该随四色网点百分比之和的增加而增加,但在实际印刷过程中,由于纸张承受墨量的能力有限以及暗调部位的网点扩大等因素,总墨量超过一定限制后,获得的叠印密度不仅不增加,反而会产生许多印刷故障,主要表现为图像的中暗调部分并级,层次损失,清晰度严重下降;印刷过程中易产生纸张拉毛、脱粉甚至剥纸现象,印墨干燥不良,易发生印品背面"粘脏"现象,不利于高速多色套印等。同一幅图像采用不同的印刷方式,总墨量限定值不同。胶版印刷的总墨量限定取决于印刷机类型、纸张、油墨、橡皮布等因素。在"分色选项"中,可以限定CMYK四色叠印网点百分比之和的最大值。一般设定原则为如下五条。

a. 使用从国外引进的先进设备印刷时,由于其设备运行稳定,加工精度高,印刷时网点增大值小,总墨量设置可大些。而用较差的印刷设备印刷时,总墨量设置应小些。

b. 使用气垫橡皮布,包衬偏硬,印刷时网点增大值较小,所以总墨量设置值应偏大。相反,使用普通橡皮布,包衬偏软,网点增大值较大,所以总墨量设置值应偏小。

c. 涂布纸因吸墨性好,表面平滑度高,印刷时使用较小的印刷压力,网点增大值小,故总墨量设置值可大些,一般为330%～360%。

d. 胶版纸因表面较粗糙，吸墨性较差，印刷时要使用较大的印刷压力，网点增大值较大，故总墨量设置值定在310%左右。

e. 新闻纸因吸墨量大，表面粗糙，且要实施高速"湿压湿"套印，网点增大值很大，故总墨量设置值定为250%～280%。

但实际工作中，为了和用户的颜色复制环境及条件相匹配，一般可以先制作某个输出设备的ICC颜色特性文件，再在图17.1中直接选择所创建的特性文件作为CMYK的工作空间文件。建立输出设备颜色特性文件的方法参见第十六章相关内容。这样得到的CMYK设置更准确，因为它已经包含了网点扩大、油墨墨色、黑版设置等内容。

（3）"灰色"设置。

"灰色"设置主要用于设置灰度图像的颜色空间。图17.11显示的是灰色工作空间的设置界面，它直接影响由其他色彩模式转换为灰度模式时的颜色数值。例如，同样一个RGB色块R75G128B56，选择DotGain为20%时，转换为灰色模式的数值K为65%；选择DotGain为25%时，转换为灰色模式的数值K为60%；选择DotGain为30%时，转换为灰色模式的数值K为54%。

应按照灰色图像的用途来设置灰色工作空间。例如，印刷用的灰色图像，可按印刷流程的网点扩大特征来设定。用户也可以自定义，如果灰度图像仅供显示用，如网上浏览的图像，便可按显示器的伽马（Gamma）值来设定，即Mac系统为1.8，Windows系统下为2.2。

图17.11 "灰色"工作色空间设置

3. "色彩管理方案"

当使用Photoshop软件打开或导入图像时,"色彩管理方案"主要用于确定如何处理图像颜色数据。例如,在打开图像时,如果嵌入的ICC特性文件与当前"工作空间"不同时,或图像中没有内嵌特性文件时,软件该如何处理,同时还可以设定相应的提示信息。相关设置如图17.12所示,在这里可分别对"RGB""CMYK"和"灰度"三种颜色模式图像的色彩管理方案进行设置,每种模式图像的色彩管理方案都有三种选项。

图17.12 "色彩管理方案"设置

"关"选项:选择该选项并不是关闭Photoshop软件的色彩管理功能。如果新建或打开图像中无内嵌ICC特性文件或"嵌入"的特性文件与当前工作空间不相符,那么软件将"丢弃"已嵌入的特性文件,并将当前工作空间的RGB或CMYK特性文件假定为图像的源特性文件,并将该图像按"未标记"文档处理。因此随着工作空间的改变,文档颜色特性也会随之变化,导致颜色外貌改变。但如果新建或打开图像中的嵌入特性文件与当前工作空间相符,则保留该特性文件。

"保留嵌入的配置文件"选项:该选项只有在图像文件中已经标记ICC特性文件的情况下才起作用,该选项的功能是:在图像的编辑过程中,将会使用标记源ICC特性文件指定的颜色状态来代替当前工作空间。在实际工作中,如果能确保文档已嵌入来源正确的特性文件(如获取该图像的扫描仪或数字照相机的ICC特性文件),那么为了能够更好地确保颜色的正确编辑以及今后输出时的色彩一致性,建议用户选择此选项。

"转换为工作中的RGB"选项:利用"转换选项"中选择的CMM引擎和映射意图将原图像从标记源ICC特性文件的颜色空间转换到当前工作空间中设置的颜色空间。例如,某CMYK模式图像嵌入的ICC特性文件是SWOP(Coated),而当前CMYK工作空间为U.S.Web Coated,选择此选项后,图像打开后将自动转换到U. S. Web Coated空间。

正因为"色彩管理方案"的功能是重新配置图像的特性文件,所以若选择了"配置文件不匹配"和"缺少配置文件"后的复选框,当打开或粘贴图像时,遇到内嵌的ICC特性文件与工作空间不匹配或没有内嵌特性文件时,会根据具体情况弹出相应的提示信息。为了便于用户及时发现色彩匹配的问题,建议将这些用于信息提示的复选框都选中。

例如,如果软件设置的CMYK工作空间为Japan Color 2001 Coated,而用户将要打开的一幅CMYK模式图像中没有内嵌ICC特性文件,那么则会弹出如图17.13所示的对话

第十七章　色彩管理的应用

图 17.13　"配置文件丢失"对话框

框。其中的三个单选框功能如下："保持原样（不做色彩管理）"的功能与色彩管理方案中的"关"选项相同；"指定CMYK模式"将把当前工作空间指定为特性文件，并用它来标记图像文档；"指定配置文件"将为图像指定一个与其颜色模式一致的特性文件，并用它来标记图像文件。

如果软件设置的CMYK工作空间为U.S. Web Coated(SWOP)，而图像内嵌的特性文件为Japan Color 2001 Coated，那么在打开图像时将会弹出如图17.14所示的对话框，这里的三个单选框与色彩管理方案中的三个设置项相对应。"使用嵌入的配置文件"选项是将使用嵌入的ICC特性文件来代替当前工作空间，并且按标记文档来处理。"将文档的颜色转换到工作空间"选项是将图像颜色从内嵌特性文件转换到当前工作空间，并用当前工作色空间来标记该图像。"扔掉嵌入的配置文件"选项是将丢弃内嵌的特性文件，假定工作空间为特性文件，且不对该图像作标记处理。

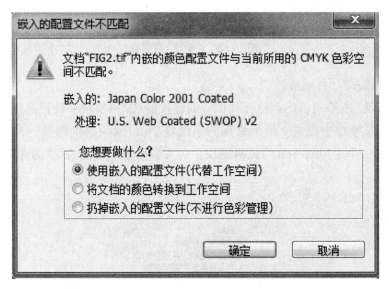

图 17.14　"嵌入的配置文件不匹配"对话框

这里有两点特别需要注意：如果选择了"使用嵌入的配置文件"选项，那么无论在"颜色设置"对话框中设置什么工作空间，打开图像时颜色外观也不会发生任何变化。这是因为当前图像始终显示在嵌入的特性文件颜色空间中，并不受Photoshop工作空间的影响。因此，在实际工作中如果能确定文档已嵌入正确的ICC特性文件，那么建议在文档特性文件和工作空间不匹配时，使用文档嵌入的特性文件来代替工作空间，这样能够确保颜色的正确编辑以及今后输出时的色彩一致性再现。另外，在Photoshop中新建文档时，可以在"新建"对话框底部的"颜色配置文件"列表框中为该新建文档指定ICC特性文件，如图17.15所示。这里的设定具有最高优先级，一旦在这里指定了配置文件，相当于给文档色貌进行了定义。在随后的图像显示和编辑过程中，无论"颜色设置"对话框中的工作空间和色彩管理方案如何设置，都不会影响图像的显示，图像将始终使用这里指定的特性文件颜色空间。

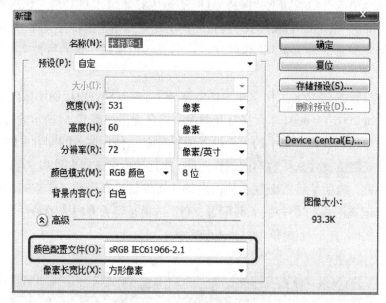

图17.15　"新建"对话框

4."转换选项"

"转换选项"主要用于确定执行颜色空间转换的CMM模块和转换意图，如图17.16。在"引擎"下拉菜单中提供有两个常用的系统级CMM模块以供选择：一个是Adobe的ACE模块；另一个是Microsoft的ICM模块。对大多数用户来说，默认的Adobe（ACE）引

图17.16　"转换选项"设置

擎即可满足颜色转换需求。在"意图"下拉菜单中提供有ICC的4种映射意图以供选择，具体选择标准可以参考第十六章内容。

"使用黑场补偿"复选框：该选项用于在颜色空间转换时是否调整黑场差异，它是Adobe独有的功能。它的作用是保证源色空间中的黑色在映射到目标色空间中仍然是黑色，因此使得整个输入动态范围完全还原，一般来说默认选择该选项，关闭黑点补偿可能会使暗调细节丢失。如果源空间黑场比目标空间的黑场更黑，那么当关闭该功能后，可能会导致图像暗调部位出现并级的问题。但开启该功能就可以在目标空间模拟源空间的动态范围，保留图像暗调部位的层次。因此，当源空间黑场比目标空间的黑场更黑时（如从显示器到打印机的颜色转换），该功能更加有用。注意，当再现意图选择"绝对色度"时此选项不可选。

"使用仿色（8位通道/图像）"复选框：当选中"使用仿色"选项时，Photoshop混合目标色彩空间中的颜色，以模拟源空间中有而目标空间中没有的颜色。仿色有助于减少图像的块状或带状外观，一般来说默认选择该选项。

二、"指定配置文件"和"转换为配置文件"对话框

这两个对话框都位于"编辑"菜单下，它们的功能都是为输入图像重新配置ICC特性文件，两者的区别是："指定配置文件"不考虑输入图像的原有配置文件，它会扔掉原来与图像发生关系的ICC特性文件，直接指定一个新的特性文件给输入图像。因此，操作者一定要了解该输入图像的早先处理状态，才能准确地指定一个与其相符合的特性文件。需要注意的是：为同一幅图像指定不同ICC特性文件，相当于给图像的设备颜色值定义不同的颜色感觉值，因此图像的设备颜色值并不发生变化，而图像的颜色感觉值（显示效果）则会发生明显变化。倘若是随意指定，会使图像的颜色发生不可想象的变化。举一个简单的例子：如果图像是通过扫描仪扫描输入得到的，那么最好为其指定该扫描仪的ICC特性文件，如果图像是通过数字照相机拍摄得到的，那么最好为其指定该数字照相机的ICC特性文件。

"指定配置文件"对话框如图17.17所示。"不对此文档应用色彩管理"的作用是丢弃图像中已经内嵌的ICC特性文件，假定当前工作空间为特性文件，并且按"未标记"文件进行处理；"工作中的RGB"的作用是将当前工作空间中设置的ICC特性文件指定给图像；而第三个选项"配置文件"的作用是给图像指定其他的ICC特性文件，可以是系统自带的特性文件，也可以是自己制作的某个设备的特性文件。

图17.17 "指定配置文件"对话框

使用Photoshop完成图像编辑并准备存储时打开"存储为"对话框,如图17.18所示。在对话框的底部,如果勾选了"ICC配置文件"单选框,在保存图像时,软件将会把已经指定给该图像的ICC配置文件嵌入到该图像中。建议用户在保存图像时将正确标记图像颜色的源特性文件嵌入到图像中,以确保图像颜色在后续传输过程中的一致性。

图17.18 "存储为"对话框

"转换为配置文件"对话框如图17.19所示,它利用色域映射的关系将图像从源配置文件颜色空间转换到目标配置文件的颜色空间(这里的源配置文件可以是图像当前内嵌

图17.19 "转换为配置文件"对话框

的特性文件,如果图像当前没有内嵌特性文件,则为当前工作空间),所以图像颜色一般不会发生较大的变化。从界面的设置也可以看出,"转换为配置文件"对话框还必须提供"转换选项"设置,而"指定配置文件"对话框就没有。

三、"校样设置"对话框

作为数字打样的应用之一,软打样是利用色彩管理的方法在显示器屏幕上模拟在实际承印物上印刷输出的颜色效果。PhotoShop软件也具有软打样的功能,用户可以选择"视图/校样设置"菜单项,打开"自定校样条件"对话框,如图17.20所示,在该对话框中进行软打样的参数设置。

图17.20 "自定校样条件"对话框

在"要模拟的设备"下拉列表框中,用户可以设置需要模拟的印刷设备的ICC特性文件,将其作为源特性文件,这可以根据打样生产的实际需求来选择。用户只要将所要模拟的印刷设备特性文件存放入操作系统的色彩管理文件夹中,就可以在下拉列表框中看到并被软件调用。源特性文件是印刷设备特性文件,即对话框中选择的"Japan Color 2001 Coated",而目标特性文件则是软打样显示器的ICC特性文件,用的是当前设置的RGB工作空间。在软打样过程中,图像颜色信息需要经历两次变换:第一次是从图像文件的颜色空间(内嵌的源特性文件或工作空间)转换到印刷设备的颜色空间;第二次是从该印刷设备颜色空间再转换到显示器的RGB颜色空间。

"保留颜色数"复选框:仅在同一类设备颜色空间的色彩转换与模拟过程中有效,当从一个RGB设备色彩空间转换到另一个RGB色彩空间,或从一个CMYK设备色彩空间转换到另一个CMYK色彩空间时才会被激活。如果选择了该选项,图像文件的像素值将保存不变,这实际上相当于没有对图像实施色彩转换。如果不选择该选项,则可通过图17.18所示的"存储为"对话框底部的嵌入校样设备特征文件的方式对色彩进行转换,从而尽量保证图像色彩的准确性。

"渲染方法":用于选择四种ICC再现意图,即感知、饱和度、相对色度和绝对色度。

"显示选项"设置:此项参数用于控制从打样目标(印刷机)色彩空间到显示器色彩空间的色彩转换。"模拟纸张颜色"选项将采用绝对色度匹配方式进行色彩转换。此方式可在显示器上模拟由印刷设备特性文件所定义的实际承印物的底色以及底色对图像色彩的影响。但如果特性文件中缺乏纸白数据则该功能不可选。当选中"模拟纸张颜色"选项时会默认选中"模拟黑色油墨"功能,这将自动关闭黑场补偿功能。如果目标设备色彩空间的黑场比显示器黑场亮,软打样结果看到的将是发白的黑色。这可能会因为目标域的动态范围较小而导致图像部分的暗调丢失。如果两个选项都不选,从打样设备色彩空间转换到显示器色彩空间时,将根据相对色度匹配方式进行转换,此时可进行黑场补偿。这意味着目标设备色彩空间的白场和黑场分别采用显示器的白场和黑场来再现。

由于显示器差异,软打样功能仅建议在定期校正的专业显示器上使用。

四、"打印"对话框

在使用Photoshop软件驱动彩色打印机或其他输出设备进行输出时,选择"文件/打印"菜单项,打开"打印"对话框,如图17.21,可以在该对话框的最右侧一栏设置色彩管理的相关参数。

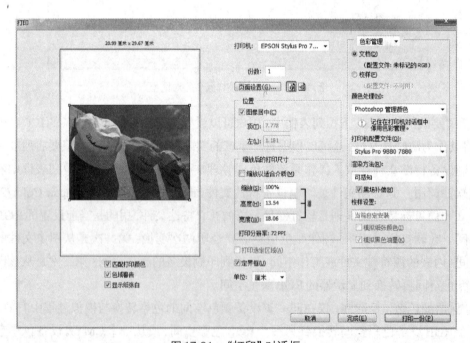

图17.21 "打印"对话框

1."文档"功能

如果选择"文档"单选框,则可以在该单选框下方设置文档打印时的色彩管理参数,包括"颜色处理"方案,"打印机配置文件""渲染方法"等,如图17.22左侧所示。此时,对话框底侧的"校样设置"相关选项将变为灰色不可选状态。

图17.22 "打印"对话框中的色彩管理设置

如果在"颜色处理"下拉列表框中选择"让打印机确定颜色",Photoshop将图像颜色数据直接传送到打印机驱动程序,通过驱动程序中设置的色彩控制参数来进行颜色管理,而Photoshop软件本身将不对颜色作任何处理。因此,选择该选项的前提是要确保在打印机驱动程序中开启了色彩管理功能,并且当选择该选项时"打印机配置文件"列表框将会变成灰色不可选状态。

如果选择"Photoshop管理颜色"选项,此时需要关闭打印机驱动程序中的色彩管理功能,由Photoshop软件执行色彩管理中的颜色变换。这时"打印机配置文件"列表框会激活,用户可以从中选择合适的打印机ICC特性文件作为目标特性文件,而标记打印图像的源特性文件将显示在"文档"复选框的下侧,如图17.23所示。但如果没有为图像文档指定或内嵌特性文件,那么这里将显示"未标记RGB"字样,系统将使用当前工作空间作为源特性文件。为了更好地完成颜色转换,用户还可以在"渲染方法"列表框中选择合适的颜色再现意图。"文档"功能下的色彩管理流程是平面设计中最常使用的。当设计人员打印设计稿时,为确保输出的颜色与在显示器上看到的一致,需要先将颜色设计时所用的显示器ICC特性文件设置为源ICC文件,将文档输出时所用打印机的ICC特性文件设为目标ICC,这样才能实现颜色信息从显示器颜色空间到打印机颜色空间的匹配。

如果选择"无色彩管理"选项,也需先关闭打印机驱动程序中的色彩管理功能,图像文档将直接传送给打印机驱动,在不作任何色彩控制的前提下(不更改源文档的颜色数值)利用打印机内部的颜色模型打印文档。对于与当前计算机相连接的某些专业印刷输出设备如CTP直接制版机等,还可以选择"分色"选项进行对源文档进行分版输出。

图17.23　"文档"复选框下的源特性文件标记

2."校样"功能

与"视图"菜单下的软打样功能不同,文档打印对话框中提供的"校样"功能是指硬拷贝打样,即利用Photoshop软件驱动彩色打印机打印纸质样张(而不是在显示器屏幕上模拟印刷样张)来模拟实际印刷的颜色效果。如图17.22中右侧所示,当选择"校样"复选框时,除了要选择"颜色处理""打印机配置文件"和"渲染意图"等参数外,对话框最底侧的"校样设置"选项也将被激活。其中,前三个参数主要用于设置目标ICC特性文件(即用于模拟印刷输出的打印机ICC特性文件),其参数选项的作用与"文档"设置中描述的相同。

在"校样设置"下拉列表框中,用户可以设置被模拟的印刷设备的ICC特性文件(即源特性文件)。该列表框中有两个选项:如果选择"自定校样设置"选项,将使用"视图/校样设置/自定"菜单项下的参数设置;如果选择"工作中的CMYK"选项,将使用当前CMYK工作空间作为要模拟印刷设备的ICC特性文件。完成设置后,在"校样"复选框下也会显示该特性文件的名称。

与软打样相似,在"校样"过程中,图像颜色同样也需要经历两次变换:第一次是从输入图像的颜色空间(嵌入图像的源特性文件或工作空间)转换到被模拟的印刷设备颜色空间;第二次是从印刷设备颜色空间再转换到打样设备(即打印机)的颜色空间,这个过程就是印刷打样技术中经常提到的"打样追印刷",整个流程如图17.24所示。

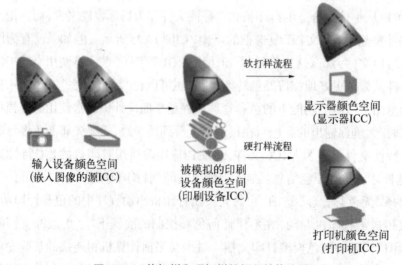

图17.24　软打样和硬打样的颜色转换流程

第十七章 色彩管理的应用

第三节　PDF 中的色彩管理

PDF格式文件以其良好的压缩性和跨平台性成为平面设计中最常用的一种文件，在输出前需要把排版文件转换为PDF文件。因此，PDF文件的色彩管理也是平面设计流程中文件准备的最后一道色彩控制环境，它直接影响输出时的颜色效果。

一、Adobe Acrobat 中的色彩管理

PDF格式最早由Adobe公司发布，因此Adobe公司旗下的很多软件，如Photoshop、Illustrator、InDesign等都支持生成和处理PDF格式文件。除此之外，Adobe还有拥有一款专业级的PDF处理软件"Adobe Acrobat"，它不仅具备强大的PDF文件编辑和制作功能，同时还带有PDF文件色彩管理的功能。概括来说，Acrobat的色彩管理功能可划分为应用程序级的色彩管理和文件级的色彩管理。

1. 应用程序级的色彩管理

以"Adobe Acrobat X Pro"版本为例，选择"编辑/首选项"菜单项，打开"首选项"对话框，然后选择"色彩管理"选项卡，如图17.25所示。该选项卡用于设置Acrobat软件中PDF文件的缺省颜色空间，用户可以自定义，也可以在"设置"下拉列表框中选择已有的颜色标准。

图17.25　"首选项"对话框中的"色彩管理"选项卡

2. 文件级的色彩管理

Acrobat软件一般都带有"Distiller"插件,该插件主要用于创建PDF文件,也可预先设置文件输出时的色彩管理参数。打开"Acrobat Distiller"插件界面,如图17.26。在设置菜单下选择"编辑 Adobe PDF 设置"选项,打开如图17.27所示的"Adobe PDF 设置"对话框,在其中的"颜色"标签项中设置PDF文件的颜色管理参数。

图17.26 "Acrobat Distiller"插件界面

图17.27 "Adobe PDF 设置"对话框中的"颜色"标签项

用户可在"设置文件"下拉列表框中选择系统自带的颜色设置,如图17.28所示,此时下方的所有颜色相关设置都将变为灰色不可选状态。当然,如果选择"无",用户就可以自定义颜色参数设置。在"色彩管理方案"下拉列表框中选择颜色设置方案,当选择"保留颜色不变"时,下方的"工作空间"设置将变为灰色不可选状态,系统将使用Acrobat软件的缺省颜色空间(参看"首选项"对话框中的"色彩管理"选项卡)。用户也可以选择"针对色彩管理标记所有颜色"或"针对色彩管理仅标记图像颜色",利用下方设置的工作空间来标记PDF文件中的颜色;也可以选择"将所有颜色转换为sRGB"或"将所有颜色转换为CMYK",将PDF文件中的颜色转换到下方设置的工作空间中。"文档渲染方法"下拉列表框用于选择颜色再现意图,"保留"是指使用PDF文件中已经嵌入的特性文件和再现意图。

图17.28 系统自带的PDF颜色设置

完成所有设置后,可以将这些设置以".joboptions"格式文件的形式存储在"C:\Users\DELL\AppData\Roaming\Adobe\Adobe PDF\Settings"目录下,供Adobe系列其他软件(如Photoshop)在创建PDF文件时调用。

二、使用其他软件生成PDF文件时的色彩管理

仍然以Photoshop软件为例,如果在Photoshop软件中将文档存储为PDF格式,那么将自动弹出"存储Adobe PDF"对话框,如图17.29所示。该对话框中的"输出"选项卡用于设置PDF文件输出时的色彩转换参数。

用户首先要在"Adobe PDF预设"下拉列表框中选择一组PDF颜色管理方案,通常系统会自带几种标准的设置组,如图17.30所示。当然,用户也可以选择之前在Distiller插件中已经自定义的设置组,然后在"标准"下拉列表框中选择生成PDF文件所遵循的格式标准,这里可以选择"PDF/X-1"和"PDF/X-3"两种PDF国际标准格式。PDF/X-1标准用于传统的CMYK和专色数据的PDF文件输出流程,基于PDF/X-1标准的PDF文件中的

图17.29 "存储Adobe PDF"对话框

图17.30 系统自带的PDF颜色管理方案设置组

所有颜色必须转换为CMYK模式，且不支持嵌入ICC特性文件。因此，如果选择该标准，那么下方的"颜色转换"下拉列表框将自动选择为"转换为目标配置文件"，这意味着当前只能将PDF文件中的颜色转换到"目标"列表框中选定的特性文件的CMYK空间，且这时"配置文件包含方案"列表框也自动选择为"不包含目标配置文件"，且变为灰色不可选状态（PDF/X-1标准不支持嵌入ICC特性文件）。

与PDF/X-1标准相比，PDF/X-3系列标准在色彩管理方面更具灵活性。它是PDF/X-1a标准的扩展集，并与PDF/X-1a标准兼容。该标准不仅可以使用CMYK和专色数据，还允许使用RGB颜色数据和与设备无关颜色数据（如CIELAB），并可对这些颜色数据实施色彩管理（支持嵌入ICC特性文件）。因此采用PDF/X-3标准的PDF文件既可以用于印刷和出版输出，也可以输出到RGB颜色模式的输出设备，适合于跨媒体输出。如

果在"标准"列表框中选择PDF/X-3标准,那么在"颜色转换"下拉列表框中,既可以选择"转换为目标配置文件"(与PDF/X-1兼容)也可以选择"不转换"。如果选择"不转换",那么PDF文件中所有颜色将不进行颜色转换,并将保持原来的特性文件标记(嵌入)状态,而这时的"配置文件包含方案"列表框也自动选择为"包含目标配置文件",且变为不可选状态。因此,通过比较可以看出PDF/X-3标准在色彩管理方面更具灵活性。

如果在"标准"列表框中选择"无",那么生成的PDF文件将仅遵循基本的PDF格式标准,这时可以根据需要在"颜色"设置栏中设置是否并如何进行颜色转换,是否嵌入ICC特性文件。注意此时PDF/X设置栏将变为灰色不可选状态。

第四节 驱动程序中的色彩管理

随着数码打印技术的快速发展,当前许多平面设计工作在后期都需要利用各类数码彩色打印机进行输出,打印机驱动程序就成了文件输出前的最后一道色彩控制手段。因此,了解和掌握打印驱动程序中的色彩管理对于实现颜色的一致性输出是十分必要的。以Windows 7操作系统为例,打开"控制面板"中"打印机和传真"面板,可以看到当前已安装好的打印器驱动程序,如图17.31。选中某一打印机图标,然后在右键快捷菜单选择"首选项",即可打开打印机的驱动程序界面。

图17.31 "打印机和传真"面板

一、EPSON Stylus R270 彩色打印机中的色彩控制

这里先以常用的EPSON Stylus R270彩色喷墨打印机为例,讲述打印机驱动程序中的色彩控制参数。该型号打印机有6个色组,分别是青(C)、品(M)、黄(Y)、黑(K)、浅青(Lc)、浅品(Lm)。驱动程序的首选项界面如图17.32所示,用户可以在"主窗口"标签页中设置色彩控制参数。

1. 打印模式设置

"质量选项"单选框主要用于设置打印模式。用户在不同情况下可能会对文档打印提出不同的要求,比如打印速度、打印质量和打印成本等。为了满足这种需求,打印机厂

商为用户提供了多种灵活的输出解决方案,称为打印模式。例如,对于普通黑白文字稿来说,一般对打印质量要求较低,而对打印速度要求较高,因此可以使用成本较低的普通纸张并采用快速打印模式。而对于彩色照片或商用文档等质量要求较高的印品来说,可以选用高质量的承印介质并采用更加精细的(但打印速度较慢)打印模式。因此打印模式也决定了打印质量,同一台喷墨打印机可以选择不同的打印模式,对应于用户的不同需求。用户可以通过打印驱动程序的操作界面作出决定。图17.32中显示的5种"质量选项"对应了5种打印模式,这5种模式从左至右,打印质量依次提高,打印速度依次降低。

图17.32　EPSON Stylus R270打印机驱动程序界面

其中"经济"和"文本"模式属于最低打印质量的模式,所需墨水量最少,打印速度最快,因而也是最经济的打印模式,这种模式通常用于普通黑白文字稿的输出。打印机在这种打印模式下工作时,通过不打印每一个记录点的方法减少墨水用量,因而印张的干燥速度很快,一次通过打印时可避免记录点彼此合并。但实地填充颜色缺乏饱和度,打印区域不能为记录点全部覆盖。打印头在打印区域上方扫描一次,纸张按照打印头覆盖高度前进,以达到可能的最高打印速度。低成本喷墨打印机的黑色打印头覆盖高度通常比彩色打印头更大(喷嘴数量更多),黑色和彩色打印头扫描可独立操作,适于快速文本打印。某些打印机的"文本"打印模式也采用双向打印方式,容易产生带间偏色,当多个彩色记录点叠印时,色相取决于墨滴喷射次序。例如先打印青色再打印品红与交换这两种颜色的打印次序将产生不同的蓝色,这种效应源于纸张对先后墨水的吸收程度不同。双向打印也可能造成相邻覆盖行复制垂直线条的位置偏差,无法通过墨滴喷射的时间调整补偿措施消除。

"文本和图像"属于中等质量的打印模式,该模式能在打印速度和质量间进行合理平衡,印刷实地填充区域可实现全覆盖,文本得到增强。在这种模式下打印时,纸张按部分覆盖高度行进,打印头在同一区域上方多次扫描。借助多次通过打印方式,不少小的打印错误得以掩盖掉,例如墨滴喷射轨迹误差,喷嘴与喷嘴间的墨滴喷射体积差异和纸张前进距离误差等。

"照片"和"优质照片"则属于最高打印质量的模式,打印机在该模式下的打印速度最慢但打印质量最高。该模式下对给定打印区域进行了更多次数的扫描,因而喷嘴与喷嘴可能产生的误差得以平均,墨水有更长的时间为承印介质所吸收,不同颜色墨水间的彼此渗透效应最小。另外,任意给定点的相邻半色调像素将在不同的通过期间以不同的喷嘴打印出来。通常,该模式是"照片"质量选项打印高质量图像的默认选项。

需要注意的是,选择正确的打印介质对于喷墨打印的颜色质量至关重要。因此在设置"打印纸选项"中的"纸张类型"选项时(如图17.33),要按照实际使用的介质类型和所选的打印模式选择列表框中的相应选项,这样才能充分发挥出打印机的最佳打印质量。因为打印每一像素所需的墨滴数量与打印模式和承印介质的墨水接受能力有关。印品的色彩再现能力不仅取决于介质如何接受墨水,也与墨滴喷射到纸面后记录点的变形过程有关,纸张介质的墨水接受特性和记录点变形结果必然会影响喷墨打印机的阶调复制性能。例如选择最佳打印模式和光泽照相质量的喷墨打印纸后,若输纸盘装入的是普通纸,则由于喷射墨水太多,导致产生浑浊而深暗的图像,色彩保真度变得很差。

图17.33 "打印纸选项"中的"纸张类型"列表框

2. 色彩控制高级设置

选择图17.32所示的驱动程序界面右下侧的"高级"按钮,可以打开"色彩管理"设置组,如图17.34所示。在这里用户可选择三种色彩控制方案:"色彩控制""图像增强技术"和"ICM",对应3个复选框。

图17.34　驱动程序中的"色彩控制"选项组

"色彩控制"：选择此复选框将使用由打印机驱动程序提供的色彩匹配和图像增强方法。首先需要在"Gamma"列表框中选择合适的数值，该选项通过修改中间色调和中间级灰度来控制图像对比度。"1.5"的打印图像对比度值与较早的爱普生喷墨打印机相同；如果选择"1.8"则使用高对比度打印图像，通常情况下，选择此值。"2.2"与sRGB标准的Gamma值相同，选择此项使图像色彩与其他sRGB设备相匹配。"色彩模式"列表框用于选择打印时的颜色输出模式，可使用的模式因打印机型号不同而不同，EPSON Stlus Pro R270打印机驱动程序提供三种色彩匹配模式："爱普生标准"主要用于增加图像对比度，一般使用此模式打印彩色图片；"爱普生鲜明"能够增强打印图像的蓝色和绿色色调；"Adobe RGB"模式可使打印图像与Adobe RGB相匹配。最下方的"色彩增强滑动条"可用于调整打印图像的整体亮度，对比度，饱和度和青、品红、黄三原色的色调。每一项的调整范围都是-25%到+25%。用鼠标拖着滑动条左右移动可调整设置。也可以在滑动条旁边的框子里直接输入-25到+25的数值。如果点击"恢复控制"按钮，那么所有设置将重置为零。

"图像增强技术"：此选项最适合于打印由摄像机、数字照相机或扫描仪获取的图像。爱普生图像增强技术通过自动调整原始图像的对比度，饱和度和亮度使图像边缘更加清晰，色彩更逼真。使用图像增强技术打印时，根据您的计算机系统和图像的数据量，可能要花费较长时间。该选项组如图17.35所示，"色调"列表框用于图像校正方式，默认选择"自动校正"的方法，为大部分照片提供标准图像校正。如果要打印数字照相机拍摄的图像，选择"数字照相机校准"单选框可使打印的照片显得流畅、自然，就像传统胶片照相机

拍摄的那样。"平滑肌肤"单选框,将调节人物图像使其肌肤颜色更加平滑。

"ICM":如果选择"ICM"复选框,将使用Windows系统自带的色彩匹配方法调节打印颜色,使之与屏幕显示色相匹配。下方的"关(无色彩调整)"单选框通常不推荐使用,因为它将禁止驱动程序用任何方式来进行颜色调整,只有在制作打印机ICC颜色特性文件时才使用此设置。

图17.35 驱动程序中的"图像增强技术"选项组

图17.36 驱动程序中的"ICM"选项组

二、EPSON Stylus Pro 7880C 打印机驱动程序中的色彩控制

上面提到的EPSON Stylus R270打印机的色彩控制功能相对简单,这里再以功能较为复杂的EPSON Stylus Pro 7880C喷墨打印机为例,看一下它的色彩控制功能。该型号打印机有8个色组,分别是青(C)、品(M)、黄(Y)、黑(K)、浅青(Lc)、浅品(Lm)和两个浅黑(灰),比之前提到的R270多两个颜色通道,打印色域也比R270要大一些,因此色彩控制功能相对较为复杂。其驱动程序首选项界面如图17.37所示,用户可以在"主窗口"标签页中设置色彩控制参数。

图17.37中的"打印质量"列表框与EPSON Stylus R270驱动程序中"质量选项"单选框功能类似,如图17.38。为充分发挥打印机的最佳性能,当用户在"介质类型"列表框中选择不同的介质类型时,系统则会自动选择相应的"打印质量"选项与其对应。

"模式"单选框用于设置打印时的色彩控制方案。当选择"自动"单选框时,打印驱动程序将根据介质类型决定最佳的打印设置、颜色和打印质量。在"自动"单选框下可供选择的三种打印颜色模式中(如图17.39),只有"图表"选项与EPSON Stylus R270不同,该选项主要用于彩色图形和图表文档的打印,可以较好地保持打印图形和图表的色彩饱和度。

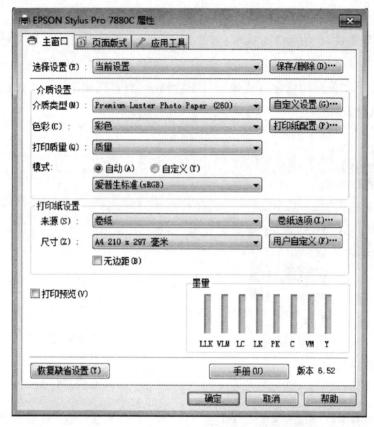

图 17.37　EPSON Stylus Pro 7880C 打印机驱动程序操作界面

图 17.38　"打印质量"列表框

图 17.39　"模式"复选框

　　如选择"自定义"单选框,则下方列表框中提供的四种色彩控制方案与 EPSON Stylus R270 中的三种色彩控制方案相对应。这里只讲述其中的"ICM"选项,因为它的功能比 EPSON Stylus R270 要复杂很多。在"自定义"下方的列表框中选择"ICM"选项,然后点击右侧的"高级"按钮,将打开图 17.40 所示的"ICM"对话框,用于设置 ICM 色彩转换方案中的各项参数。

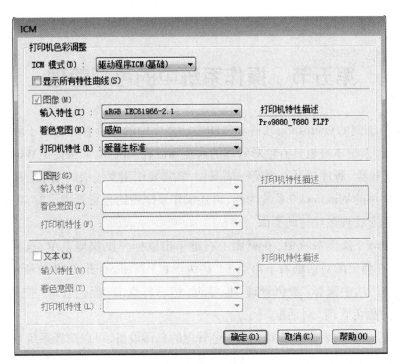

图 17.40 "ICM"对话框

图 17.41 "ICM"模式列表框

其中的"ICM模式"列表框中有三种色彩管理方案（如图17.41）：如果选择"驱动程序ICM（基础）"选项，将仅针对文档中的图像元素设置色彩转换参数；如果选择"驱动程序ICM（高级）"选项，将可以对文档中的图像、图形和文本元素分别设置色彩转换参数；如果选择"主机ICM"选项，那么打印文档的输入特性文件将由前端印前图像处理软件（如Photoshop）设置，此处的"输入特性"列表框将变为灰色不可选状态。

"ICM"对话框中的"输入特性""着色意图"和"打印机特性"列表框分别用于设置打印文档的输入ICC特性文件、输出ICC特性文件和ICC色彩再现意图，打印机将根据这些设置进行色彩转换。如果在驱动程序的"介质类型"列表框中选择了一种打印介质，那么"打印机特性"列表框将自动设置为与该介质相对应的ICC特性文件（针对每种打印介质的特性文件在安装驱动程序时已经自动加载到系统指定目录中）。需要说明的是，EPSON R270打印机驱动程序中就无法针对每种打印介质设置不同的特性文件，这也正是EPSON 7880C比EPSON R270在色彩管理方面的强大之处。如果选中"显示所有特性曲线"单选框，那么将会在"输入特性"和"输出特性"列表框中显示更多的特性文件（包括操作系统自带的、系统驱动程序加载的或其他来源的）。

第五节　操作系统中的色彩管理

前面几节讲到的Photoshop软件和打印驱动程序中的色彩管理都属于软件级的色彩管理，其实操作系统本身也具有色彩管理的功能和设置。例如，如果使用Windows系统自带的"照片查看器"程序打开并浏览一幅图片，就需要使用系统级的颜色管理设置。本节以当前普遍使用的Windows 7系统为例，讲述操作系统中的色彩管理设置，Window XP操作系统中的色彩管理设置与此类似。

在Windows 7操作系统中，在桌面上右键单击鼠标弹出快捷菜单，选择"屏幕分辨率"菜单项，在弹出的对话框右下角点击"高级设置"按钮，打开图17.42所示的"监视器属性"对话框。从中选择"颜色管理"标签页，然后再点击"颜色管理"按钮，打开如图17.43所示的"颜色管理"对话框。

在"设备"下拉列表框中选择应用颜色管理的具体设备，可以选择系统当前使用的打印机、扫描仪或显示器。如果选中"使用我对此设备的设置"单选框，那么可以点击对话框左下侧的"添加"按钮，打开如图17.44所示的"关联颜色配置文件"对话框，从中选择

图17.42　"监视器属性"对话框

第十七章 色彩管理的应用

图 17.43 "颜色管理"对话框

图 17.44 "关联颜色配置文件"对话框

需要应用到当前设备的颜色配置文件；如果没有选中该单选框，那么将使用系统默认的颜色配置文件。

需要注意的是，"关联颜色配置文件"对话框中提供有两类颜色配置文件，一类是WCS设备配置文件，另一类是ICC配置文件。前者主要应用于WCS颜色管理系统，而后者应用于ICC颜色管理系统。对于一般用途而言，通常在后者中选择一个合适的ICC颜色配置文件，点击"确定"按钮后，将把选中的ICC配置文件添加到"颜色管理"对话框中的"名称"列表框中，紧接着如果点击对话框右下侧的"设置为默认配置文件"按钮，即将其指定给当前设备。

在"颜色管理"对话框中，选择"高级"标签页（如图17.45所示），点击左下角的"更改系统默认值"按钮，就可以设置系统缺省的默认配置文件。

关于操作系统级的颜色管理，有以下三点需要注意。

① 操作系统级的色彩管理设置主要应用于操作系统自带的一些工具软件。例如，Windows操作系统中的"照片查看器"和"画图"程序使用的都是操作系统级的色彩管理设置。

图17.45 "颜色设置"对话框的"高级"标签页

230

② 对显示设备来说，当使用某台显示器经过一段时间后，最好使用颜色管理软件对显示器进行校准和颜色特征化，然后再将制作好的ICC配置文件设置为系统级的特性文件。不要在操作系统中随意修改设备颜色配置文件，否则可能会导致不可预料的显色效果。例如，当更改了显示器的系统级ICC配置文件后，使用"照片查看器"打开同一幅图片时就会出现不同的颜色效果，图17.46显示了三个不同的ICC配置文件对"照片查看器"图片显示效果的影响。

sRGB

Apple RGB

ProPhoto RGB

图17.46　三个不同的ICC配置文件对"照片查看器"图片显示效果的影响

③ 操作系统中的色彩管理设置与应用程序中的色彩管理设置之间存在着密切的关系。例如，在Photoshop软件中进行色彩管理设置之前，必须确保操作系统中的颜色设置是正确的。任何错误的系统级色彩管理设置都会影响到应用程序级的色彩管理效果。如果在操作系统中随意更改显示器的ICC颜色配置文件，那么即使是在Photoshop软件中为图像指定了正确的颜色配置文件，也同样会影响到Photoshop软件的图像显示效果。

图书在版编目(CIP)数据

设计色彩学/王晓红,朱明主编. —上海:复旦大学出版社,2018.9
(复旦博学·广告学系列)
ISBN 978-7-309-13799-6

Ⅰ.①设… Ⅱ.①王…②朱… Ⅲ.①色彩-设计-教材 Ⅳ.①J063

中国版本图书馆 CIP 数据核字(2018)第 158968 号

设计色彩学
王晓红 朱 明 主编
责任编辑/赵连光

复旦大学出版社有限公司出版发行
上海市国权路 579 号 邮编:200433
网址:fupnet@fudanpress.com http://www.fudanpress.com
门市零售:86-21-65642857 团体订购:86-21-65118853
外埠邮购:86-21-65109143 出版部电话:86-21-65642845
上海华业装潢印刷厂有限公司

开本 787×1092 1/16 印张 14.75 字数 298 千
2018 年 9 月第 1 版第 1 次印刷

ISBN 978-7-309-13799-6/J·368
定价:48.00 元

如有印装质量问题,请向复旦大学出版社有限公司出版部调换。
版权所有 侵权必究

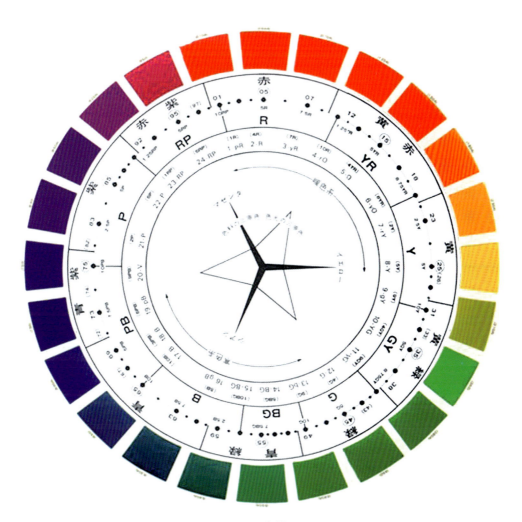

图5.1 色轮图

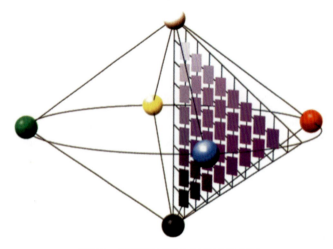

图5.2 双锥形色彩空间模型示意图

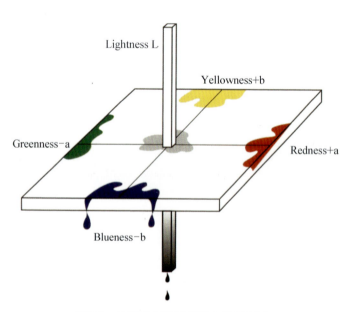

图5.5 空间坐标模型色彩空间示意图

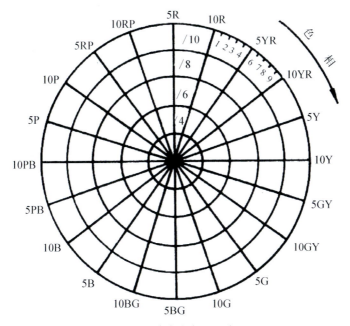

图5.9 孟塞尔色相环示意图

图5.10 孟塞尔树(《孟塞尔颜色图册》)

图5.15 中国颜色体系示意图1

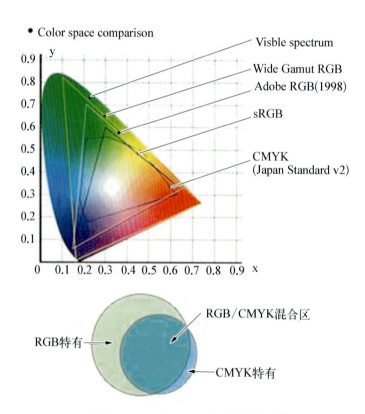

图6.3 RGB与CMYK色彩模式的色域关系

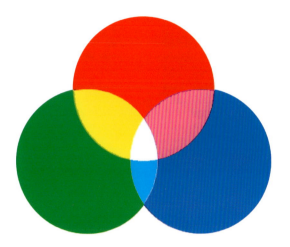

图 10.6　三原色光相加

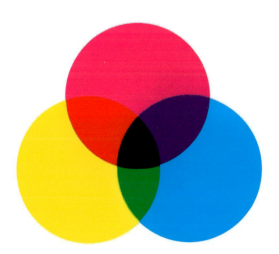

图 10.7　三原色油墨叠印呈色

图 11.10　网点的叠合与并列

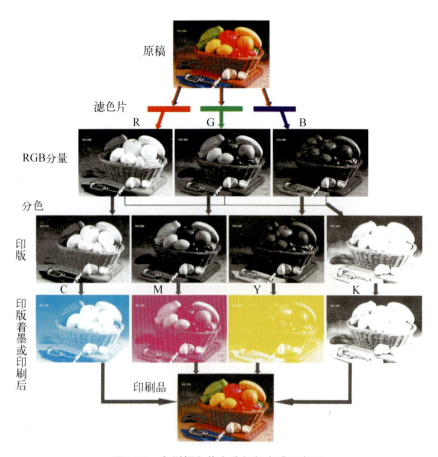

图 11.2　印刷颜色信息分解与合成示意图

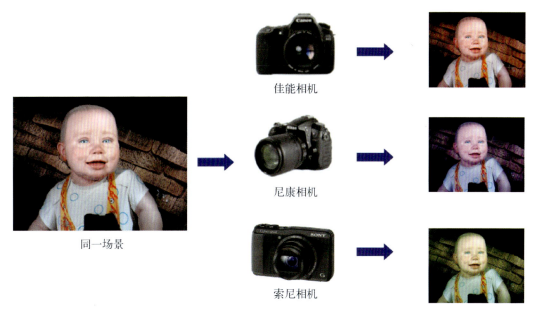

图12.1 同一场景使用不同数字照相机的拍摄结果

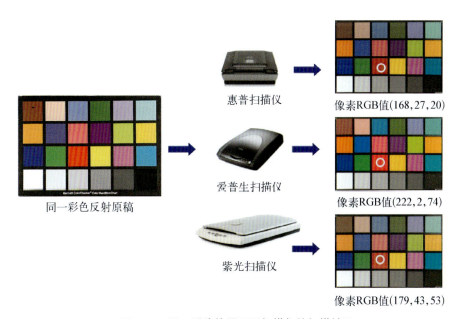

图12.2 同一原稿使用不同扫描仪的扫描结果

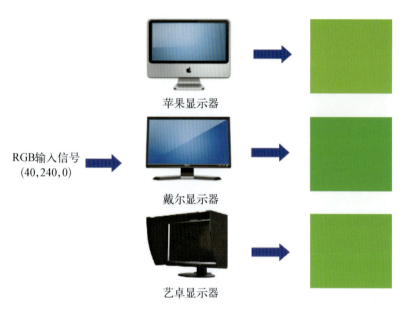

图12.3 同一颜色输入信号的不同显示效果

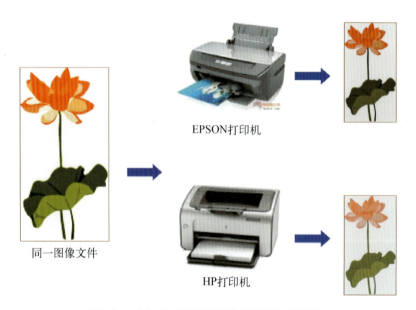

图12.4 同一文件使用不同打印机的打印效果